日文版編者：Graphic 社編輯部｜宮後優子
中文版編者：卵形｜葉忠宜、臉譜出版編輯部
統籌、設計：卵形｜葉忠宜
內頁編排：葉忠宜、牛子齊
責任編輯：謝至平
行銷企劃：陳彩玉、朱紹瑄、陳子晴
發行人：涂玉雲
出版：臉譜出版

發行：英屬蓋曼群島商家庭傳媒股份有限公司城邦分公司
台北市中山區民生東路二段 141 號 11 樓
讀者服務專線：02-25007718；25007719
二十四小時傳真服務：02-25001990；25001991
服務時間：週一至週五上午 09:30-12:00；下午 13:30-17:00
劃撥帳號：19863813 戶名：書虫股份有限公司
讀者服務信箱：service@readingclub.com.tw
城邦網址：http://www.cite.com.tw

香港發行：城邦(香港)出版集團有限公司
香港灣仔駱克道 193 號東超商業中心 1 樓
電話：852-25086231　傳真：852-25789337

新馬發行：城邦(新、馬)出版集團
Cite(M)Sdn. Bhd.(458372U)
41-3, Jalan Radin Anum, Bandar Baru Sri Petaling,
57000 Kuala Lumpur, Malaysia.
電話：603-90563833　傳真：603-90576622
電子信箱：service@cite.my

一版一刷 2019 年 2 月
ISBN 978-986-235-726-2
版權所有，翻印必究(Printed in Taiwan)
售價：450 元(本書如有缺頁、破損、倒裝，請寄回更換)

日文版工作人員
AD：川村哲司 (atmosphere ltd.)
D：磯野正法、齋藤麻里子(atmosphere ltd.)
DTP：コントヨコ
總編輯：宮後優子
協力：上田宙

本書主內文字型使用「文鼎晶熙黑體」
晶熙黑體以「人」為中心概念，融入識別性、易讀性、設
計簡潔等設計精神。在 UD (Universal Design)通用設計
的精神下，即使在最低限度下仍能易於使用。大字面的設
計，筆畫更具伸展的空間，增進閱讀舒適與效率！從細
黑到超黑(Light-Ultra Black)漢字架構結構化，不同粗細
寬度相互融合達到最佳使用情境，實現字體家族風格一致
性，適用於實體印刷及各種解析度螢幕。TTC 創新應用─
亞洲區首創針對全形符號開發定距(fixed pitch)及調合
(proportional) 版，在排版應用上更便捷。更多資訊請至
以下網址：www.arphic.com/zh-tw/font/index#view/1

字 誌

國家圖書館出版品預行編目(Cataloging in Publication)資料

TYPOGRAPHY 字誌‧Issue 05 文字排版再入門；
Graphic 社編輯部｜宮後優子、卵形｜葉忠宜、臉譜出版編輯部編—版—
台北市：臉譜出版：家庭傳媒城邦分公司發行，2019. 2
144 面；18.2 x 25.7 公分
ISBN 978-986-235-726-2(平裝)

1. 平面設計 2. 字體
962　　　　　　　　　　　　　　　　　　107022568

TYPOGRAPHY

05

ISSUE

FROM THE CURATOR

好事多磨，距離前期相近一年，《字誌 05》總算順利地又能與各位讀者相見。回顧 2018 年，算是設計正能量大量發生的精采一年。我們在許多的公部門設計案上，不僅能看到挑脫以往的高水準視覺，甚至在年底的選舉文宣上，亦能發現不少有一定演出水準的字體運用與表現力度。我相信未來台灣的設計，越來越值得期待。

《字誌》經歷了「造字」、「logo 製作」、「嚴選字型」、「手繪字」等主題後，這期算是以更新並總結的形式來跟大家講「排版」。對於我們身邊常運用的中、日、歐文字字體再進行一次解析，以深入淺出的輕鬆方式來跟大家分享有趣的文字排印專業知識，像是：各種字體的風格與印象、經典字體、字體的辨認、如何購買、排版時需要注意的地方等等，我相信對已入門或即將入門的設計師們也會是非常實用的一期。然後順便透露，下一期的主題則會是「活字」。

這期我們也難得請到了韓國的重量級設計師——安尚秀先生來設計這一期的海報贈品，大家可以透過他的創作分享來了解他的世界觀。

另外，我一直在思考身為類媒體像《字誌》這樣的專業設計雜誌，除了著重於設計專業知識的分享之外，還能夠如何盡微薄之力關懷社會議題？

雖然形式微不足道，我在這期的首刷贈品，找來了大亞紙業與文鼎字型，運用了有彩虹意象的日本紀州色紙系列，設計了一本兼具紙樣與字樣機能的樣本獻給各位。用設計為婚姻平權發聲，喚起設計師之於社會的連結與關懷，不論何種形式。

卵形・葉忠宜 2019 年 2 月

特輯一：文字排印再入門

特輯二

TYPE TRIP 字旅

109

專欄連載　　　　　　　　　　　　　　　　　　Columns

A

Visual Typography

採訪．撰文：宮後優子 Text by Yuko Miyago
翻譯：廖紫伶 Translated by Miku Liao

Visual Typography

1

SST® Font

By Sony and Monotype

索尼企業識別字型SST®

左頁：在全球規模最大的消費類電子產品展覽會「IFA」會場中運用 SST 字型的例子。Photo courtesy of Becker Lacour - Olaf Becker [All Photos in p.6]

右頁：運用在產品上的例子。包含「RX1」的部分、數位相機或攝影機上面茶褐色的圓環部分、Walkman 數位隨身聽側面的「VOL」部分、以及專業鏡頭上「25」的部分，皆使用 SST 字型來製作。

—— 涵蓋 93 種語言的企業識別字型

索尼 (SONY) 公司是以電子產品起家，目前在音樂、電影、遊戲等多種領域中蓬勃發展的跨國綜合企業。該公司於 2013 年 12 月，發表了關於開發企業識別字型「SST」的相關報導。所謂的企業識別字型，是指一個企業所使用的專屬字型。當企業將專屬字型使用在產品、訊息、服務等能夠與顧客接觸的層面時，就能將該企業的品牌形象傳達給顧客，是一種重要的設計要素。在日本的企業集團中，也有將現成的字型加以客製化，做為專用字型的例子。不過，從無到有，創造一個對應多國語言的新字型，這種事可說是史無前例的。索尼要想進行的，是在 W1G (詳見 p.43) 規格內所包含的 89 種語言中，另外加入日文、阿拉伯文、泰文、越南文，成為一個涵蓋 93 種語言的大規模字體開發案。

在索尼公司內部負責推動這個開發案的中心人物，就是擔任創意中心藝術總監的福原寬重先生。為了做出一套不僅專屬於索尼，還能用上幾十年的卓越字型，他特別委託精通歐文字型設計，並且有能力開發多國語言字體的 Monotype 公司字型總監小林章先生來協助製作。

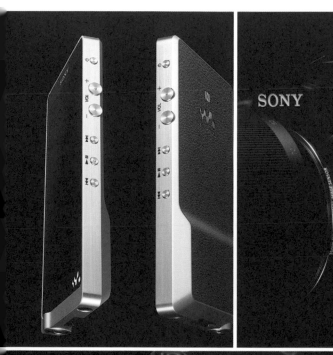

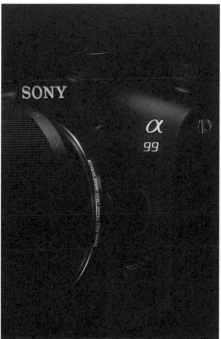

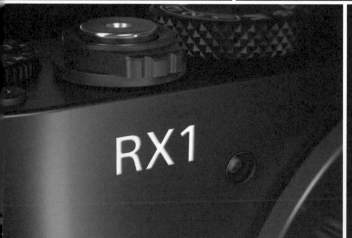

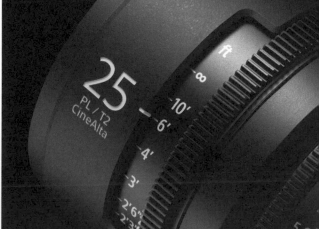

本次字型開發的概念是製作出「可讀性高又帶有俐落感的字型」。為了不和以往索尼經常使用的字型「Helvetica」的形象有所偏離,公司內部人員不斷嘗試,想製作出既能保留 Helvetica 字型俐落堅實的印象,又能像 Frutiger 字型一樣,即使尺寸小也容易閱讀識別的字型,最後在社內先設計出兼具 Helvetica 的堅實質感和 Frutiger 的可讀性的「概念字型」。此時小林先生正式加入開發的行列,以概念字型的形象為基礎,實際著手進行製作。

「一開始製作的頭兩個月左右,我是以概念字型為基礎著手製作。但是,當我用這樣的字型去組成 Sony 這個字時,不知為何,就是表現不出索尼的感覺,所以我請福原先生親自來到位於德國的 Monotype 公司。我們當場嘗試了各種方法,而就在我們決定試著把小寫 y 的尾端切斷後,所追求的俐落感終於出現了,因此當場決定『就是這個!』這就是原本的概念字型被轉化為 SST 字型的瞬間。」小林先生說。

為了做出索尼所要求的、兼具堅實質感與產品俐落感的字體,除了文字的形狀之外,線條的感覺也是很重要的。實際在製作字型時,為了讓文字線條在視覺上看起來是等粗的,常會去調整線幅。SST 字型卻是設計成統一文字線幅的樣式。

「一般來說,小寫 o 的線幅會做的比小寫 n 的縱向線幅寬。我們卻向小林先生提出『想統一文字線幅』的要求。雖然不知道透過測量把線幅做成同樣粗細後會有什麼影響,但在想法上我們認為這樣也許會產生某種影響吧。整齊畫一的話,也許更能表現出產品的感覺。希望能讓文字在柔和又有親切感的同時,也帶著犀利的俐落感。」福原先生說。

⬇ Helvetica、Frutiger、SST 之間的差異

Helvetica Regular	**S**	Sony Corporation
Frutiger 55 Roman	S	Sony Corporation
SST Roman	S	Sony Corporation

降低 Helvetica 字型中「S」的捲度,讓字元寬度跟 Frutiger 字型相近。為了讓大寫 S 在組成「Sony」這個字的時候更有存在感,又針對文字形狀加以修正。另外,為了不讓 SST 字型加入後原本使用 Helvetica 字型的部分顯得突兀,也做了調整,並讓排版後的寬度幾乎相同。

⬇ 索尼公司內部所開發的概念字型

ABCDEFGHIJKLMNOPQRSTUVWXYZ
abcdefghijklmnopqrstuvwxyz
1234567890&

SST 字型針對部分文字做了修正。例如將大寫 S 及小寫 s 調整得更加穩固,將黑度太強烈的 a 改得淡一點,f 將最上面凸出的部分再拉長,y 則是把下端筆直截斷等。數字的 3 和 6 看起來有往左傾的感覺,也對此做了修正。

SST Family

Ultra Light

ABCDEFGHIJKLMNOPQRSTUVWXYZ
abcdefghijklmnopqrstuvwxyz
1234567890¥$€£%!?

Light

ABCDEFGHIJKLMNOPQRSTUVWXYZ
abcdefghijklmnopqrstuvwxyz
1234567890¥$€£%!?

Roman

ABCDEFGHIJKLMNOPQRSTUVWXYZ
abcdefghijklmnopqrstuvwxyz
1234567890¥$€£%!?

Medium

ABCDEFGHIJKLMNOPQRSTUVWXYZ
abcdefghijklmnopqrstuvwxyz
1234567890¥$€£%!?

Bold

ABCDEFGHIJKLMNOPQRSTUVWXYZ
abcdefghijklmnopqrstuvwxyz
1234567890¥$€£%!?

Heavy

ABCDEFGHIJKLMNOPQRSTUVWXYZ
abcdefghijklmnopqrstuvwxyz
1234567890¥$€£%!?

Italic

ABCDEFGHIJKLMNOPQRSTUVWXYZ
abcdefghijklmnopqrstuvwxyz
1234567890¥$€£%!?

Condensed Roman

ABCDEFGHIJKLMNOPQRSTUVWXYZ
abcdefghijklmnopqrstuvwxyz
1234567890¥$€£%!?

Typewriter Roman

ABCDEFGHIJKLMNOPQRSTUVWXYZ
abcdefghijklmnopqrstuvwxyz
1234567890¥$€£%!?

歐文字體方面，除了基本的 6 種字重 (粗細) 之外，還包含 6 種字重的斜體、3 種字重的窄體 (Roman、Medium、Bold)、2 種字重的等寬體 (Roman、Bold)，共 17 種。至於阿拉伯文和泰文等文字，只有製作 Light、Roman、Medium、Bold 這四種核心字重。Typewriter (等寬體) 則是展示專用的等寬字型。

Japanese
高精細度テレビジョン

English
High-definition Television

French
Téléviseurs haute définition

Polish
Urządzenia wyświetlające obraz

Russian
Телевидение высокой чёткости

Turkish
Televizyon taslakları

Greek
Τηλεοράσεις HD

Vietnamese
Máy truyền hình

Thai
โทรทัศน์ความละเอียดสูง

Arabic
تلفاز عالي الوضوح

為了表現出索尼的堅實質感，日文字體的橫畫並沒有設計起伏，而是直接使用水平的線條。
另外也沒有製作繁體、簡體中文及韓文的字體，而是建議用近似 SST 字型概念的其他現成字型來代替。

製作多種字重及多國語言的字型———

經過這樣的意見交換之後，SST 字型的 Roman 終於完成了。之後又製作了其他5種字重。

各式各樣的字重中，包括6種義大利體、3種窄體（字幅較窄的字）、2種等寬體，一共製作了17種字重。不管是用在使用說明書中的小字，還是用在展覽會場標示的大字，字型設計成各種尺寸都能適用的樣式。尤其是經常用在產品型號等方面的數字，有特別心做了一些調整，例如減少「3」向內捲曲的程度，讓3在縮小時不會被看成「8」等。

至於歐文以外的字體，則是在以歐文字體的正體字重為基準的前提下，交由與 Monotype 合作的各國字型設計師來製作。製作方法是由小林先生先把基本概念傳達給各國字型設計師，做好之後再由小林先生進行確認和回覆意見。至於日文字方面，由於必須製作的字數繁多，因此直接重新設計了一套平假名及片假名字型。

由於字型有時會被用在說明書等同時出現多種語言的地方，因此設計時要注意當各種文字被排在一起時，文字的大小和粗細都要一致。這份工作需要監督93種文字的設計，辛苦程度絕對是難以想像的。

就這樣，在小林先生著手製作數十個月之後，SST 字型終於全部完成了。首先使用 SST 字型的，是顧客會最先接觸到的包裝、說明書等印刷品，以及能夠散播消息的官網上。今後預計將 SST 字型導入 PlayStation 4、BRAVIA ™ 及 Xperia ™ 等產品中，透過在各式各樣的產品及服務中使用 SST 字型的方式，必定能讓索尼這個強而有力的品牌深入世界各地，企業識別字型將會發揮重大的作用。

[Sony] http://www.sony.co.jp [Monotype] http://www.monotype.com
[SST 字型開發案 / 小林先生、福原先生專訪報導]
http://www.sony.co.jp/design/sst

顯示在電視上的 SST 字型。設計時特別講求即使顯示在螢幕上感覺也不變。

俄羅斯文 (左) 以及德文、葡萄牙文、義大利文並列 (右) 的操作手冊。

以歐美各國 16 種語言並列呈現的耳機說明書。設計上特別注重文字即使小字也容易閱讀。

Visual Typography

2

Text by Chiharu Watabe
Composition by Keiko Kamijo
Cooperation by Austrian Airlines
Translated by Miku Liao

Vienna International Airport, Austria

維也納國際機場的指標系統計畫

維也納國際機場的第三航廈於 2012 年 6 月正式啟用。

奧地利航空的商務艙也在裝修後以新裝登場。

前往維也納的交通真的越來越便利了。

不過，也出現了指標系統更新的問題。機場的指標系統計畫似乎一點都不簡單。

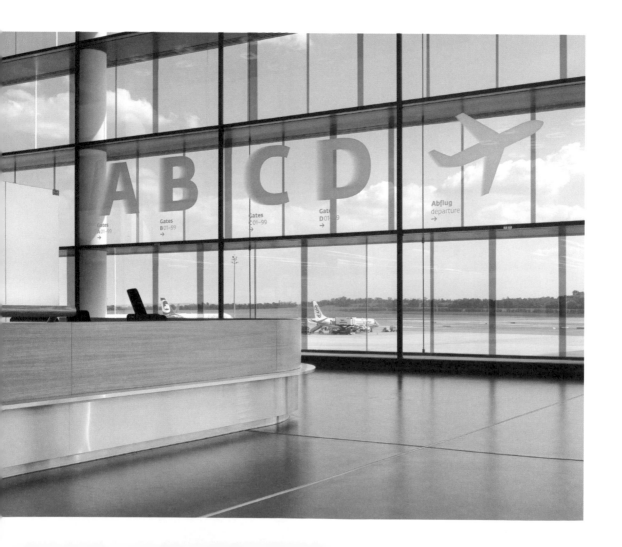

上：統一設計成極簡風格的機場裝潢及指標。因為使用灰色調，比起白底黑字完全相反的對比，帶給人更柔和的印象。

左下的上圖：抵達航班的相關顯示。班機從出發地點起飛時，名稱會顯示在右側上方比較遠的地方。隨著班機靠近維也納國際機場，名稱顯示會宛如降落機場般往左下方移動。

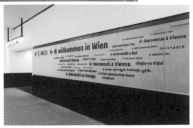

——— 以感性為訴求的機場指標設計

夜晚，一抵達維也納國際機場，馬上就可以透過玻璃牆看到大大的白色標誌從黑暗中浮現，形成美麗的對比。當來自東京的班機在黃昏抵達，或前往東京的班機在白天起飛時，都可以看到雪白的標誌從一整面天空景色中凸顯而出。機場內部基本上是由白色和黑色構成的，讓人留下整齊清爽的印象。這個機場是奧地利航空的樞紐機場航站，對國外旅客來說，這裡宛如奧地利的玄關。目前歐洲在經濟方面已越來越重視中歐及東歐地區，維也納也因此成為備受矚目的城市。

維也納國際機場的建設計畫始於 2004 年，經歷了 8 年才完工。其中建築設計是由 Itten Brechbühl 和 Baumschlager Eberle 負責，指標設計則由 Iintégral Ruedi Baur 來擔綱。Iintégral Ruedi Baur 的代表人鮑爾 (Baur) 這麼解釋指標設計的概念。

「指標設計並不單純只是字體設計，而是與周邊環境、光線、建築一同共存的東西。有別於許多帶著冷漠感的機場，我們想讓這個機場以感性做為訴求。」

Fedra Sans 字型有不過於冷硬、兼具暖度和功能

測試標示中。這個測試是把文字內部從細線改成填滿顏色的巨大字體。

被認為看不清楚的指標案例。玻璃反射光線之後，會看不到寫在白底上的白色字體。至於灰色的玻璃板則是距離較遠時看起來有點模糊。

性的文字要素，因此被選用於登機門號碼及指示標記等主要指標 (有部分除外，例如奧地利航空等專用商標及電子看板)。字體顏色並不是填滿，而是用細線交織的方式構成的，連圖示邊線周圍也略有朦朧感。這種朦朧感是想製造出光線從紙門穿透般的感覺。

結束空間狹小的飛機旅程回到地面時，這個機場的柔和氣氛讓人感到非常舒適。可是，這個標誌計畫也面臨了改變的命運。一個機場標誌計畫才剛完成不久，馬上又決定更改，這是非常罕見的事情。不過，決定變更的理由相當政治化。2011 年，由於掌管機場的高層變動，機場的方針也跟著改變，以指標設計太過賣弄技巧導致使用不便為理由，決定更改。

目前已聘請過去曾為奧地利鐵路及舊機場製作指標設計的 Peter Simlinger 為顧問，針對重視功能性的指標更換進行測試。能夠見到機場這類大型設施的指標更換過程，這對於學習標誌設計的人來說，絕對是個不可多得的好機會，非常值得親自到現場去好好見識一下。

City Airport Train | 維也納機場快線

隨著新航廈的啟用，從 2012 年 11 月開始，連結機場與市區、僅 16 分鐘車程就可
直達的維也納機場快線也開始營運。從列車設計到官方網頁的品牌整體規畫，都是由
Spirit Design 所控管。指標則由 Perndl + Co Design 負責規畫。左上及左下的照片是位
於市中心的 Mitte 車站內的售票櫃臺及休息區。右上照片則是機場內的壁面。由於機場
整體設計採用極簡風格，因此綠色相當醒目。右下照片是位於 Mitte 車站外的標示牌。
Mitte 車站周邊是鬧區，因此特地設置於一個不管從哪裡都可以看到、甚至從遠方也能
馬上發現的位置。

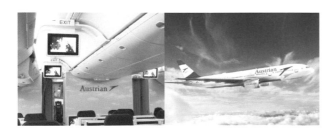

Austrian Airlines | 奧地利航空

前往奧地利最方便的就是搭乘奧地利航空的直搭班機。在 2013 年 5 月商務艙完成
全面裝修之後，搭乘起來就更舒適了。一進入客艙，映入眼簾的阿爾卑斯群山帶來
的清新感，與空服員制服上鮮明的紅色形成美麗的對比。2 公尺長的平躺式座椅寬
敞舒適，採用灰色系的配色。枕頭和被毯使用的是以蒂羅爾 (Tirolean) 傳統花紋
點綴的格子花紋布料。控制面板還加上能夠代表奧地利文化的刺繡，整體洋溢著沉
穩安心的氣氛。http://www.austrian.com

Visual Typography

3

Japan Design Committee Font

By Taku Satoh and Hideyo Ryoken

日本設計委員會字型展

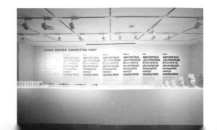

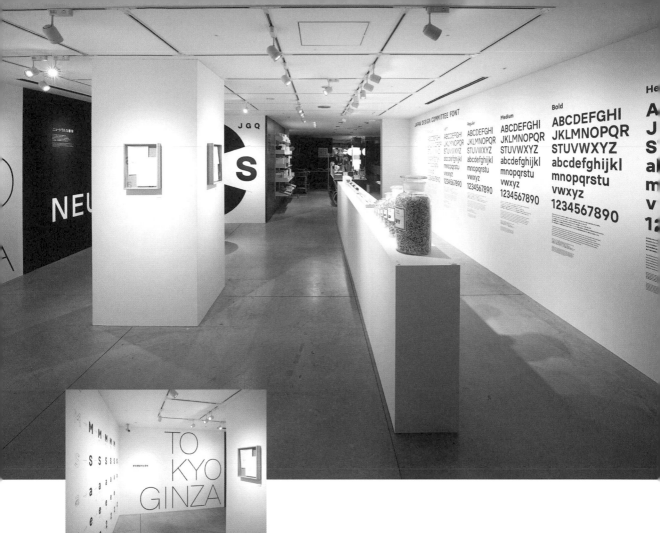

2013 年 12 月 27 日－2014 年 1 月 27 日，在松屋銀座七樓 Design gallery 1953 舉辦的「日本設計委員會字型展」的展場一景，展示了字型的概念、草稿、字體樣本、延伸使用範例等各項內容。攝影 / Nacasa & Partners Inc.

佐藤卓

1979 年自東京藝術大學設計系畢業，1981 年在同校完成研究所課程。曾任職於日本電通集團。1984 年成立佐藤卓設計事務所。曾經手「樂天木糖醇無糖口香糖」(Lotte Xylitol Gum)、「明治美味牛奶」(明治おいしい牛乳) 等商品的設計，以及「ISSEY MIYAKE PLEATS PLEASE」的字體設計、「Cleansui」(クリンスイ) 的整體設計和「武藏野美術大學美術館、圖書館」的標誌、引導標示、傢俱等方面的設計。亦擔任 NHK 教育台節目「用日語玩耍」(にほんごであそぼ) 的企畫及藝術指導、「設計啊」(デザインあ) 節目綜合指導，以及 21_21 DESIGN SIGHT 總監等職務。著有《設計的解剖》(デザインの解剖) 系列、《鯨魚在噴水》(クジラは潮を吹いていた) 等書籍作品。http://www.tsdo.jp/

兩見英世

1982 年出生，日本千葉縣人。經歷過網站製作公司的工作之後，於 2007 年加入字型設計公司 Type Project (タイププロジェクト)，並以推廣 Type Project 的都市型字體 (都市フォント) 構想的企畫成員身分，參與「cityfont.com — voice of a city.」的營運，擔任字型研發和網站管理的工作。以橫濱為主題的「濱明朝」字型已開發完成，於 2017 年開始販售。http://typeproject.com/

日本設計委員會 (JAPAN DESIGN COMMITTEE)

於 1953 年以「優良設計啟蒙」為目的而成立的組織。目前有 25 位設計師、建築師、評論家等有意投入的成員以松屋銀座的活動為中心，推動各式各樣的優良設計運動。http://designcommittee.jp/

ABCDEFGHI
JKLMNOPQR
STUVWXYZ
abcdefghijkl
mnopqrstu
vwxyz
1234567890

Ultra Light	Extra Light	Light	Regular	Medium	Bold	Heavy
A	A	A	A	**A**	**A**	**A**

Japan Design Committee Font 一共有 7 種字重，僅有歐文字體。樣本集中的日文是使用 AXIS Font 這個字型。

———— 以標準字為基礎的混合型字體

以「設計啟蒙」做為口號，自1953年起活動至今的「日本設計委員會」(Japan Design Committee)，目前由25位設計師聯合營運。從1953年在位於松屋銀座的設計藝廊開辦展覽以來，陸續舉辦過各式各樣的活動。大約在2012年，他們開始進行製作委員會專用歐文字體的計畫，並且在2014年舉辦的展覽中展示了接近完成的字型。

字型的名稱是「日本デザインコミッティーフォント」(Japan Design Committee Font)。這是以平面設計師佐藤卓先生所設計的該團體專用標準字為基礎，並由佐藤先生與字型設計師兩見英世先生聯手打造的一套字型。製作這套字型時，他們設定了以下3個主旨。

1. 銀座感的字體 (以委員會的活動據點「銀座」的形象設計。關鍵字：成熟、高雅、理性、都會、高品質)。
2. 中性感的字體 (盡可能壓抑個性的字體)。
3. 混種感的字體 (將不同的字體規則加以混合之後的字體)。

譬如說，主旨2的「中性感的字體」，具體來說就是去除線條的強弱感，盡可能調整成整體粗細相同，以做出沒有強烈對比感、讓人感受不到情緒的字體為目標。比較困難的是主旨3的「混種感的字體」。「例如大寫字的尾端到底要做成斜線還是直線？一般來說，一套字型中的規則都是都統一的。但委員會專用字型卻是斜直線混搭的混種型。這是因為原本的標準字中，字母S的切口是直的，字母C的切口卻是斜的。在製作途中，我們曾經回歸基本原則，將切口全部改成直線。結果還是覺得混種型比較好，所以又修正回來了。」兩見先生說。

目前發表的字型尺寸一共有7種。其中大寫、小寫、數字、標點符號的部分已經完成，接下來要製作重音符號及西里爾字母等部分。最終目標是預定要完成包括斜體字在內共1100字的字型。字型完成後，要先做為委員會專用字型來使用，之後再考慮是否要商品化。日本デザインコミッティーフォント字型一共有7種字重，並且僅限歐文字體。

PROCESS | 各字體的調整過程。將文字組合起來，一邊觀察全體的平衡感，一邊做細部調整。

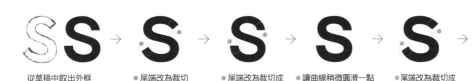

從草稿中取出外框 → ●尾端改為裁切成斜線 → ●尾端改為裁切成水平線 → ●讓曲線稍微圓滑一點 整體線條稍微加粗 → ●尾端改為裁切成斜線 → ●尾端改為裁切成水平線

從草稿中取出外框 → ●曲線稍微向下傾斜 → 字幅加寬 → 整體線條稍微加粗 → 字幅加寬 ●調整上半部曲線的形狀 ○讓下半部的連接部分收細 → ●調整上半部曲線的形狀 ○讓下半部連接部分收細

從草稿中取出外框 → 字幅加寬 → ●將斜線改成曲線 → 整體線條稍微加粗 → ●將斜線改成直線 → ●將斜線改成曲線

The New Rijksmuseum Identity and Typeface Family

By Bold Monday

阿姆斯特丹國家博物館的標準字和專用字型

Bold Monday

由 Paul van der Laan 和 Pieter van Rosmalen 於 2008 年成立的字型工作室。
除了製作原創字型之外，也製作過 Audi、NBCUniversal 等企業的專用字型。
在海牙（Den Haag）、恩荷芬（Eindhoven）等地都有營業據點。
https://www.boldmonday.com

────── 荷蘭最具代表性的博物館的
標準字及專用字型 ──────

阿姆斯特丹國家博物館以收藏林布蘭等知名畫家所繪的 17 世紀荷蘭畫作而聞名。博物館的本館在經歷了約十年的改裝工程之後，終於在 2013 年 4 月重新開幕。此外，博物館的標準字也隨著開幕而翻新，並且製作新的專用字型。與藝術總監伊瑪·布 (Irma Boom) 聯手合作，負責翻新標準字和設計專用字型的是荷蘭在地的字型工作室「Bold Monday」。

「我們接到設計師伊瑪·布的委託，請我們能夠配合她幫其規畫設計的 Logo 配套一套合乎的專用字型。打從開始製作時，我們就意識到必須要有標示專用的字體。由於我們不知道是否有製作新字型的預算，因此就我們現有的字型『Panno』來試試看。Panno 是專為韓國的馬路標示而製作的字型，因此看起來簡潔又很好辨識，我們認為很適合用於博物館的標示。」Bold Monday 的 Paul van der laan 表示。

不過，Panno 是標示專用的字型，用在大字上是沒問題，但如果也要用在小字的地方，就必須另外製作一個字體。幸好他們得到博物館的許可，得以另外研發一套新的字型。為了讓小尺寸的標示也能容易辨識，特別對字型進行調整。例如將上伸部（ascender）拉長，以及將橫線變細，讓整體視覺不會太沉重。最後終於做出包括一般用、標示用、標題用的 9 種字型尺寸，並且也同時製作了標準字。

「最明顯的特徵之一，就是荷蘭文中特有的 I 與 J 的組合方式。IJ 雙元音字母的字型繪製，在 20 世紀後半還很常見，後來就漸漸消失了。幸好現在的字型技術是可以使用 IJ 合字的，因此我們就放進所有的 Rijksmuseum 字體中。透過重新使用 IJ 這個圖像符號，不僅能夠讓博物館強化荷蘭的特性，同時也能保存一部分的荷蘭字體排印歷史。」

右頁：2013 年 4 月重新開幕的阿姆斯特丹國家博物館的海報。上面使用的是同時配合標準字製作的專用字型。

UITGAVE VAN HET RIJKSMUSEUM | AUGUSTUS 2012

RIJKS MUSEUM

REIZEN
Een tijdreis langs meer
dan 8000 topstukken

20STE EEUW
Want vandaag is morgen
geschiedenis

VERLANGEN
Directeur verlangt naar publiek!

AZIATISCH PAVILJOEN
365 kunstwerken:
voor elke dag één!

GESCHIEDENIS
Geboren: het Koninkrijk der
Nederlanden
Van Waterloo tot Van Gogh

NIEUWE HUISSTIJL
Nieuw logo
Nieuw café
Nieuwe kleding
Alles nieuw!

VRIENDEN
Word nu Vriend en beleef
de opening als eerste

OPENING APRIL 2013
NOG ... NACHTEN SLAPEN

RIJKS MUSEUM

LOGOTYPE FONT
ABCDEFGHIJKLMNO
PQRSTUVWXIJYZ
0123456789
/[('&.!?')]\

Rijksmuseum Label Medium ABCDEFGHIJKL MNOPQRSTUVWXIJYZ abcdefghijklmnopqrstu vwxyz *Rijksmuseum Label Medium Italic ABC DEFGHIJKLMNOPQRSTUVWXIJYZ abcdefghijkl mnopqrstuvwxyz* Rijksmuseum Label SemiB old ABCDEFGHIJKLMNOPQRSTUVWXIJYZ abc defghijklmnopqrstuvwxyz *Rijksmuseum La bel SemiBold Italic ABCDEFGHIJKLMNOPQR STUVWXIJYZ abcdefghijklmnopqrstuvwxyz*

Rijksmuseum Normal ABCDEFGHIJKLMN OPQRSTUVWXIJYZ abcdefghijklmnopqrs tuvwxyz *Rijksmuseum Italic ABCDEFGHIJ KLMNOPQRSTUVWXIJYZ abcdefghijklmno pqrstuvwxyz* Rijksmuseum Bold ABCDE FGHIJKLMNOPQRSTUVWXIJYZ abcdefg hijklmnopqrstuvwxyz *Rijksmuseum Bo ldItalic ABCDEFGHIJKLMNOPQRSTUVWX IJYZ abcdefghijklmnopqrstuvwxyz*

上：標準字和標準字的字型。

左下：Rijksmuseum Label Medium、Label Medium Italic、Label SemiBold、Label SemiBold Italic4 種字體。使用於大尺寸。

右下：Rijksmuseum 的羅馬體、斜體、粗體及粗斜體這 4 種樣式。使用於海報等一般印刷品及官網中。

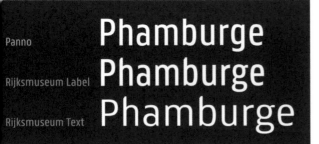

Panno

Rijksmuseum Label

Rijksmuseum Text

做為專用字型製作基礎的 Panno 字型，以及專用字型的標示用字重
（Label）、內文用字重（Text）的比較。Panno 原本就是專為標示而製作
的字型，因此在改製成內文字字體時，特別調整成即使變成小字也容易辨
識的樣式。

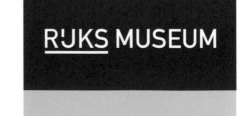

↓

上：伊瑪‧布以 DIN Mittelschrift 字型為基礎試做的標準字。

下：經過 Bold Monday 的調整後完成的最終版標準字。

Visual Typography

5

Zeitgeist

By oval-graphic & Faces Publications

《文字排印設計系統》———《本質》

在2017年由卵形工作室與臉譜出版社合作成立的「Zeitgeist」(德語:時代精神)書系,是一個以Typography為主軸、完全聚焦於平面設計領域的「設計書系」,以「大師經典」與「設計實務」兩大方向選書引介海外作品,除字體與排版外,也將涵蓋色彩、歷史、設計思考等層面,期盼讀者能透過此書系進一步理解各個時代的設計思潮與演進,並從知識工具導向的設計書籍中釐清設計的基本。

接續書系首作《圖解歐文字體排印學》後,書系於2018年5月出版了《文字排印設計系統》一書,為讀者從基礎排印延伸,近一步完整介紹文字編排最主要的八大系統。文字編排設計是複雜的過程,須考量層次、閱讀順序、可讀性與對比等諸多因素。但在文字排印系統上,過去台灣、亞洲平面設計學界及業界過度偏重「網格系統」,忽略其實還有其他系統的存在。本書即是透過八大系統的完整介紹,讓相關讀者能夠重新完整地認識文字排印系統,進一步增進設計師的設計能力、拓展設計的可能性。

接著,書系在10月出版了瑞士字體排印學巨匠艾米爾·魯德(Emil Ruder)首本繁體中文翻譯著作《本質:超越時代的字體排印學巨匠,1950年代的四堂課》。魯德是奠基國際字體排印風格的重要人物,大大了影響當代平面設計發展,而本書是他於1950年代的四場經典演講內容集結,分別以「平面·線·字·節奏」四大元素出發,從自然哲學探討字體排印學的構成準則,以及其與文化、科學、政治和社會之間的關聯。在歷史風格被粗淺濫用的當代,我們正需要這本書帶我們探究平面設計的本質,從而找到真正屬於現在的平面設計。

王 人 什 仔 住 何

午 卑 即 叁 口 台

堂 堅 場 士 夏 亥

卷 市 常 年 幻 底

香港北魏真書

部份試作字

——————— 探尋香港當代招牌書法的
源流與價值 ———————

2012年，文字設計師、叁語設計合夥人／設計總監
陳濬人發起了以設計思維分析北魏書法的歷史文化和
創作精神、北魏體在香港民間的應用研究，還有多
年來利用當代字體設計演繹香港北魏的創作歷程。
2018年夏，他聯同設計編輯徐巧詩出版《香港北魏
真書》，書中收錄了南北朝魏碑、清代書法家趙之謙
到40至70年代盛行香港的北魏招牌書法源流和藝術
價值，訪尋香港北魏書法家區建公、蘇世傑的墨寶，
於不同年代遍布香港城市街道和日常生活的北魏體應
用實例，並首次專訪獨步香江的貨車北魏體設計者楊
佳；利用電子向量曲線和字體設計原理演繹了當代
「香港北魏真書」的字體設計師陳濬人也親自細說20
多項設計案例的創作歷程。作者們還與多位本地設計
創作人包括麥震東、譚智恒、柯熾堅和許瀚文等對
談，探究字體在城市和設計文化中的重要角色。

　　著書出版是研究計畫的其中一環，香港北魏真書計
畫希望在未來與不同界別的創作人、書法家、歷史文
化專業、設計師、學生和大眾交流分享，集思廣益，
並積極籌畫網上眾籌計畫，目標是集資自組專業的設
計團隊，專注研究、設計和造字，讓香港北魏真書發
展成為一套完整的中文字庫。

陳濬人

文字設計師、平面設計師及音樂人。1986年生於香港，
2009年畢業於香港理工大學設計學院視覺傳達系。
2010年與設計師徐壽懿 Chris Tsui 創辦設計公司叁語
設計 Trilingua Design。2014年與其樂隊 tfvsjs 創辦文
化空間及餐廳「談風：vs：再說」。2011年起研究香港
北魏真書體字體風格，並致力以當代設計思維重新詮繹
具香港風格的文字設計。

www.trilingua.hk　|　www.facebook.com/trilingua.hk

01

文字排印再入門

02

TYPE TRIP 字旅

第1特輯「文字排印再入門」中，搜羅了關於文字排印學最低限度的必要知識。雖然文字排印學裡有許多不可不記的相關知識，但即使是從頭按照順序解說也很難完全吸收，不如從有趣的事情開始吸收來得有效果。雖然一個主題一個跨頁，資訊量並不大，但這只是一個入口，希望讀者們能從中拓展出興趣，再透過專業書籍或研討會等進一步深入理解。

在第2特輯「TYPE TRIP 字旅」中，收錄了由旅居德國的設計師麥倉聖子與居住於英國的歐文書法家下田惠子所撰的歐陸文字觀光指南，以及由關注文字設計的中文媒體 Type is Beautiful 所策畫之深度文字主題旅遊 TypeTour 的景點精華集結，帶著讀者前往柏林、萊比錫、倫敦等歐洲城市，以及東京、台北、香港、澳門、深圳等亞洲城市，介紹各城市中與字體設計、印刷、出版、平面設計相關的私房景點。

SPECIAL FEATURE

歡迎來到 Typography 教室！這個單元是為了「想要學習 Typography，但不知道該從哪裡開始才好」的朋友量身定做的敲門磚，蒐集了字體、排版、資訊等 17 項主題。請從有興趣的主題開始看起吧！若想掌握更詳細的資訊，請參考各章節封面上列出的推薦書單，以及過去幾期的《字誌》。那我們就開始吧！

– 字體控自我評量 –

首先來測試看看你平常對字體議題關注有多深，理解是否正確。請回答下面 30 個問題，看看「YES」有多少個。「YES」的數量就是你的字體控得分。

「YES」或「硬要說大概是 YES」的數量

0 ～ 7 的人
目前還不用擔心是字體控，不過大有可為。

8 ～ 15 的人
字體控預備軍，非常可能繼續掉坑。

16 ～ 23 的人
字體控決定 (畫押)。
持續努力，能與全世界的字體控稱兄道弟。

24 ～ 30 的人
完全重度字體控。
這個特輯寫的東西你都懂了，其實大概不用讀了……

○ 60 秒內可講出 20 個字型名稱

○ 60 秒內可講出 10 位字型設計師

○ 60 秒內可講出 10 個字型公司

○ 有新字型上市的消息會搶著關注資訊

○ 能夠分辨字型

○ 常常買字型

○ 大致知道 TrueType 與 OpenType 的差異

○ 能夠辨認字形是台灣標準、簡中 (國標) 標準或是並非任何標準

○ 有加入臉書社團「字嗨」

○ 電腦或手機打「ㄗˋ ㄒㄧㄥˊ」會出現「字型」而不是「自行」

○ 自己動手設計過字型

○ 當然看過電影〈Helvetica〉

○ 看到不理想的排版會很想調整它

○ 旅行時老是拍文字，被親友嫌棄過

○ 潛意識會去數歐文排版的一行裡有幾個單字

○ 學生時期曾經埋頭畫過lettering

○ 看到賀卡明信片用了傻瓜引號就買不下手

○ 學過書法

○ 有字體相關的書出版一定買

○ 收藏有任何一個公司的字體型錄

○ 常常參加字體相關活動

○ 親眼看過實際的照排或鉛字

○ 用招牌的字體而不是店名記住店家

○ 無法容忍盜版字型

○ 能夠解釋「字體」、「字型」跟「字形」的差別

○ 能夠每天默默做同樣的枯燥作業

○ 外語不好但還是試著跟國外字體控交流過

○ 對很多事情很細心(不粗枝大葉)

○ 去過海外的字體研討會

○ 眼睛不好(戴眼鏡或隱形眼鏡)

CHAPTER 1
TYPEFACES

030–033, 036–037 Yoshiharu Osaki / 034–035 Tseng Go-Rong, But Ko / 038–039, 041, 044 Akira Kobayashi / 043 Kosuke Yamada / 045, 047, 050–051 akira1975 / other pages by Editor

字 體 篇

TypoManga
タイポまんが

我
實習設計師

前輩
資深設計師

那個，前輩……

什麼事？

電腦裡面的字型太多了，選不出來……

啊，那個紅茶包裝袋的標準字對吧……

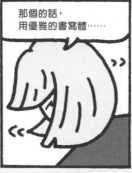

那個的話，用優雅的書寫體……

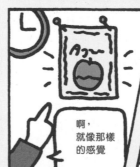

啊，就像那樣的感覺

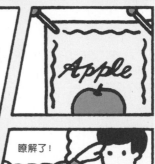

瞭解了！

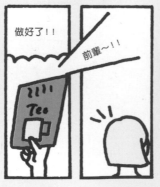

做好了！！

前輩~！！

請過目！！

適合想要更深入理解者的參考書籍

《歐文字體 1：基礎知識與活用方法》（小林章）

《歐文字體 2：經典字體與表現手法》（小林章）

《字型散步：日常生活的中文字型學》（柯志杰、蘇煒翔）

《Typography 字誌：Issue 03 嚴選字型 401》（卵形、Graphic 社編輯部）

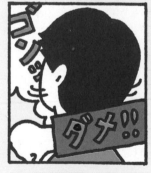
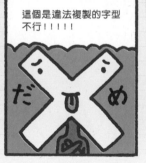
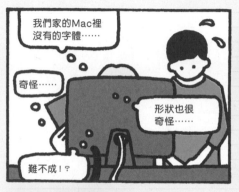

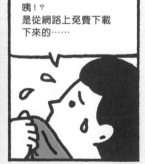

翻譯：廖冠澐　Illustration by Tokuhiro Kanoh

01 中日文字體和歐文字體，到底是哪裡不一樣？

翻譯：廖冠澐

字體是指具備統一設計概念的「字圖」(glyph) 的集合體。中日文字體與歐文字體的差異當中，首先第一個要舉出來的，當然就是「各自擁有符合其語言體系的字圖」這件事了。

一般在中日文字體中的字圖，除了漢字、平假名、片假名之外，還涉及句讀等標點符號和數字、拉丁字母、記號類，以及希臘文字、西里爾文字 (俄文所使用的文字)。再加上數字和拉丁字母裡頭有文字寬度與字身框 (請參閱 p.32 的圖) 相同的全形文字，和各自擁有固定寬度的半形文字，收錄的字圖相當多。因此，理所當然地文字數量通常都有數千個以上，製作上需要很長的時間。

另一方面，一般歐文字體中，則有大寫、小寫的拉丁字母，逗號和句號等標點符號，數字、幣值、發音等記號類，或是好幾個字母合在一起的連字等等。這些被收錄的文字，會依據該字體是以哪個文字群組為基準、又是設想為何種用途所開發而有差異。雖然文字數量本身比中日文來得少，但是為了在相組之際讓文字的排列 (空間) 看起來一致，需要施加非常多的字距設定 (Kerning Pair 字間微調)，這項設定與文字設計本身幾乎是同等重要。

> 收錄字圖 (glyph)

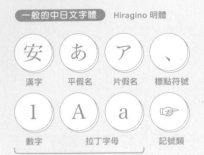

一般的中日文字體 Hiragino 明體

安 漢字 ／ あ 平假名 ／ ア 片假名 ／ 、 標點符號

1 數字 ／ 1 A 拉丁字母 ／ ☞ 記號類

數字和拉丁字母一般都有全形和半形兩種

α 希臘文字 ／ Д 西里爾文字

一般的歐文字體 Adobe Garamond

A a 拉丁字母

, 標點符號 ／ l 數字

@ 記號類 ／ fi 連字

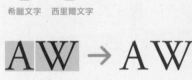

Kerning Pair (字間微調) 的範例。有的文字相組之際，依據組合方式可能會導致兩字之間的空間看起來變寬。字間微調即是為了避免這種情形，而預先將該組文字之間的空間設定好。

> 構造設計

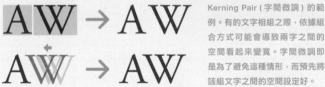

中日文字體 Hiragino 明體

中日文字體的設計是將文字一個個收在相同尺寸的字身框裡，直排或橫排都對齊字身框中心。

歐文字體 Adobe Garamond

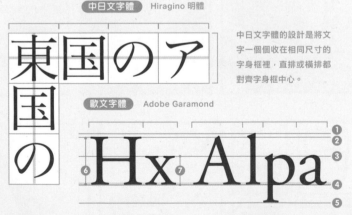

❶ 上伸線 (ascender line)　❺ 下伸線 (descender line)
❷ 大寫線 (cap line)　❻ 大寫字高 (cap height)
❸ 主線 (mean line)　❼ x 字高 (x-height)
❹ 基線 (baseline)

歐文字體的字幅因文字而異是正常的。是以 5 條基準線來對齊高度的設計，全部的文字排列都以基線為基準。

CHAPTER 1

CHAPTER 1

CHAPTER 1

CHAPTER 1

CHAPTER 1

CHAPTER 1

> 各筆畫名稱

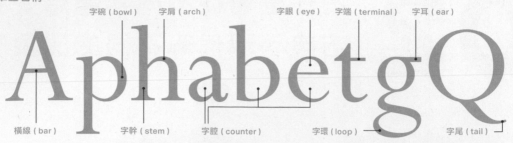

字碗 (bowl)　字肩 (arch)　字眼 (eye)　字端 (terminal)　字耳 (ear)

橫線 (bar)　字幹 (stem)　字腔 (counter)　字環 (loop)　字尾 (tail)

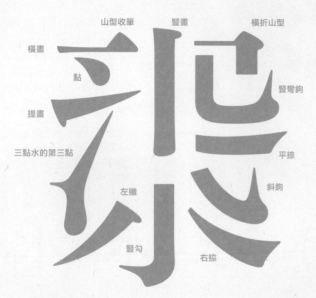

橫畫　山型收筆　豎畫　橫折山型

點

提畫　　　　　　　　　　　　　豎彎鉤

三點水的第三點　　　　　　　　平捺

左撇　　　　　　斜鉤

豎勾　　　右捺

> 主要字體種類範例

中日文字體

永かのア
明體 (ex : 筑紫明朝)

永かのア
黑體 (ex : 秀英黑體金)

永かのア
圓體 (ex : Hiragino 圓體)

永かのア
傳統字體 (ex : Greco)

永かのア
展示字體 (ex : Kirigirisu)

歐文字體

AaegOR
襯線體 (ex : Adobe Garamond Pro)

AaegOR
無襯線體 (ex : Helvetica)

AaegOR
粗襯線體 (ex : Egyptienne F)

AaegOR
草書體 (ex : Snell Roundhand)

𝔄𝔞𝔢𝔤𝔒ℜ
哥德體 (ex : Wilhelm Klingspor Gotisch)

再者，中日文與歐文在構造設計上也有很大的差異。基本上中日文的文字都被設計成能夠一個個收入相同尺寸的正方形字身框裡，文字幅度也要一致才算標準。另一方面，歐文則是以數條控制高度的基準線為基本來製作，形成各自字幅不同卻又相稱的設計。

關於如何對齊也是一樣，中日文的文字以字框中央對齊，歐文則以基線為基準來排列文字，這也可說是很大的特徵。這是因為日文有漢字或平假名等多樣化的文字，必須在直橫排兩種排列方式上都能有效率的處理。相對上歐文在設計的構成要素上也簡單，製作時可僅顧慮橫排，也就是說兩類文字在文字排版上有著不同的顧慮。

除此之外，從字體的裝飾性要素，亦即筆畫元件等設計樣式上的差異，能各自區分出好幾種類型。中日文字體有明體、黑體、圓體、傳統字體、展示字體等，歐文字體則有襯線體、無襯線體、粗襯線體、草書體、哥德體、其他等。在分類方法上，中日文並不再區分更細的體系，但歐文則有著各種看法，互相比較看看也是很有趣的。

02 為什麼會從不同字體感受到古典、現代等不同的印象？

翻譯：廖冠灃

人類會依據線條的樣貌或裝飾程度而感受到各種印象，這不僅限於字體，也適用於所有事物，但我認為與左右這個判斷有關係的，是感受者從歷史上學習到的記憶，以及對線條的感受方式。

首先關於從歷史上學習到的記憶，我用日文的代表字體「明體」來說明。明體是以毛筆書寫的楷書為基本製成的字體。骨架（文字的中線）的取法或基本的筆法、筆畫元件（文字的裝飾性要素）等皆以楷書為基本。東亞與毛筆淵源久遠，因此，若是繼承了楷書強烈影響的明體，會莫名讓人感受到古典的印象，而以脫離楷書要素為概念製成的明體，則會給人新潮的感覺。

側
勒
策
掠
啄
磔
努
趯

漢字基本構造：永字八法

漢字的筆畫元件是以毛筆書法的「永字八法」（認為漢字的「永」裡頭包含了一切運筆的觀點，也指書法的這種傳授方式）為基本。當然

並不是說永字八法就包含所有構成字體的筆畫元件所必須的運筆，但明體即是將毛筆書寫出的樣貌彙整而成的。

金陵明體　　　筑紫 A 舊明體　　　游明體　　　小塚明體

永　　永　　永　　永

← OLD　　　　　　　　　　　　　　　　　MODERN →
骨架狹窄　　　　　　　　　　　　　　　　　骨架寬闊

從四種明體中取出骨架來看的示意圖。隨著圖片由左向右移動，可以看出骨架與字腔寬度有所改變。一般而言古老的骨架狹窄，現代的則寬闊。字腔越大則文字看起來越明快。

中日文字體的文字構成要素

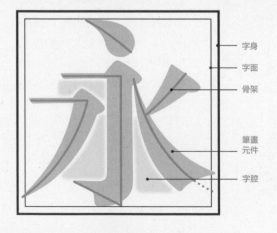

字身
字面
骨架
筆畫元件
字腔

夕食はフレンチ　金陵明體
夕食はフレンチ　筑紫 A 舊明體
夕食はフレンチ　游明體
夕食はフレンチ　小塚明體

即使同樣是明體，文句的氛圍也會不同。

弧形襯線
bracket serif

細襯線
hairline serif

粗襯線
slab serif

襯線由其形狀的差異可大致上可區分為三種。就起源時代來說,最左邊的弧形襯線是最古老的。

將中日文代表性筆畫元件之一「駐筆」整理後的「山形收筆」。從曲線狀到直線狀,可給人相當不同的印象。線條開始的部分(起筆、始筆)的設計也是如此。

> 羅馬體的分類範例

將襯線體按照年代序排列的示意圖。隨著現代化,e 的橫線或 O 的字幹越來越接近水平和垂直。(摘自高岡昌生《歐文排版》p.24-25)

Venetian　　ex: Adobe Jenson Pro

Oea

Old Face　　ex: Adobe Garamond Pro

Oea

Transitional　　ex: ITC New Baskerville

Oea

Modern Face　　ex: Bauer Bodoni

Oea

這個情形即使歐文字體也可說是一樣的。以歐文字體的代表字體「襯線體」來說明。襯線體正如其名,是在線條末端附有裝飾性元素「襯線」的字體總稱,以平筆書寫為基礎的襯線體,起源最古老可以回溯到約兩千年以前。因而只要知道這件事,就能從與它樣貌相近的字體身上感受到古典的印象,而從與它差距很大的字體上感受到新潮的印象。

再來是對線條的感受方式。文字基本上可以說是由線條所構成的。根據線條呈現的不同風貌,會讓我們感受到的印象產生很大的差異。以直線的書寫為例,人在用手寫出筆直線條時,線條方向和粗細一定會產生歪斜。而使用直尺等工具書寫的線條幾乎沒有歪斜,整體相當均衡。兩者相比,想必會覺得線條均衡的感覺比較新潮。

這是因為人類有用「手」來書寫文字的歷史,所以覺得歪斜的存在很正常,而那些歪斜被去除之後的樣貌,對我們來說感覺很新鮮。而線條看不看得出手寫痕跡,跟書寫用具的發展和技術的演進有很大的關係。與既往線條不一樣的線、手寫無法辦到的事情,都因為新技術而變得可能。

像是黑體或無襯線體等幾乎由單線所構成的字體也一樣。因為形狀簡單,是以歷史字體的形狀為基本來製作,還是以新概念為基礎設計而成,更能直接感受到之間的差異。

請告訴我一些常用於內文的經典字體吧！

中文字型整理：曾國榕、柯志杰　翻譯：日文_曾國榕、歐文_高錡樺

中文　明體

字誌永國
東來過五湖

文鼎明體 M | 文鼎科技
台灣書籍常見的內文明體，微微瘦長，筆畫修飾比
華康明體更少，筆畫尖端俐落，更不夾帶情緒而更
冷靜。

字誌永國
東來過五湖

蒙納宋體 | Monotype
香港最常見的內文明體，承襲上海風格。相較於本
蘭明朝風格來說感情較豐富，比較強調筆畫尖端的
壓暈感。

字誌永國
東來過五湖

華康中明體 | 威鋒數位
台灣書籍常見的內文明體，承襲本蘭明朝偏現代風
格，造型正方視覺上微扁，排書籍時常被壓成長體
使用。

字誌永國
東來過五湖

華康儷細宋 | 威鋒數位
柯熾堅老師作品，具有上海感性美學與日本理性美
的揉合。可惜當年為印報設計，以現在實用上來說
有點過細。

字誌永國
東來過五湖

文鼎黑體 B｜文鼎科技

文鼎早期的作品，以圓體骨架為基礎，中宮極大，筆畫渾圓，輪廓帶有部分圓角，端正又帶有點活潑感。

文鼎晶熙黑｜文鼎科技

中文版字誌所使用的內文字型，包含窄體在內有相當豐富的家族樣式。開創全球語系文字整合設計（支援：歐文、繁簡中文、日文、韓文、泰文、孟加拉文、天城文、坦米爾文、希伯來文、波斯文、阿拉伯文）。

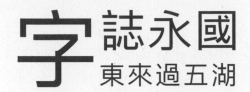

字誌永國
東來過五湖

微軟正黑體

由於內建於 Windows 而被廣泛使用在各種排版與顯示場合，值得一提的是字形寫法嚴格遵守教育部的方體標準製作，中宮寬鬆且重心稍低，有粗細兩款字重。

蘋方 - 繁

為求良好的螢幕顯示效果力求筆化造型簡單俐落，取代舊有的黑體 - 繁，成為現今蘋果系統的中文介面預設字型。有台、港、簡中 3 個不同語系寫法版本，各版本都有 6 套不同字重。

字誌永國
東來過五湖

華康儷中黑｜威鋒數位

柯熾堅老師作品，繁體黑體沒有襯線且中宮大小適中，易辨、易讀性均佳的作品，常見於各種場合。

華康粗黑體｜威鋒數位

起筆帶有襯線筆型，整體排版後具有古典文雅的氣質。除了粗黑，中黑的字重也是台灣常見的內文黑體，但兩套細節與架構上略有不同。

字誌永國
東來過五湖

日文 明朝體

か ア 永 国 あいたなの

游明朝体

近來相當受歡迎的標準風格明朝體。是特別考量到直排
的排版需求而設計出的字型。具有現代感、明亮、沉穩
的印象。

か ア 永 国 あいたなの

ヒラギノ明朝｜Hiragino 明朝體

由於是 Mac OS 的內建字型，因此廣為人知的明朝體。
應用範圍相當廣，具有都會感及銳利的印象。

か ア 永 国 あいたなの

筑紫Aオールド明朝｜筑紫 A old 明朝體

屬於古典風格的明朝體，豪邁的點畫、具有延展性且帶
拖拉感的線條是這套字體的特徵。還有名為 B オールド
的另一套不同版本，兩者在假名設計上有非常大的差異。

か ア 永 国 あいたなの

イワタ明朝体オールド｜岩田明朝體 old

以金屬活字時代的岩田明朝體為原型所設計出的明朝體。
假名線條獨特，漢字尺寸偏大且特別強調起筆的造型令人
印象深刻。

か ア 永 国 あいたなの

本明朝

從照相排版的時代至今累積不少忠實愛好者的明朝體。
根據粗細版本不同，除了標準的假名設計之外，還具備
尺寸較小的假名及新式假名等不同版本的設計。

か ア 永 国 あいたなの

秀英明朝

重現大日本印刷前身「秀英舍」所製作活字字體的字型。
整體給人明亮且硬朗的印象。

か ア 永 国 あいたなの

リュウミン｜龍明朝

以「森川龍文堂」的活字為基礎開發的明朝體。規矩且不
帶多餘裝飾，應用場合相當廣泛。除了標準假名設計外，
還有造型不同的替代假名供選用。

か ア 永 国 あいたなの

A1明朝

從照相排版時代以來型態穩固且累積許多愛好者的明朝
體。忠實重現古早印刷文字筆畫線條交接處的墨暈感，
醞釀出獨特的柔和氛圍。

想進一步了解的讀者，請參考《字誌 03》p.84–p.90 由 typecache.com 所寫的文章。

か ア永国 あいたなの
游ゴシック｜游黑體
造型穩固的標準風格黑體。筆畫元件尖端帶有些微圓角設計，給人柔軟的觀感。

か ア永国 あいたなの
ヒラギノ角ゴシック｜Hiragino 黑體
設計概念與 Hiragino 明朝體相同的現代風格黑體。易辨性高，運用在標誌看板等用途的案例也逐漸增多。

か ア永国 あいたなの
筑紫ゴシック｜筑紫黑體
承襲傳統的筆畫風格加上銳利的筆畫造型，綜合兩者造型特徵，使其同時帶有堅硬與柔軟的雙重印象。

か ア永国 あいたなの
イワタゴシックオールド｜岩田黑體 Old
跟同名稱的明朝體一樣，讓人看到後不禁聯想起傳統金屬活字風格，強硬中仍給人溫和感受。

か ア永国 あいたなの
TB ゴシック｜TB 黑體
簡潔明亮又帶有親切感的黑體。從極細 SL 到最粗的 U 為止，一共具有 8 套粗細。

か ア永国 あいたなの
AXIS Font
專為同名雜誌所特製的黑體，給人清爽印象。除了 Basic 之外也有 Condensed 與 Compressed 的寬度壓縮版本。

か ア永国 あいたなの
こぶりなゴシック｜Koburina Gothic
字如其名是字面稍小的設計，平穩而柔和（koburi 為日文「小」）。雖只有 3 種粗細但相當好用。

か ア永国 あいたなの
秀英角ゴシック｜秀英黑體
秀英體的黑體設計，線條靈活且生動。擁有繼承秀英黑體（秀英角ゴ）鉛字的「金」版，與參考秀英明朝的假名設計的「銀」版兩種版本。

か ア永国 あいたなの
中ゴシックBBB｜中黑體 BBB
字面稍小且風格傳統的黑體。由於是早期數位字型，從很久前就開始被愛用，累積許多忠實粉絲。

か ア永国 あいたなの
小塚ゴシック｜小塚黑體
設計概念與小塚明朝相同的現代風格黑體。從 EL 到 H，共具備 6 款重量。

歐文　羅馬體

E ACERSadeigstry *ACERSadeigstry*

Times Ten

1932 年為了英國《泰晤士報》（ *The Times* ）的新形象所製作的活字字體。黑度高，專為內文用所設計。另有比 Ten 尺寸更小的 Eighteen，用於小標題相當容易閱讀。

E ACERSadeigstry *ACERSadeigstry*

Palatino

骨架結構古典，卻又具有現代感，運用於許多書籍、雜誌的內文及標題。這款字體融入了歐文書法的要素，其義大利體特別優美。這裡的字體範例為 Palatino nova。

E ACERSadeigstry *ACERSadeigstry*

Sabon

由 Jan Tschichold 於 1960 年代參考 Garamond 字體所設計的活字字體。擁有古典比例的架構，新穎且洗鍊，用於內文易於閱讀，因此廣泛用於書籍等處。

E ACERSadeigstry *ACERSadeigstry*

Swift

由 Gerald Unger 所製作的字體，內文字和標題字都可以使用。因為襯線為直線，於大字級標題能表現出洗鍊的印象。而小寫字母字碗大又開闊，清晰且充滿現代感。

E ACERSadeigstry *ACERSadeigstry*

Minion

無太特殊的設計，同時適用於內文及標題。由美國 Adobe 公司的 Robert Slimbach 參考文藝復興時期的設計所製作。融合了歐文書法的要素，特別適合詩歌、歷史等題材的排版。

E ACERSadeigstry *ACERSadeigstry*

Baskerville

參考英國的活字製造商 John Baskerville 於 18 世紀末生產的活字範本進行製作，其大寫字母落落大方且保有傳統意象，而義大利體如草書體般纖細優美。

E ACERSadeigstry *ACERSadeigstry*

Stempel Garamond

德國活字字體公司 Stempel 參照 16 世紀的 Garamond 字體所設計。適合小字級的內文排版，至今依舊人氣不減，於報章雜誌等內文排版上廣泛運用。

E ACERSadeigstry *ACERSadeigstry*

Galliard CC

參照 16 世紀 Robert Granjon 的活字範本所製作的字體，帶有陽剛味，黑度較深，襯線較長，適合用於內文排版。不同公司發行的版本在設計上有微妙差異。範例為 Carter & Cone 公司的版本。

E ACERSadeigstry *ACERSadeigstry*

Janson Text

以 17 世紀的 Nicolas Kis 的活字為基底設計出的活字字體，公認非常容易閱讀。數位化後仍保留了活字的韻味，樸素而略帶粗獷感。

E ACERSadeigstry *ACERSadeigstry*

Adobe Caslon

應用範圍相當廣泛，活字時期曾有這樣的說法：「不知道該用什麼字型的話，就用 Caslon 排版吧。」更是美國獨立宣言所使用的字體。此字體是參考英國活字製造商 William Caslon 於 18 世紀前半製作的活字範本而來。

歐文 無襯線體

E ACERSadeigstry
ACERSadeigstry

Avenir
雖然幾何感較濃厚，但保留了字母原本的比例，因此仍可感受到某種人文氣息。範例為 2003 年上市的改刻版本 Avenir Next，字型家族另附有 Condensed 窄體版本。

E ACERSadeigstry
ACERSadeigstry

Optima
大寫和小寫字母都帶有古典比例的無襯線體。適用於標題字與內文字。範例為 Optima nova，是由原作者 Hermann Zapf 和小林章共同改良的版本。

E ACERSadeigstry
ACERSadeigstry

Gill Sans
由英國工藝家 Eric Gill 所製作的無襯線字體，帶有古典韻味，用於內文時易於閱讀，用於標題則有獨特風格。字體的骨架結構與碑文字體設計相通。

E ACERSadeigstry
ACERSadeigstry

Futura
是 1920 年代幾何無襯線體（Geometric San Serif）中最具代表性的字體之一。看來像是以尺規繪製，實際上是經過了巧妙的視覺調整。大寫字母有著如古羅馬碑文般莊嚴又古典的骨架結構。

E ACERSadeigstry
ACERSadeigstry

ITC Stone Sans
由 Sumner Stone 所設計之 ITC Stone 字型家族中的無襯線體，平易近人。Roman、Sans、Informal 各版本基本上具有相同的骨架。上圖範例為復刻版的 ITC Stone Sans II。

E ACERSadeigstry
ACERSadeigstry

DIN
DIN 為「德國標準化學會標準」的簡稱，用於德國高速公路的指標。線條堅挺而帶有無機感，給人較冷酷的印象。比起書籍等長文，較適合使用於內文較短的文件。上圖為復刻版的 DIN Next。

E ACERSadeigstry
ACERSadeigstry

Helvetica
原型為瑞士活字鑄造商 Haas 於 20 世紀中推出的 Neue Haas Grotesk。Linotype 獲 Haas 字體公司轉讓權利後改良推出了 Helvetica Neue 系列。

E ACERSadeigstry
ACERSadeigstry

Univers
和 Helvetica 相比，組成單字時看起來較寬鬆，也更具有洗鍊感，使用於內文字時易於閱讀。上圖範例 Linotype Univers 為設計者 Adrian Frutiger 親自改良的版本。

E ACERSadeigstry
ACERSadeigstry

Verdana
由英國設計師 Matthew Carter 所設計，專為電腦螢幕顯示使用。考量到設計面與科技面，能適應各種尺寸大小，具有優異的適應性。

E ACERSadeigstry
ACERSadeigstry

Frutiger
由 Adrian Frutiger 為機場指標專用所設計的字體，也可使用於內文字編排，因減少了許多文字線條內捲的部分，排版時更精實，給人清晰明亮的印象。上圖範例為復刻版 Neue Frutiger。

04 如何挑選出符合使用尺寸的字體？

翻譯：廖冠澐

字型當中，有的是為標題用而製作，有的則是為內文用而製作的。內文用的字型用在標題上也沒問題，但標題字型以小尺寸用於內文卻會難以閱讀，必須要注意。

右圖及下圖是標題用字型和內文用字型的比較圖。舉個例子，將大日本印刷的前身「秀英舍」的活字字體數位化後的字型「秀英明體」裡，有標題專用的「秀英初號明體」。「初號」指的是活字的最大尺寸，也是活字時代使用於標題的大小。為了在使用於標題的時候展現堂堂正正的存在感，點和山形收筆都設計成蓄有飽滿的墨色，撇捺也很有氣勢的樣子。

另一方面，在內文用的秀英明體上，這些特徵則被壓抑，使其以內文尺寸排版時也容易閱讀。

由於這些字型在名稱上並沒有寫明是「標題用」或「內文用」，還請多留意以免不小心使用了錯誤尺寸。

右：《朝日新聞》的字體「朝日字體」的明體（由 Iwata Corporation 岩田股份有限公司銷售中）。字型名稱上未註明為「標題用」，但是字型樣本上會標註。

朝日字體 內文用

朝日新聞明朝 [扁平 85%]

伝統ある朝日新聞の書体

朝日新聞明朝（橫排用）[扁平 89%]

伝統ある朝日新聞の書体

朝日新聞明朝（電視螢幕用）[扁平 80%]

伝統ある朝日新聞の書体

朝日新聞明朝（舊）[扁平 80%]

伝統ある朝日新聞の書体

朝日字體 標題用

朝日細明朝

伝統ある朝日新聞の書体

朝日準中明朝

伝統ある朝日新聞の書体

朝日中明朝

伝統ある朝日新聞の書体

朝日太明朝

伝統ある朝日新聞の書体

秀英初號明體（左）與秀英明體 B（右）的比較。初號的筆畫元件大，撇捺也很厚重，所以小尺寸時會難以閱讀。

另外，即使是名稱類似、設計也類似的歐文羅馬體字型，也有明顯以內文用為考量而設計的，和為了用於標題而製作的，兩者的設計與字距設定都不同，若誤用了標題用字型來排版內文將會難以閱讀。此外，內文用的羅馬體裡頭，有些設計放大來看會顯得凹凸不平，用於標題可能會造成不夠洗鍊的印象，但以內文尺寸使用時，那樣的設計卻會成為舒適的「扶手」，反而容易閱讀。良好的內文字型裡頭，應具有能夠適度激起讀者興趣又不會令人生膩的隱藏風味。

最容易理解的例子，就是一系列的 Caslon 字型了。有許多人以 William Caslon 製作的活字為基礎，設計出了各式各樣的「Caslon」字型，但即便同樣是使用「Caslon 活字」，依著以哪一種活字做為基礎，製作上的意圖各有不同，這時只要採取符合其意圖的使用方式就不會出差錯。

金屬活字本身的設計，原本就會隨著尺寸不同而有很大的差異 (圖 1 圖 2)。標題用字的粗細有別、文字設計的特徵也很清晰，而內文用字的設計卻是細線少、重視易讀性而壓抑了個性 (圖 3)。總之，根據活字以哪種尺寸為基礎來製作，用途也會被相對被限縮，因此無法一概而論哪種用途適合 Caslon 字型，必須要根據目的來區分使用。在字型公司的網站或型錄裡頭會有製作意圖或背景的介紹，在挑選字型之際不妨確認一下。

另外，設計成大致上任何尺寸都可以使用的字型當中，也有很優良的字型 (例：Adobe Garamond、Galliard)，但是大抵這類字型的字距都被設定得很狹窄，使用在字體偏小的內文時，會有擠在一起難以閱讀的感覺，這個情況不妨使用 Tracking (將字母之間的距離平均放寬或收窄的功能) 等功能來進行調整 (圖 4)。

圖 1

Caslon 標題用活字，相當於 72pt。

圖 2

將相當於 14pt 的 Caslon 活字放大成與左邊標題用相同的尺寸之後就會變成這樣。不只線條的抑揚頓挫，連字間的寬度也要注意。

ano ano
minimum minimum

In every type design the basic character is determined by the uniform design characteristics

In every type design the basic character is determined by the uniform design characteristics

圖 3

標題專用字型 (左) 與內文專用字型 (右) 的比較。左邊的 Big Caslon 是以 Caslon 標題用活字為基礎設計的標題專用字型，字距極度狹窄，適合大標題使用，最適合在內文使用 Adobe Caslon 的時候用於標題上，但因為它是用於大字的設計，以內文尺寸使用的話，筆畫偏細的部分會變得若隱若現而看不清楚。右邊的 Adobe Caslon 的襯線 (附著於筆畫末端的腳型、線狀部分) 在放大之後厚度會很搶眼而給人粗獷的印象，但用於內文尺寸時卻因此而容易閱讀。

In every type design the basic character is determined by the uniform design characteristics of all letters in the alphabet. However, this alone does not determine the

In every type design the basic character is determined by the uniform design characteristics of all letters in the alphabet. However, this alone does not deter-

圖 4

上：Adobe Garamond 以預設字距排版的範例。稍微有點擠在一起、令人喘不過氣的感覺。

下：用 Tracking + 20 把字距變寬的範例。Tracking 的程度請根據印刷字體的尺寸或印刷條件變更。

字型名稱後面的 Pro、Std 有什麼意義？

翻譯：柯志杰（But）

大家在買字型的時候，是不是曾經煩惱過字型名稱後面夾雜著很多奇怪的記號而不知道該買哪一個才好呢？

在這裡一併介紹這些記號所代表的意義，盼能做為您購買字型時的參考。關於 Pro、Std 的說明，引用自「フォントブログ」的專欄文章〈不會再搞亂了！Std / Pro / Com / W1G / Paneuropean / Cyrillic 等歐文字型語言關鍵字徹底解說〉(https://blog.petitboys.com/archives/font-name-pt1.html) 的內容。日文字型的相關說明「TIPS」與文末與繁體中文相關的說明則分別是由日文版編輯部與中文版譯者所新增。

字型公司名 ≫ 出現在字型名稱前面的 FF 之類的記號

☑ 日文（HG 表示 Ricoh 的字型）

DHG	定寬字型
HGP	半形英數字與非漢字為比例寬的字型
HGS	僅半形英數字為比例寬的字型

☑ 日文（DF 表示日本華康的字型）

DF	定寬字型
DFP	僅半形英數字為比例寬的字型
DFG	半形英數字與非漢字為比例寬的字型

☑ 歐文（表示字型公司名稱）

FF	Font Font 的字型
ITC	International Typeface Corporation 的字型
LT	Linotype 的字型
MT	Monotype 的字型
MS	Microsoft 的字型

※ 比例寬字型 (proportional font)：每個字字寬不一定的字型。

粗細・樣式 ≫ 字型名稱後面 Regular 之類的單字

Regular / Bold etc.

一般用來表示字重（粗細）。以歐文字型來說，以 Neue Frutiger 為例，從最細開始分別有 Ultra Light、Thin、Light、Book（內文用）、Regular、Medium、Bold、Heavy、Black、Extra Black 等字重（https://www.myfonts.com/fonts/linotype/neue-frutiger/）。而日文字型通常不用「Regular」而使用「R」這樣的縮寫。以小塚明朝為例，從細到粗分別是 EL、L、R、M、B、H。要注意的是所謂的 Regular 或 R 並不是絕對的粗細標準，不同字體的粗細會有所不同，必須看樣本確認。

Italic / Condensed etc.

字體的樣式。Italic 表示義大利斜體，Condensed 是文字寬度壓窄的字體，而 Extended 則是文字寬度拉寬的字體。通常如「Bold Italic」般，以「字重」→「外形樣式」的順序標示。

W1 / 3 / 5 / 7 etc.

Hiragino、華康等公司標示字重（筆畫粗細）的方式，數字越大越粗。W 是「Weight」的縮寫。

55 / 65 etc.

Univers 字體所使用的字重標示。以 55（Roman）為中心，十位數表示粗細，個位數表示樣式（Italic、Condensed 等）。Linotype Univers 則以 3 碼數字標示。

字型規格 ≫ 字型名稱後方的 Pro、Std 等記號

Std (Basic)

Std 是 Standard 的縮寫。是只包含英文、法文、德文等主要
21 個西歐語言所需之字符的 OpenType 字型。一般來說台日
通常使用上的需求購買 Std 字型就很夠用了,不過 2012 年 7
月時 Std 規格已經決定廢除,之後新的字型原則上會至少符合
合 Pro 規格。

Pro

Pro 是 Professional 的縮寫。是除了主要西歐語言外,還支援
土耳其文、匈牙利文、捷克文、斯洛維尼亞文等中歐語言的
OpenType 字型,通常比 Std 字型貴一些。如上所說,今後
Std 字型會逐漸廢止,沒有 Std 版本的字型就只能買 Pro 版
本。不過目前只有 Pro 能買的字型還是少數派。

其他還可能與這些文字組合標示:

| Arabic | 阿拉伯文字 |

| Greek (GR/Grk) | 希臘文字 |

| Devanagari | 天城文,印度代表性語言之印地語等所使用的文字 |

| Central European (CE) | 中歐語言 |

| Cyrillic (CY/Cyr) | 西里爾文字 |

| Paneuropean (PE) = W1G | 幾乎涵蓋所有歐洲語言 |

跟 W1G、W2G 相同,通常在台日都沒有這些需求,不太需要購買名稱
裡有這些關鍵字的版本。

Com

Com 是 Communication 的縮寫。是支援 56 種以上語言 (主
要西歐語言外與眾多非主流歐洲語言) 並支援 OpenType 功能
的 TrueType 字型。現在 Com 格式已經廢止,如果買得到也
很可能是老舊的版本,最好避免購買。

雖然 TrueType 格式在 Windows 軟體的相容性比較好,但
專業設計師根本不該把 TrueType 格式的 Com 列入選項,從
購買清單裡拿掉它吧。

W1G (WGL4) = Paneuropean

包含希臘語所使用的希臘文字、俄語所使用的西里爾文字
(斯拉夫文字) 等,至少支援 89 種以上語言的 OpenType
字型。因為幾乎涵蓋全歐洲的需求,所以也常常併記有
Paneuropean (泛歐) 的標示。另外也常併記 WGL4 的名稱,
這是指 Windows Glyph List 4 的縮寫,是微軟所定義的一個
654 字的字元集。無論如何,通常台日都沒有這些需求,不太
需要購買這種版本。

W2G

比起上面的 W1G,再支援越南文與希伯來文等 93 種以上語
言的 OpenType 字型。通常台日也沒有這些需求,不太需要
購買這種版本。

[TIPS]

日文字型則是根據 Adobe 公司公
布的「Adobe Japan1」規格,加
上 Std、Pro 等標示。

規格	名稱	收錄字數
Adobe-Japan1-3	Std	9354 字
Adobe-Japan1-4	Pro	15444 字
Adobe-Japan1-5	Pr5	20317 字
Adobe-Japan1-6	Pr6	23058 字

※ 本文是以販賣 Helvetica、Univers、Frutiger 等知名字體的 Monotype / Linotype / ITC 等公司的字型為主進行解說。
其它公司的字型標示方式可能與本文的說明不同。

06 為什麼有很多字體的名稱裡都會出現 Garamond 呢？

翻譯：黃慎慈

「Garamond」或「Caslon」等名稱，是過去的活字製作者的名字，而近代的字型販售公司設計了與那些活字氛圍相近的字型，並以製作者名做為字型名稱。雖然現在這些字型被冠上了 Garamond、Caslon、Bodoni 等人的名字，但是這幾位設計師當時是沒有替自己所製作的活字字型冠上自己名字的。

20 世紀前半葉流行復刻古典金屬文字，當時各家活字製造公司推出「Garamond」、「Caslon」、「Bodoni」等各種類型的字體。那是因為當時是將活字數位化的移轉階段，因此會在字型名稱前面加上公司名，像是「Stempel Garamond」或「Bauer Bodoni」等。 如「Stempel Garamond」便是由 Stempel 公司所製作的「Garamond」金屬活字數位版。

假設在復刻某系列的金屬活字時，A 公司以等同 12pt 的活字為基礎製作，B 公司則以等同 9pt 的活字為樣本製作，這種情形則可視為完全不同的產品。因為原本的設計就已不相同，加上製作的公司也不一樣，所以設計概念與負責人也不同。因此可以看到許多就算是名稱相似，但是文字粗細與設計全然不同的字型出現。

說來有些複雜，活字時代以機械鑄造機出名的英國 Monotype 公司所設計的「Garamond」，其實並非以 Claude Garamond 所製作的字體為底，而是以年代與創作者都不同、Jean Jannon 所製作的活字為基礎。但是並非因此字體設計的品質就不好，反倒被廣泛使用。相反地，由 Linotype 公司（現與 Monotype 合併）推出、幾乎同時發售的「Granjon」字體才是依 Claude Garamond 的活字為基礎，被評為最正統復刻的字體之一。以上這樣的例子並不罕見。

1 以 Claude Garamond 的活字為基礎

Adobe Garamond

ABCDEFGHIJKLMNOPQRSTUVWXYZ
abcdefghijklmnopqrstuvwxyz1234567890
ABCDEFGHIJKLMNOPQRSTUVWXYZ
abcdefghijklmnopqrstuvwxyz1234567890

Garamond Premier

ABCDEFGHIJKLMNOPQRSTUVWXYZ
abcdefghijklmnopqrstuvwxyz1234567890
ABCDEFGHIJKLMNOPQRSTUVWXYZ
abcdefghijklmnopqrstuvwxyz1234567890

Stempel Garamond

ABCDEFGHIJKLMNOPQRSTUVWXYZ
abcdefghijklmnopqrstuvwxyz1234567890
ABCDEFGHIJKLMNOPQRSTUVWXYZ
abcdefghijklmnopqrstuvwxyz1234567890

Berthold Garamond

ABCDEFGHIJKLMNOPQRSTUVWXYZ
abcdefghijklmnopqrstuvwxyz1234567890
ABCDEFGHIJKLMNOPQRSTUVWXYZ
abcdefghijklmnopqrstuvwxyz1234567890

2　以 Jean Jannon 的活字為基礎

Monotype Garamond

ABCDEFGHIJKLMNOPQRSTUVWXYZ
abcdefghijklmnopqrstuvwxyz1234567890
ABCDEFGHIJKLMNOPQRSTUVWXYZ
abcdefghijklmnopqrstuvwxyz1234567890

Simoncini Garamond

ABCDEFGHIJKLMNOPQRSTUVWXYZ
abcdefghijklmnopqrstuvwxyz1234567890
ABCDEFGHIJKLMNOPQRSTUVWXYZ
abcdefghijklmnopqrstuvwxyz1234567890

Garamond 3

ABCDEFGHIJKLMNOPQRSTUVWXYZ
abcdefghijklmnopqrstuvwxyz1234567890
ABCDEFGHIJKLMNOPQRSTUVWXYZ
abcdefghijklmnopqrstuvwxyz1234567890

ITC Garamond

ABCDEFGHIJKLMNOPQRSTUVWXYZ
abcdefghijklmnopqrstuvwxyz1234567890
ABCDEFGHIJKLMNOPQRSTUVWXYZ
abcdefghijklmnopqrstuvwxyz1234567890

3　名稱裡沒有「Garamond」的字型

Granjon

ABCDEFGHIJKLMNOPQRSTUVWXYZ
abcdefghijklmnopqrstuvwxyz1234567890
ABCDEFGHIJKLMNOPQRSTUVWXYZ
abcdefghijklmnopqrstuvwxyz1234567890

Sabon

ABCDEFGHIJKLMNOPQRSTUVWXYZ
abcdefghijklmnopqrstuvwxyz1234567890
ABCDEFGHIJKLMNOPQRSTUVWXYZ
abcdefghijklmnopqrstuvwxyz1234567890

> 其他有各種名稱的字型

○ **Baskerville**
Monotype Baskerville, ITC New Baskerville,
Baskerville Original ...etc

○ **Bodoni**
Bodoni, Bauer Bodoni, ITC Bodoni ...etc

○ **Bookman**
ITC Bookman, Bookman Old Style, Jukebox Bookman,
Bookmania ...etc

○ **Caslon**
Adobe Caslon, Caslon3, ITC Caslon 224, Caslon 540,
Big Caslon ...etc

○ **Century**
Century Old Style, Century Expanded, Century Schoolbook,
ITC Century, Eames Century Modern ...etc

07　請教我辨認字體的方法！

中文部分撰稿製表、日文部分翻譯：曾國榕　文章協力：柯志杰（But）

> 中文字體的辨認要訣

	台灣 傳統印刷體	台灣 教育部標準	中國	香港 政府標準	香港 蒙納習慣	日本
辵部與巳	選	選	選	選	選	選 or 辻
骨與肉部	骨	骨	骨	骨	骨	骨
直點斜點	立	立	立	立	立	立
雨部與令	零	零	零	零	零	零
糸部與水	綠	綠	綠	綠	綠	綠
草部木底	茶	茶	茶	茶	茶	茶
火部與少	炒	炒	炒	炒	炒	炒
角字出翹	角	角	角	角	角	角
差字連筆	差	差	差	差	差	差
天上橫長	天	天	天	天	天	天
町字右低	町	町	町	町	町	町

※ 日本常用漢字以外為兩點一折

> 日文字體的辨認要訣

リュウミン｜龍明朝

かたなの永分

❶ 起筆具有渾重落筆感　❷ 勾筆粗短　❸ 粗短　❹ 蘊含筆壓勁道的起筆造型　❺「八」的部件造型帶有橫畫

ヒラギノ明朝｜Hiragino 明朝

かたなの永分

❶ 起筆與勾筆造型簡潔醒目　❷ 字腔空間寬裕　❸ 曲線柔軟溫和

小塚明朝

かたなの永分

❶ 曲線硬直　❷ 沒有回勾　❸ 起筆造型與眾不同　❹ 點的角度與其他不同　❺ 點與橫筆都偏長

如果看到海報或書上的中文字覺得很美，究竟該如何辨別是哪套字型呢？相信許多讀者應該知道可以拍照上傳到臉書的「字嗨」社團中詢問，通常很快就會得到熱心網友的回覆。不過印象中很常看到網友發了張截圖問說：「這字好美喔，是哪家廠商出的中文字型呢？」結果一看馬上就會發現，誒？這其實不是中文字型喔，而是日文廠商出的日文字型。

沒錯，要知道其實使用漢字的國家有許多，看到自己所熟悉的「中文字」不一定就是台灣或香港字體公司所出的字型，在《字誌03》中字嗨的社長 But 也有在專欄分享「怎麼用日、簡、韓文字型排繁體中文」，所以別以為日文字型只有日文漢字寫法，或簡體字型只有簡化字，其實許多國外廠商所出的字型裡都有內含多到足以排版的繁體字喔！

辨認漢字 / 中文字體的訣竅，可以先學習如何來觀察字體寫法，進一步去判斷它的產地，這樣一來搜尋的範圍就可以一口氣縮小很多了。左頁這張表格列舉出一些常見的部首以及文字對應不同地區與標準時的寫法差異，多看多對照幾遍後就會越來越熟練了。下期如果有機會的話，再來分享如何從筆畫造型的細微之處，分辨出不同中文字體的方法。

日文字型的辨認關鍵在於觀察每套字型的假名，因為從假名的造型較容易看出設計上的差異，其中最容易有差別的字是「か」「た」「な」「の」。另外像是字腔大小、起筆與收筆的造型、曲線的彎曲程度等等，都是不同字型之間的差異與獨特之處，好好觀察這些部分來辨認是哪套字體吧。

接著來講如何辨認漢字：仔細觀察所有筆畫的造型，關鍵是從點的長度或傾斜的角度、撇畫與勾筆的造型差異來分辨。

歐文字型的話，許多部位的造型都有著相當大的差別，請參考下一頁所列出的辨認要訣。

> 歐文字體的分辨要訣

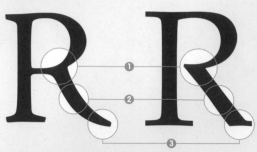

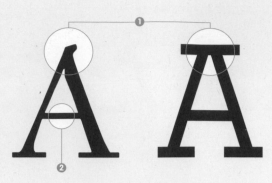

❶ 從哪個位置開始伸出腳（leg），
以及字環（loop）是否為開放的設計。

❷ 腳是直線還是具有弧度。

❸ 腳的尾端有襯線（突出一側或兩側）、沒有襯線，
還是向上微微弓起？

❶ A 的頂端有向右突出？向左突出？還是兩邊皆有突出？
或者是平坦的還是尖的呢？

❷ 橫槓（bar）的高度。

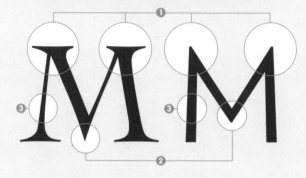

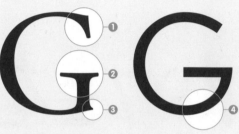

❶ 頂端的襯線是否往兩側突出？還是只有外側有突出？
或者是沒有襯線呢？如果是無襯線字體的話，
頂端是尖的還是平坦的呢？

❷ M 字正中間的筆畫交點位置是靠近字母基線（baseline）呢？
還是位於更上方處？交點形狀是否為尖的？

❸ M 字的左右筆畫是彼此平行的或帶有角度？

❶ G 上方的襯線是否有向下突出？還是向上方突出？
又或者上下都有？有些字型的這個起筆端點
造型（terminal）會呈球狀。

❷ 角度也是觀察的重點所在。橫桿有往兩側突出嗎？
或只有左側？只有右側？又或者是沒有橫桿呢？

❸ 這部分是朝右或朝下突出，或者沒有突出？

❹ 右下部是否只以圓弧組成？

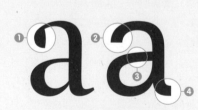

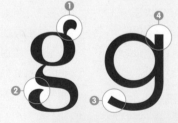

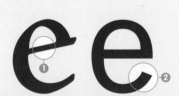

❶ 左上的起筆端點是怎樣的形狀呢？
是像書法的筆形，還是圓形，
或是什麼也沒有，甚至是特殊形狀呢？

❷ 端點的切面角度是水平、傾斜，還是直角呢？

❸ 字腔（counter）上方邊緣的角度，是水平的？
還是向左下方傾斜？或是往左上方揚起的呢？

❹ 字幹（stem）向下收尾接近端點部分是筆直的
還是具有弧度呢？又或者兩者皆非，
是一層式造型（single-story）的 ɑ？

❶ 兩層式造型（double-story）的 g 的耳朵
是水平的，還是順時鐘方向或是逆時鐘
方向卷曲的？端點的切面角度是水平、
傾斜，還是直角呢？

❷ 兩層式造型 g 的字環是封閉的還是有開孔呢？

❸ 點的切面角度是水平的、傾斜的，還是與
字母基線垂直呢？

❹ 一層式設計的 g 的字幹上端有突出去？還是沒突出去呢？
如果是粗襯線體（slab serif）風格，右側是否有加上襯線？

❶ 橫槓的角度是傾斜還是水平的呢？

❷ 端點的切面角度是水平、傾斜，
還是與字母基線垂直呢？

想進一步了解的讀者，請參考《字誌 03》p.30-34 由 typecache.com 所寫的文章。

CHAPTER 1

CHAPTER 1

CHAPTER 1

CHAPTER 1

CHAPTER 1

CHAPTER 1

08 字型該怎麼買?

撰文：柯志杰（But）

購買字型有與字型公司簽年約的方式，以及單套購
買字型的方式。年約方式可以在一整年的期間內使
用該公司提供的所有字型，不過每年都需要辦理續
約。要購買單套字型，則從網路下載販賣的方式比
較方便。

文鼎雲字庫 iFontCloud

文鼎科技所提供之年約方案。根據授權範圍不同
（標準／進階），訂有不同價格，授權之字型數量
亦有不同。另外還提供各種字型包，亦可單套字型
授權，方案非常彈性。詳請參考官網說明。

http://ifontcloud.com/index/subscriptionFont.jsp

TypeSqaure Desktop 字型

日本森澤公司在台提供的年約方案。每套字型每年
2310元，另有幾套熱門字型提供較優惠的字型包價
格。目前都是日文字型，未來預計逐漸提供森澤的
繁體中文字型。詳請參考官網說明。

https://typesquare.com/zh_tw/service/desktop

華康珍藏

可使用華康公司提供之所有繁簡中文字型與英文
字型的年約授權方案，有基本版1800元與專業版
24000元，差異主要在是否允許網路使用。詳請參
考官網說明。

www.dynacw.com.tw/netshop/netshop_dynalibrary.aspx

蒙納字型

國際字體公司，字型於香港開發。未直接在台灣發
售因此需透過 fonts.com 或網路聯繫香港公司業務
購買。www.monotype.com.hk

單套下載購買

日文字型

Font Garage
https://font.designers-garage.jp

Font Market
www.templatebank.com/fontshop

Font Factory
www.fontfactory.jp

Design Pocket
http://designpocket.jp/dl_font_catcgory

歐文字型

MyFonts.com
www.myfonts.com/home

Linotype
www.linotype.com

Fonts.com
www.fonts.com

中文字型

justfont
www.justfont.com/fonts

09 可以使用免費字型嗎?

翻譯:黃慎慈

你是否有使用過免費字型呢?如果免費字型的質感好,設計、視覺調整、律動、字間調整 (spacing)、字間微調 (kerning) 等都經過確實的製作,又或是在適切的情況下有合適用法的話,是可以使用的。

但是經常可以看到許多情況是使用了品質不佳的字型卻毫無自覺。此外,有些號稱「高質感免費字型彙整」的清單內,卻暗藏了許多品質不良的字型。

希望大家能夠分辨出字型的品質好壞,只使用品質好的字型。而字型的品質的好壞與字型如何製作有一定的關係。

可以參考《字誌01》由小林章先生所撰寫的歐文字體製作方法,或是由我們 Typecache 在《設計的抽屜》(デザインのひきだし,繁體中文版未出版) 裡寫的文章,就可以了解在分辨字型品質好壞時的要點。

如果難以分辨品質時,會建議在使用免費字型時,只挑選由知名商用字型設計師所設計的字型。

除了品質之外,免費字型還存有其他問題:其中除了原創字型以外,還有著以下這樣的字型:

❶ 違法上傳的商用字型。

❷ 複製既有字型,僅改變字型名稱。

❸ 雖然不是直接複製既有字型,但重新描字製作。

❹ 經過前述兩項之後重新改造的字型。

❷ Galliard 與其複製版

ITC Galliard

Galliard by Matthew

Galliard 的 Knock-off

Galliard by Matthew

❸ Filmotype Honey 正規版(上)與未經許可的數位化字型(下)

間距過開

間距過開　　　　　　　　連接處不流暢

Textile

Typography

將 Textile 隨意改造後的字型

Typography

Adobe Caslon (T 使用曲飾字)

Typography

將 Adobe Caslon 隨意改造後的字型 (字間調整與字間微調都做得不好)

Typography

ITC Avant Garde Gothic

Typography

將 ITC Avant Garde Gothic 隨意改造後的字型

Typography

也就是說，即使都叫做免費字型，但是除了原創字型之外，有些字型侵犯了既有字型而產生其他問題，卻也被統稱為免費字型。像是❷~❹的情形，就稱作「Knock-off」或是「rip-off」。

實際上發生過像是❶那樣，在網路違法上傳的商用字型被當作免費字型來介紹，使用這類字型是不行的。

另外，以往也曾發生過如例❷，複製其他公司的字型之後改變名稱拿來販售的情形。這類字型有些仍在市面上販售，也有網站將這些字型當作「免費字型」違法散布，其中也許有些是一開始就免費散布的字型。有款字型的圖稿是某公司的 Galliard (由馬修‧卡特設計) 的複製版，雖然名稱不同，但看起來幾乎一模一樣。

❸ 以 Filmotype 公司出品的 Filmotype Honey 為例。這款字型未經許可就將其數位化，品質相當粗劣，不僅輪廓粗糙，文字與文字之間的連接處也不流暢。

❹ 在這邊舉幾個例子。這些字型都是將商用字型部分隨意改造，但都還可以看出原本的商用字型。

不要使用違法上傳的商用字型，以及盜用既有字型所做出的字型，另外最好也避免使用品質不佳的免費字型會比較安全。

CHAPTER 2
TYPESETTING

054–061 Yoshiharu Osaki / other pages by Editor

文字排版篇

適合想要更深入理解者的參考書籍

《圖解歐文字體排印學》（CYRUS HIGHSMITH）

《文字排印設計系統》（KIMBERLY ELAM）

《本質：超越時代的字體排印巨匠，1950 年代的四堂課》（EMIL RUDER）

翻譯：廖冠澐　Illustration by Tokuhiro Kanoh

01

文字大小的單位，
點與級差在哪裡？

翻譯：柯志杰（But）

常用的文字尺寸單位有「點」與「級」兩種。點 (pt) 是從金屬活字時代開始通用的單位，基於「英寸」計算，在國際間廣為使用。其實又能細分成很多種，現代一般的數位環境下最容易使用的是所謂的「DTP 點」，Illustrator、InDesign 等繪圖排版軟體的預設值都是 DTP 點。

> 換算成毫米時的數值差異

名稱	單位	數值
DTP 點	點・pt	1pt ≒ 0.3528mm
級	級・Q	1Q = 0.25mm

> 例如 20 毫米左右大小的字分別換算成這些單位

pt 20 ÷ 0.3528mm ≒ 56.9pt

Q 20 ÷ 0.25mm = 80Q

級 (Q) 則是隨著照相排版而誕生之日本獨有的單位（譯注：在台灣曾經通行過），經常用在紙媒體的編排設計上。兩種單位最大的差異在於與平常我們常用的公制單位之間的換算簡便性。雖然兩者都可以換算成公制單位（公分、毫米），能掌握大致的長度，但編排文章段落時，點會有除不盡的問題，與毫米單位無法精確換算。以中日文這類等寬字來說，使用級作為單位，會容易計算很多。

> 再計算該尺寸的字連續 5 個會有多長

pt 56.9 × 5 × 0.3258mm ≒ 100.3716mm

Q 80 × 5 × 0.25 = 100mm

無論是點還是級，都是誕生於在物理條件上有所受限的時代。而在現代的數位環境下，已經只剩下單位上的意義，不再是尺寸的限制了。但現在雖然可以自由指定喜歡的尺寸，實際上還是要做某種程度的限制使用上會比較容易。無論是使用點還是級，最重要的是自己要能掌握好數值對應之實際尺寸的印象。

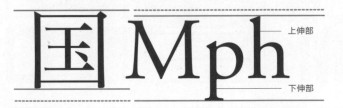

一般來說中日文字型的文字尺寸幾乎就是字身框的大小，而歐文字型則是指從上伸部直到下伸部整個大小。所以中文字型與英文字型，在相同的尺寸下，往往大小會顯得不同。

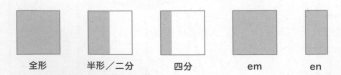

| 全形 | 半形／二分 | 四分 | em | en |

另外還有一些單位用來稱呼特定的字寬。例如一個中文字大小稱為「全形」或「em」，而這個一半寬則稱為「半形」「二分」或「en」，再切半的寬度則稱為「四分」。

參考量表

pt

④ 国M
⑤ 国M
⑥ 国M
⑦ 国M
⑧ 国M
⑨ 国M
⑩ 国M
⑪ 国M
⑫ 国M
⑬ 国M
⑭ 国M

⑯ 国M
⑳ 国M
㉔ 国M
㉘ 国M
㉜ 国M
㊱ 国M
㊽ 国M

⑥⓪ 国M
⑦② 国M
⑧④ 国M

Q

⑦ 国M
⑧ 国M
⑨ 国M
⑩ 国M
⑪ 国M
⑫ 国M
⑬ 国M
⑭ 国M
⑮ 国M
⑯ 国M
⑱ 国M
⑳ 国M

㉔ 国M
㉘ 国M
㉜ 国M
㊳⑧ 国M
④④ 国M
⑤⓪ 国M
⑥② 国M

⑦⓪ 国M
⑧⓪ 国M
⑨⓪ 国M

點與級的物理大小參考量表。金屬鉛字時代，即使是相同的字體，需要什麼尺寸就必須準備那一套尺寸的鉛字才行。照相排版雖然擺脫了這樣的限制，但仍然受到倍率鏡頭的限制（例如有 20 級的鏡頭，但沒有 21～23 級）。在數位排版之前，文字編排一直受到這些尺寸的因素限制。

055

02

讓排版好看的
祕訣是什麼？

翻譯：黃慎慈

從根本上來說，排版到底怎樣才算是「好看」？不管在什麼情況下，即使要傳達的訊息內容根據製作物各有不同，最重要的都是能將訊息確實地傳達給對方。因此「好看」換個說法，就是要留心如何將訊息正確傳達。設計者要整理必要的龐大文字資訊，指定各要素的優先順序，並考慮人與文字之間的距離與視覺動線，思考做出的文字排版是要「讓人看」還是「讓人讀」，依照所追求的方向考量適切的字型選擇與文字尺寸。

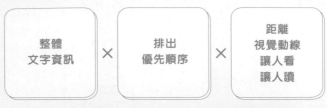

不同的製作內容，想要傳達的訊息也不一樣。請記住以上幾點，來決定字體與尺寸。

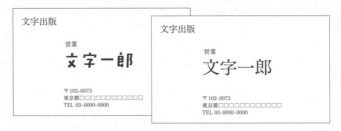

1 字型的選擇方式

介紹幾個具體的考量要點。一個是「字型的選擇方式」。字型中有像明朝體或襯線體這類通用性高的字型，也有用於強調重點的展示字體等許多種類，因此必須根據資訊的優先順序與其扮演的角色，確實選出合適的字型。

> 因字型表情而有不同的使用範圍

下圖可以看出當名片上名字用了不同字型，給人的印象會大不相同。因此在選擇字型時，請檢視這個字型是否符合希望的方向。

2 文字大小與字重

字重較細的字型，可以廣泛運用在由小到大的文字尺寸，但字重較粗時，用於極小的文字尺寸上會有看不清楚的可能性。因此必須留意根據使用的文字尺寸挑選出合適的字重。

> 因字型表情而有不同的使用範圍範圍

即便是相同字型，字重細的版本可以廣泛運用於小尺寸到大尺寸，但字重粗的版本用於小文字尺寸則會看不清楚。

> 等比與等差

等比

12級　**特集**
24級

デザイナーが選ぶ
厳選フォント

48級

等比是彼此之間呈倍數關係，變化大。

等差

12級　**特集**
24級

デザイナーが選ぶ
厳選フォント

36級

等差是彼此之間差數相同，尺寸變化較等比和緩。

タイポグラフィとは、文字をとおして言葉と思いに「見た目の姿」を与える技術です。意味をシンプルに伝える文字は、声として発せられた言葉や沸きあがる感情、思いを記す道具として、長い歴史の中で使われ続けてきました。

タイポグラフィとは、文字をとおして言葉と思いに「見た目の姿」を与える技術です。意味をシンプルに伝える文字は、声として発せられた言葉や沸きあがる感情、思いを記す道具として、長い歴史の中で使われ続けてきました。

不易閱讀的文字排版範例 (上)。字距與行距之間節奏不一的話會使文章很難閱讀。中日文的長文排版，使用「密排」是最基本的 (下)，也就是字身框與字身框之間沒有空隙，字身框的數值等同於文字排列間距。行距也是搭配每行長度，以文字尺寸的一半做為行距或是 1.5 倍行高為基準。

3　尺寸的安排

根據各要素的角色適度變化文字尺寸，資訊能傳達得更順暢。但不是沒頭沒腦的變化，必須留意要以一定節奏變化。例如「3-6-12-24-48…」以相同比例的數字為基礎決定文字尺寸，稱為「等比」；或是「3-6-9-12-15…」以相同差數為基礎決定文字尺寸，稱為「等差」。

「讓人看」為主的版面注重強弱表現與張力，可以以等比的思考方式調整大小。而長文排版這類以「讓人讀」為主的版面，如果直接使用等比方式的話，會顯得文字大小差異過大，因此可以使用大小變化較緩和的等差方式等，需要設想各種方法。

4　空間上的考量

另外字距與行距間的「空間考量」也是不可缺少的。為了保持文字排列時節奏固定，讓比鄰的間距 (空隙) 維持一致是很重要的。間隔過窄或過寬都容易讓文字或文字列走樣，使內容不易傳達。不管是像 LOGO 般只有單字的情況或是長文，都必須使空隙一致。一般來說，就像「讓人看」的版面要表現出一體感，「讓人讀」的版面應以密排 (見左圖) 為基準。

03

文字排版容易掉入哪些陷阱？

翻譯：黃慎慈

1　太擠

為了呈現整體感而使文字或行距過於狹窄，甚至黏在一起。有意識到空間是非常好的，但將文字排得過擠就不太妥當了。人在辨識文字時靠得僅僅是文字的形狀，也包含周圍環繞的空間。因此平時就要留心保持適度的空間。

2　隨便決定行長

在考量文章要放在版面的何處時，有人會以大概的尺寸隨便建立文字框，然後就把文字放進去。中日文在排版時最基本的排法，是字身框之間無間隙的排版形式（字身框的數值與字距相同），也就是所謂的「密排」，這麼一來「文字大小」乘以「字數」就可以正確算出一行的長度。如果是在隨意設定的狀態下對齊（強制齊行）的話，文字的字距值就會不一定，而讓版面變得雜亂。其實做文字框時應該要連行距也一併考量，不過最起碼請先確實計算並整理好行長。

3　標點符號的使用方式

在編排直排、橫排以及同時包含兩者排版方向的日文時，有必要區分「彎引號」與「直引號」。儘管兩者都是強調語句的標點符號，但是基本上直排時要使用直引號，橫排時使用彎引號。此外，「～（連接號）」與「…（刪節號／ three dot leader）」在中日文與歐文用的也是不同的符號，還有，會用於名片標示的「〒」也只有日文會使用。

じっくり ✕　　ストア ✕

✕ 極度に近づけすぎてしまうと文字やが個々の形を失いかねません。漢字はまだしもひらがなやカタカナでは食い込ませすぎとも思えるものがけっこうあります。文字の形を理解しているのでもちろん読めますが、何事も適度な空間が必要です。

→ 極度に近づけすぎてしまうと文字が個々の形を失いかねません。漢字はまだしもひらがなやカタカナでは食い込ませすぎとも思えるものがけっこうあります。文字の形を理解しているのでもちろん読めますが、何事も適度な空間が必要です。

間隙平均分配在整體版面內，可以清楚知道文字的換行值。（編按：設定文字框時要等量算好文字跟間距的數值）

將文字置入以隨便尺寸建立的文字框內並且強制齊行，行尾乍看似乎對齊了，但可以看出文字的換行值並非密排。

以此為例的話 10Q×14 字

$$0.25\text{mm} \times 10\text{Q} = 2.5\text{mm}$$
$$2.5\text{mm} \times 14 \text{文字} = 35\text{mm}$$
$$35\text{mm} = 1 \text{行的長度}$$

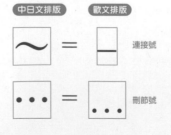

橫排

"文字を組む"

彎引號：彎引號與直引號的正確使用方式。常會看到誤用的情況，因此請多注意。

直排

"文字を組む"

直引號

中日文排版　歐文排版

～ ＝ ─　連接號

… ＝ ・・・　刪節號

中日文排版

〒102-0073

歐文排版

102-0073

「〒」只有日文排版時使用。歐文排版只會寫　郵遞區號。

> 主要的避頭尾文字

不能置於行首

、。．，）〕〗】〟》〉】｝）」』・：；？！％＆々ゝゞ
ヾー～あいうえおっゃゅょゎアイウエオッャユョヮカケワ

促音

不能置於行首

￥＠〒＃＄（〔【〝〈《｛〔「『

不能分開的連續字元

— ⋯ ‥

沒有避頭尾的例子。這樣的排法不管是直排或橫排都不行，這是最基本的要點之一。

直排時，如果是歐文 1~5 個字母左右的單字，適時將文字直向立起會比較容易閱讀。

4　沒有執行避頭尾設定

避頭尾設定是指避開或調整版面中不適合放在行首行尾的標點符號或文字。例如逗點「，」是用來區別前後文字的標點符號，卻出現在行首，看起來感覺如何呢？同樣的，像是上括號（「）等具有「統合」功能的符號被放到行尾，又或是間隔號（・）及刪節號（⋯）這類具有「連接」前後文字功能的符號等等，都有必要調整。

　　不論直排或橫排，避頭尾設定是為了使文章容易閱讀的基本做法，請務必留意不要疏忽了。

5　避免混植及直排應對方法

中日文字體除了一般的半形歐文與數字外，也有全形字幅的版本。在長文章裡經常發生不小心將兩者混在一起的情形。最近文章內置入歐文單字的比例很高，可以明確根據狀況定出「不使用全形」或「只有特定狀況使用全形」的規則，在同一個文章裡準確的區分、統一用法。

　　另外，有幾個直排歐文或數字時的規則也必須訂出規範，例如必須使用英文字母標示時，在幾個字母數內是直排，數字的話幾位數內是直排等等。而數字的部分根據不同狀況，也會有直接變換標示方式的情形，因此直排比起橫排更需要多加注意。

數字的話，一般 2 位數以內的數字會統一使用直排中橫排的方法。2 位數以上的則會一個字一個字套用，或是直接變換標示方式。

04 中日歐混排時要注意什麼？

翻譯：廖冠濬　中文部分修訂：曾國榕

中日歐混排是指將文字本身構造不同的中日文字型、歐文字型混合使用的排版方式。其基本在於排版出來的表情要「統一」。在這裡簡單介紹統一時要注意哪些重點。

1 內容的確認

首先，排版前的準備工作有「內容的確認」。是直排還是橫排、是標題還是文章、文章的話是怎樣的風格等等，字型的選擇會跟著改變。此外，在中日文的文章裡面放進歐文的時候要以中日文為主軸來考慮，反之則可以想見地要以歐文為主軸來考慮。

實際在挑選字型的時候，一般來說明體的話就搭配襯線體，黑體的話則搭配無襯線體。請先從線條粗細和筆畫元件的設計等部分來看看用來排版的字型同伴們整體上氣質是否一致吧。

此外，日文若是 Old Style（舊式風格）就用 Old Roman（舊式羅馬體）來搭配，像這樣依據各個字型所具備的時代感來思考看看也不錯。

2 使用用途

以書籍為例，除了內文以外還有標題或註釋等不同大小和作用的元素。這種情況，一般來說會是以同一個字型家族中不同字重的款式為主來排版，中日歐之間有沒有相近的字重也非常重要。

> 排版之前要先確認的事項

> 排版方向（直排・橫排）
×
類型・風格・時代背景
×
以哪一邊為主（中日文・歐文）

> 從局部來考量

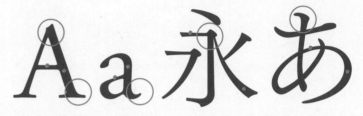

圓點標誌處的線條粗細度，與圈起處所示末端部分的處理方式，我認為把這些地方風格相近者排版的時候會有比較好的契合度。

> 根據風格來考量

Old Style
ex：筑紫明朝 Old

永国あア

Old Roman
ex：Adobe Garamond

Standard Style
ex：筑紫明朝

永国あア

+ Alphabet

Modern Style
ex：Hiragino 明朝

永国あア

Transitional Roman
ex：Baskerville

+ Alphabet

中日文、歐文的類型底下均有更詳細的分類，依此來思考組合也是一法。

198
電腦
可能
Ado

198
電腦
可能
Ado

> 在字型家族中考量

筑紫明體	Adobe Garamond	Adobe Caslon	Sabon LT
永あ M	A a Regular	A a Regular	A a Roman
永あ B	A a Semibold	A a Semibold	A a bold

內文與標題字型組合的範例。Sabon bold 看起來比日文稍微粗一點。

> 中歐文混排時的文字大小調整步驟

中文：宋體繁 Regular / 歐文：Adobe Garamond Regular

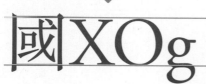

國XOh
↓
國XOh
↓
國XOg

① 選擇好中文字型後，打出一個「國」字，接著在右側打上歐文（包含大小寫字母）的字詞對照。歐文字型的基線通常都會過高。

② 將歐文字母的基線移到跟「國」字下橫線高度差不多的位置。

③ 若閱讀後感覺歐文字母略小，可稍稍加大字級，但注意若使用於內文，大寫字母不要超過「國」字的上橫線高度。

一間剛成立沒多久的小公司 Adobe 發明了 PostScript，一種讓
可謂曲線的描述語言，開了變革第一槍。這意味著電腦文字將
去印刷術的文字一樣美麗。經典的 Adobe Originals 系列，例如
amond, Adobe Caslon 都是應運 PostScript 而生的字型。

中文：宋體繁 Regular / 歐文：Adobe Garamond Regular

一間剛成立沒多久的小公司 Adobe 發明了 PostScript，一種讓
可謂曲線的描述語言，開了變革第一槍。這意味著電腦文字將
去印刷術的文字一樣美麗。經典的 Adobe Originals 系列，例如
amond, Adobe Caslon 都是應運 PostScript 而生的字型。

中文：宋體繁 Regular / 歐文：Adobe Garamond Regular 101% 基線 -7%

3 中日歐文的大小調整

歐文和中日文相比，一般來說即使數值上是相同的，外觀看起來也會稍微偏小一點。這是由於中日文字型和歐文字形的大小與高度基準不同所導致。兩邊的大小要對齊的時候，中歐混排時參考「國」字的上下橫線高度進行調整，而日歐混排時則配合平假名的「あ」來調整就可以了。因為具體數值會隨著字體的組合而改變，所以不能一概而論，但是我想就歐文配合中日文的方法來說，平均起來都有必要把歐文放大 5～10% 的程度。

4 中日歐文的重心調整

除此之外，也會根據組合產生將重心對齊的必要。要看重心的時候，我覺得拿漢字的「國」這類上下（左右）有水平線（垂直線）的文字做為基準會比較容易判斷。橫排的時候，因為排列線變成跟歐文的系統一樣，所以基本上是將文字放在基線上面進行組合。歐文放大之後位置一定要稍微移下來與中日文的重心對齊才行。另一方面，直向組時的重心則會放在中日文字身框的中央。

標題的時候因為相組的文字也少，只要一邊調整一邊組合就沒問題，但是長文的時候該如何調整，請根據實際文章與組成的體裁來考量。

以上介紹了用中日文字體和歐文字體做混排。因為中日文字體裡光是文字就有「漢字」「假名」「標點符號」等外觀完全不同的類型，實務上也經常把這些不同類型的文字個別套用不同的字體去組合。

05 要怎麼排出好看的歐文排版？

翻譯：謝至平

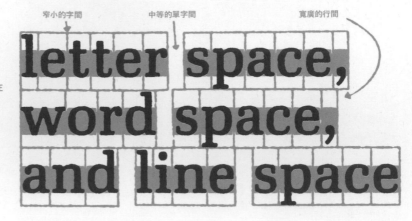

窄小的字間　　　　中等的單字間　　　　寬廣的行間

由預設間距所構成的基本架構就是正確的空間層級關係。

透過字符間可以看出明顯的段落結構。

摘自《圖解歐文字體排印學》p.76

字間 < 單字間 < 行間

Letter Space　　　　Word Space　　　　Line Space

對於非英文母語的人來說，排版時應該要如何設定字間、單字間、行間，常常是個令人頭痛的問題。

本頁最上圖是引用自歐文字體設計師並任教於美國藝術大學的 Cyrus Highsmith 所著的《圖解歐文字體排印學》。賽瑞斯說，他在藝術大學教導非英文母語人士歐文排版時，都是給學生看這張圖的。簡而言之，以由窄至寬依序為字間 < 單字間 < 行間為原則，再依照不同內容進行相對應的調整，就能排出易讀的版面了。

要調整字距的平衡時，可以像上圖這樣以3個字母為基準去看。書中也會提到諸如此類的有用建議。想要進一步了解的讀者，可以參考閱讀本書。

《圖解歐文字體排印學》（ *Inside Paragraphs : typographic fundamentals* ）
賽瑞斯‧海史密斯（Cyrus Highsmith）著，小林章監修，
牛子齊譯，臉譜出版

以易懂的方式解說歐文排版基礎的一本書。透過作者所繪製的插圖與簡潔的文章，一個跨頁一個跨頁地解說歐文排版的重點。就算只看插圖也能理解。

> 常見的不自然的例子

下面這些例子，是設計師常常容易不小心排出的排版範例。
你能看得出來這些例子哪裡不自然嗎？

? *Typography* covers the latest trends in typographic design in Japan and overseas. Published twice a year, the new magazine is dedicated to designers and other people who have keen interest in letters.

字間太窄了

將字間縮得比預設小了 -20 的例子。和行間相比，字間明顯過窄，很侷促而讓人無法安心

? *Typography* covers the latest trends in typo-graphic design in Japan and overseas. Pub-lished twice a year, the new magazine is dedi-cated to designersa and other people who have keen interest in letters.

字間太寬了

這則是相反地將字間放寬到 +40 的例子。很常看到這種例子，想要排得寬鬆，卻破壞了和單字間的平衡。此外，行末連續出現連字號的狀況也應該盡量避免。

? *Typography* covers the latest trends in typographic design in Japan and overseas. Published twice a year, the new magazine is dedicated to designers and other people who have keen interest in letters.

行間太寬了

行間過寬時，如果因而將行長變得更長，視線會變得沒辦法順暢地移到下一行。也很容易為了增加易讀性而整體排得過於寬鬆，需要注意。也常看到單字間過寬的例子。

? *Typography* covers the latest trends in typographic design in Japan and overseas. Published twice a year, the new magazine is dedicated to designers and other people who have keen interest in letters.

不同行之間感覺不統一

在不同行之間，字間過於狹窄或是字間不統一的例子。這很有可能是因為排版軟體的語言設定不是英文，或是設定本身有問題所導致的 (請參考 p.134)。

歐文排版
該注意的要領是？

翻譯：高錡樺

① 避免使用大量大寫字母做內文排版！

建議不要單獨使用大寫字母來編排長文文章，不只會讓每個單字難以辨識，也會造成閱讀困難。編排長文時，同時使用大小寫字母較為適合。

✕

TYPOGRAPHY COVERS THE LATEST TRENDS IN TYPOGRAPHIC DESIGN IN JAPAN AND OVERSEAS.
　PUBLISHED TWICE A YEAR, THE NEW MAGAZINE IS DEDICATED TO

② 正確使用義大利體（itallic）

一般書籍排版裡，有些內容會以義大利體來表示，包括：

• 想特別強調、加強印象之處
• 文獻名（書名、雜誌名、新聞標題等）
• 戲劇名、詩名、美術品或繪畫等的作品名稱
• 外來語：例如在一篇英文為主的文章中，
　有法文等外國單字出現時
• 數學記號、音樂記號
• 生物學名

◯　The summer gift is called *ochugen*.

③ 別依賴數值調整字間

排版時遇到文章標題或是多行的單字，如果直接使用電腦預設的齊頭排列功能，雖然各個字母靠左對齊，實際上看起來卻沒有垂直對齊。務必依照實際所見做調整，必要時微突出左側，以達到視覺上的垂直對齊。

✕ ◯

**HUNGARY
TURKEY
OMAN**

**HUNGARY
TURKEY
OMAN**

④ 多利用小型大寫字母（small caps）

在長文中，有些單字或簡稱使用大寫字母表示時會太過顯眼。在不影響文章閱讀的流暢度之下，有想強調之處或是表示簡稱的時候，可以善加利用小型大寫字母融入文章。

✕ Yale School of Art Graphic Design MFA program.

◯ Yale School of Art Graphic Design MFA program.

⑤ 分別使用兩種阿拉伯數字

阿拉伯數字有兩種，一種是等高數字 (lining figures)，一種是舊體數字 (old style figures)。前者字高字寬皆一致，多使用於表格類排版。後者則像小寫字母般，數字上下突出基線 (baseline)，字寬也不同，通常與大量小寫字母的文章混合使用，多用於書籍內文排版。

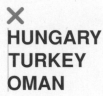

等高數字

56,785
34,473
　398

舊體數字

Typography magazine was published in 2012. The next issue 05 will be out on May 2014.

⑥ 善加使用連字號（hyphen）

排版時，如果單純將文字丟入文字框內，行與行之間會出現字間分配不均或是多餘的空白，而不容易閱讀。為了排出適合閱讀的節奏，別怕使用連字號。

Typography covers the latest trends in typographic design in Japan and overseas. Published twice a year, the new magazine is dedicated to designers and other people who have keen interest in letters.

本頁面將高岡昌生所著《 歐文排版：排版的基礎與方法 》（ 歐文組版：組版の基礎とマ ナー」一書之「3-2 好排版的必要知識 (よい組版のために必要な知識)」中的內容簡化 後刊登於此 (圖為編輯部所製作)。詳細內容請參閱原書。

⑦ 避免排版之中出現字間空白處

當行頭行尾重複出現長度差不多的單字時，文字之間會 形成空白處，接連跨越幾行段落，整篇文章就像是空出 來一條路。善加利用連字號以及調整字間就能夠避免閱 讀動線受到影響。

✕ *Typography* covers the latest trends in typographic design in Japan and overseas. Published twice a year, the new magazine is dedicated to designers and other people who have keen interest in

⑧ 必要時確實的使用縮排（ indent ）

縮排長短多少才合適？這根據不同字體和排版設計而不 同，因此調整縮排並沒有一定的基準值或數值。一種 判斷依據是只要能夠「明顯區分出是下一段落的最短長 度」，就是一個合適的縮排長度。

◯ *Typography* covers the latest trends in typo-graphic design in Japan and overseas.
　　Published twice a year, the new magazine is dedicated to designers and other people who have keen interest in letters.

⑨ 正確使用標點符號

「Designer's」不應該使用垂直的笨蛋引號 (dumb quotes)，要使用撇號 (apostrophe)。另外像表示年 代時，如 1957–1965 之間要使用連接號 (en dash)， 而不是連字號。

✕ Designer's　1957-1965

◯ Designer's　1957–1965

⑩ 草書體要避免全部使用大寫字母排版

像是 Zapfino 這種筆畫相連的草書體，不可以只用大寫字 母來排版。不過也有 Mistral 和 Cafrisch Script 等例外， 是少數筆畫相連卻能夠以大寫字母排版的草書體。

✕ *TYPOGRAPHY*

◯ *Typography*

⑪ 行末避免過度參差不齊

齊頭設定能夠均分字間的空白，呈現整齊又漂亮的排 版。不過書籍的內文排版，當各行的長度落差過大時， 除了會讓文章段落整體感不佳，也不易閱讀。記得善用 連字號等排版技巧來整理行末。

✕ In its inaugural issue, the magazine showcases a lead article that highlights eye-catching artworks including Comedy Carpet by Gordon Young and

◯ In its inaugural issue, the magazine showcases a lead article that highlights eye-catching artworks includ-ing Comedy Carpet by Gordon Young and Why Not

⑫ 使用連字（ ligature ）

像是 fi、fl、ff、ffi、ffl 的組合，因為字母會碰撞在一起， 建議使用將兩個字母合併所製作出的「連字」。
依照下方鍵入指令，就能順利產生連字。
fi = option + shift + 5
fl = option + shift + 6

✕ fi fl

◯ fi fl

CHAPTER 3
INFORMATION

All pages by Editor

タイポすごろく　字型大富翁

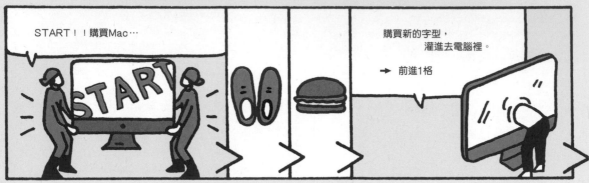

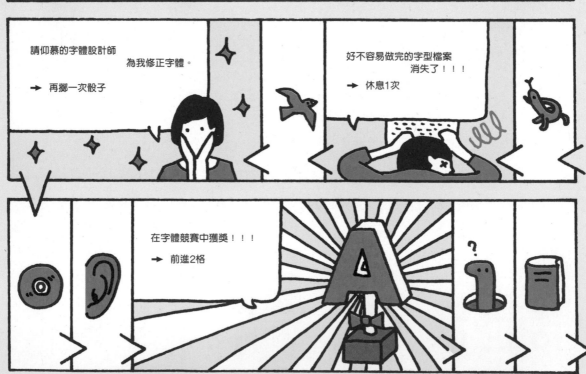

適合想要更深入理解者的參考書籍

《文字部：造字 × 用字 × 排字，14 組世界頂尖字體設計師的字型課》（雪朱里）

《字型之不思議》（小林章）

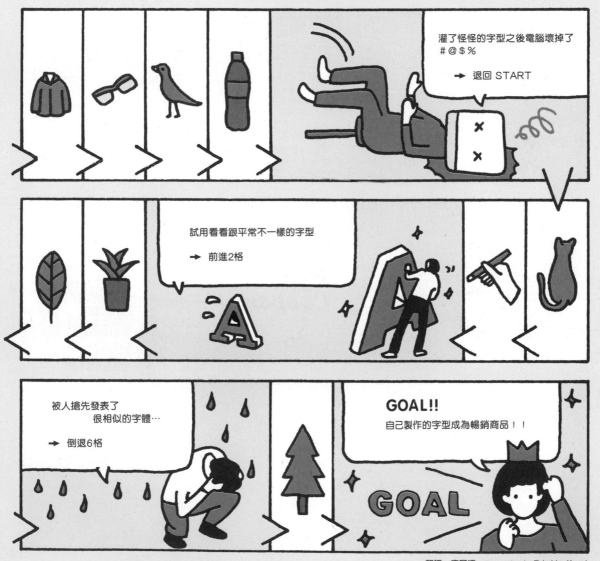

灌了怪怪的字型之後電腦壞掉了
#@$%

→ 退回 START

試用看看跟平常不一樣的字型

→ 前進2格

被人搶先發表了
很相似的字體…

→ 倒退6格

GOAL!!
自己製作的字型成為暢銷商品！！

翻譯：廖冠澐　Illustration by Tokuhiro Kanoh

067

01

如果想要認真學習字體設計或文字排印學的話？

翻譯：廖紫伶

1　去國外的大學留學

想要學習正統的歐文字體、文字排印學的話，要不要考慮看看去有一流字體設計師或字型排版師任教的國外大學留學？以字體設計而聞名的有英國的雷丁大學及荷蘭的海牙皇家藝術學院 (KABK)。因為這兩間學校都有日本的留學生和畢業生，建議聽聽看他們的經驗談（曾在 KABK 留學的岡野邦彥先生以及張軒豪經驗談刊登於本誌第一期）。

雷丁大學｜英國

University of Reading
http://www.reading.ac.uk

位於倫敦郊區雷丁市的綜合大學。有一門叫做 TypefaceDesign 碩士課程（MA）的字體設計課程（1 年期）。

海牙皇家藝術學院 KABK｜荷蘭

Koninklijke Academie van Beeldende Kusten, Den Haag
http://www.kabk.nl

碩士課程裡頭有名為 Type and Media 的字體設計課程（1 年期）。
Paul van der Laan（P.20）以及多位荷蘭的字體設計師皆於此執教鞭。

2　國外大學的短期講座研習

如果在時間和資金方面不允許前往國外的研究所留學時，不妨參加大學或技職學校主辦的短期課程。特別是美國的藝術大學裡面經常舉辦許多一日講座，所以旅行或出差時也能夠順道參加，也可以短期停留、只研習一個學期。除此之外，做為字型編排教學活動的一環，由 NYTDC 主辦的一日講座等等容易參與的課程也很齊全。

Type@Cooper

http://coopertype.org

由紐約的 CooperUnion 藝術大學主辦的短期字體設計講座。

School of Visual Arts (SVA)

http://www.sva.edu

位於紐約的 SVA 藝術學校主辦的字體相關短期講座。舉辦文字排印、字體設計、Letterpress（凸版印刷）等一日講座，可用講座為單位進行申請。

3 參加國外的大會

研習用英語進行的課程的門檻太高了…… 這個時候，還有參加國外開辦的字體相關大會這個方法。因為主要是使用投影片做簡報，所以很推薦對英語沒有自信的人參加。只要提出參加申請，就能在為期 3～5 天的大會當中自由地聽演講。請從各大會的網站進行申請，提早申請也會有優惠。

TypeCon

http://www.typecon.com

每年夏天於美國各大都市舉辦的字體大會。2019 年將於 8 月 28 日～9 月 1 日，在明尼亞波利斯舉辦。大會期間備有設計師主持的 10 分鐘字體審查或文字散步等等豐富的參加型課程。

ATypI

http://www.atypi.org

每年秋天於世界各地舉辦的字體大會。2017 年蒙特婁、18 年安特衛普，接下來 19 年將於 9 月 4～7 日在東京舉辦。以研討會為中心，可以瞭解歐文以及世界各國字體的最新動向。

4 就近的研討會或工作營

即使不能去到歐美，在亞洲也有舉行附有工作坊或參觀的參加型活動。例如台灣有「字戀小聚」、在大阪有「日文與歐文」、在東京有 TypeTalks 等有志者所舉辦的各種研討會，藉由交流會讓主辦者和參與者可以輕鬆地交換資訊。研討會的資訊透過主辦者的 Twitter 或 Facebook 等管道通知，只要追蹤就能自動收到資訊。

字戀小聚｜台灣

www.facebook.com/lovefonts

從 2012 年 12 月由字戀社團發起的討論聚會，此活動基本上是免費參加的，每月舉辦一次，每個月舉辦主題皆不相同，提供只要對字有興趣的人定期聚會的場所。希望能夠和參與者一起互動和討論，場地由日星鑄字行免費提供。

和文と歐文｜日本

https://wabun-oubun.net

如同名稱所示，從日文與歐文相關工作者中召集講師來舉行講座和工作坊的活動。目的在於讓參與者不只聽講，還能在工作坊中實際動手做來加深理解。

Hands on Type 課程｜台灣

http://www.eyesontype.com

由畢業於荷蘭海牙皇家藝術學院 Type and Media 的張軒豪所招募主持的文字設計工作坊，參加的學員經由歐文書法和手繪字的基礎訓練，透過不同工具進行書寫、繪製來認識文字的結構。

TypeTalks｜日本

http://www.aoyamabc.jp/event

固定於單數月份舉辦的字型編排學對談活動。由小林章先生、高岡昌生先生與本雜誌的編輯共同策畫，於青山 BookCenter 總店內的青山 Bookschool 內舉辦。

文鼎字體夏令營｜台灣

www.facebook.com/arphic.webfun

由國內字型廠商文鼎科技所舉辦的字體夏令營。從認識字體、自己的字體自己做，到進階排版應用，可學到課堂上沒有教過的專業知識。

justfont 課程｜台灣

www.typeclass.justfont.com

為 justfont 舉辦的設計課程，由字型設計師親自授課，是為專業工作者開設的字型設計課程。從基礎開始的「認識字型」，到進階的字型設計實務製作，都有課程可供學習進修。

02 字型設計師分享： 字游工房字型設計師 —— 宇野由希子

たゞきものゝよのころ
をもなくをむろは
うたなり

由於文字會流露出個性，所以要歷經許多的學習以及經驗，藉此好好地磨練自我是相當重要的……

進入字體公司的經過

字游工房的經營者是身為字體設計師的鳥海修先生，對於有志成為字體設計師的人來說是間備受仰慕的字型公司。宇野小姐也不例外，很早就一心想進入字游工房工作。就讀武藏野美術大學三年級時參加了鳥海先生指導的「嵯峨本プロジェクト（嵯峨活字刊本Project）」，四年級時又報名了鳥海老師授課的「文字塾（文字班）」。她說自己從大學三年級時就決心成為一位字體設計師，所以也不懈地設計字體作品請鳥海老師指教。

「已經忘記是哪個時間點，對著鳥海先生說了：『我想成為一位字體設計師並進入字游工房工作。』當下似乎也沒被拒絕，整個心情一直緊張到七上八下的。2012年夏天終於得到與鳥海先生直接面試的機會，後來就確定錄取了。」宇野小姐說。

無論是字游工房或其他的字型公司，通常遇到有職缺或展開新企畫等等必須應徵新字體設計師的狀況時，多半會綠取有經驗的相關人士而不是應屆畢業生。所以像宇野小姐這樣剛大學畢業的新鮮人就馬上進入公司擔任字體設計師的狀況真的是特例，想必是她的實力與未來的潛力被看到的緣故。

進入公司後的工作

宇野小姐從2013年4月進入了字游工房，由於就讀大學時就有製作過字體的經驗，所以大致學了一遍公司所使用的造字軟體後，馬上就展開實際的字型製作。最早製作的是游明朝L的非漢字字符（漢字與假名以外的符號等等）與擴充字（沒收錄在普通字型

在字游工房裡的工作情景。桌上只有擺放一台電腦，相當的清爽。同個辦公室裡包含其他字體設計師加起來一共有9名現職員工。

版本Std的特殊漢字）。將早已完成的Std版本內的文字為造型基礎，延伸製作出收錄在Pro版本的擴充漢字（Std、Pro的說明請參照p.41頁）。

「舉例來說像是「渡邊」、「渡邉」這種，光『ナベ（nabe，邊）』就有超多種寫法，所以會有『今天整天都只做ナベ（邊）吧』的時候。一般人會以為造字只需複製貼上，感覺很容易，但其實只要字的結構有部分不一樣，整體平衡感就會有所不同，所以每當造新字時還是必須將整個文字都調過一遍才行。」製作擴充漢字區的字符時，速度大約是兩天做100個字左右。製作好的字會經過鳥海修檢查，並被指示需要調整的地方，所以實際所花的時間會更多。Pro版本的字型所需製作的字數是依據Adobe-Japan1-6（Adobe System公司針對日文排版用途所開發的文字編碼系統）所規定的23058字。之前已製作好的Std版本有9600字，除此之外約13400字是必須新造的擴充部分。這些擴充字再分配給字游工房公司內部與外包的好幾位字體設計師們，每位負責的設計師都必須遵照著字體的基本設計進行製作，才能保持品質整體一致而不會參差不齊。

字游工房的工作時間是從早上九點半到下午六點，除了中間短暫一小時的午休之外，每天都得如此面對著螢幕不停的造字。真的是需要相當專注力與耐力才能持續從事的工作。

やまとうたはひとの
こゝろをたねとして
よろづのことのはとぞ
なれりける よのなかに
あるひとことわざしげき
ものなれはこゝろに
おもふことをみるもの
きくものにつけて
いひいでせるなり
はなになくうぐひす
みづにすむかはづの
こゑをきけばいきとし
いけるものいづれか
うたをよみけるちからをも
いれずしてあめつちを
うごかし…

榮獲 2014 年東京 TDC 獎之字體設計獎的作品「こうぜい」。將其字型化的部分由「文字つくり部（造字部門）」的山田和寬先生所負責。

以字體設計師的身分面對工作

從學生時代就開始造字的宇野小姐說，工作至今並沒有遇到太令她徬徨或迷惘的事物。但由於學生時期是自己從零開始摸索字體設計，進入公司工作後則是面對已經設計好的字體，而且要與其他字體設計師共同造字，因此重新學習到的事情非常多。

　宇野小姐除了公司分內的工作之外，也將自己學生時期製作的字體「こうぜい」（kozei）重新修整後，製作成電腦字型。（http://www.kozei.net）こうぜい字體是源自宇野小姐的字體開發研究，著眼探討古代筆跡裡文字造型與詞語兩者的關聯，最終開發成直排專用的不定寬假名字型，不僅榮獲 2014 年東京 TDC 的字體設計獎，也得到公司以外人士給予高度評價。

　「社長或前輩們都會這樣對我說：『由於文字會流露出個性，所以要歷經許多的學習以及經驗，藉此好好地磨練自我是相當重要的。』覺得自己仍有相當多需加以修正的事情。」

若想成為一位字體設計師該怎麼做呢？

由於字體設計師的職缺非常少，設法盡可能展現自己設計的字體是相當重要的態度。所以平時就要持續創作自己的字體，有機會就積極投稿字體設計比賽，或者參加字體設計師舉辦的講座或工作坊，多認識些文字圈的朋友等，都是很好的事情。字型公司的求職大門實在是相當狹窄，雖然運氣與時機應該還是占大部分，但平時若有認真，且腳踏實地做好準備並蒐集相關資訊，相信離進入職場的那天就不遠了。

扉 平 爾 璽 璽 忝
罍 忢 暴 喜 永 舌
蠶 替 蠶 蠶 碥 刄
塼 冊 昌 巩 切 邴

替 替
虫 蟲 蟲 虫

這是宇野小姐進入公司後所負責設計的游明朝 L 的擴充漢字中的一部分。雖然「替」與「蠶」只有些微的差異，但還是免不了要針對整體的平衡感做出調整修正。

字游工房

由字體設計師鳥海修擔任社長一職的字體公司。在去年（2018）剛推出最新的「游明朝体 Pr6N R/M/D」和「游ゴシック体（游黑體）Pr6N L/R/M/D/B」，另有游教科書體等字型。
http://www.jiyu-kobo.co.jp

文字塾
http://www.mojijuku.jp

03 字型設計師分享：
文鼎字型設計師
── 葉竹萱

「別讓字失去靈魂。」

葉竹萱

進入文鼎字型五年，參與文鼎晶熙黑體、文鼎方新書、文鼎書苑宋等字型家族製作、校園推廣活動講師。願畢生致力於低調順手如日常湯匙般的字型製作產業。

文鼎字型
http://www.arphic.com.tw/

進入字體公司的經過

我本身在求學過程中做了一些跟漢字有關的研究，包括起源、造型和各時期的字型演變，當時就覺得漢字真是非常非常高深的發明，十足崇拜繁體字，進入社會後也想持續接觸，就很幸運的在公司開放職缺下，於2013年底進入字型產業。

公司內的設計師大約20位，有些是從求學時代就對字型設計感到好奇，有些是接觸相關資訊後，覺得字型既神秘又魅力，有些是本身曾嘗試製作字型，大家都因想投入而相遇。

其中，漢字設計師是最多的，因為漢字產品規模非常龐大，且產品開發包括自主設計案以及各客戶的合作案，需求常是多頭齊進，所以設計師幾乎所有時間都在團隊中努力造字。記得第一次來到公司面試的時候，大家認真得令人印象深刻。

進入公司後的工作

我們家的漢字造字工具其實很特別，和一般熟知的Glyphs、Fontlab調整外框控制點的方法不太一樣；前端設計師會先設計筆畫，再分類編碼、導入造字系統內使用；所以新進設計師負責選擇適合的筆畫用在各字形內，調整好每字的寬度、空間平衡。

字型設計除了視覺，也強調功能性，講究單字平衡與美感之外，特別注重如詞彙、文章、整體篇幅排列出的一致性、整齊度；所以在造字的時候要看的視窗很多，大概八成的漢字設計師一整天的畫面是如此，是很傷眼的。

於是呢，設計師每天朝九晚六的工作項目很固定：就是跟著規範造字→列印→送審→回修→列印→送審→回修……的無限循環。剛開始對架構沒那麼敏銳時，會有一位前輩透過上述流程指導大家，桌上的印刷審查也就越疊越高。漸漸會發現自己像廚房學徒，從基礎的刀工開始訓練，從每天切菜的動作中累積經驗，也想方設法汲取前輩的所知和眼光。

在調字的過程裡，明白這是讓所有元素能和平相處的過程，每個筆畫分割成的黑白空間都有它們存在的意義和分量，牽一髮即動全身，不僅僅是複製貼上這樣單純。所以，儘管不少人認為這種單一化的作業無聊、缺乏變化，還難以分辨差異，當自己進步到有能力調整出適切架構、空間平衡的字形時，那種使命感和成就感是無法言喻的。

這段時間也從中體會，每個成員一定有既定的想法，不過，為合力完成一套龐大的字型產品，有時的確需要犧牲一點個人意見，就如調字時不會只把單字調得很美，卻忽略它們在群體內的相互關係。

字型產品亦會跟著科技、各式硬軟體的飛速突破有所改變；進入公司一段時間之後，除了造字，開始須安排時間與工程師、管理師合作，討論因應未來變化的造字製程改善。例如前兩年跟著 OpenType 標準發布的 Variable Font (可變式字型)，是透過調整參數呈現各種樣貌 (字重、字寬、視覺調整等) 的技術，和過去專注於單套設計的製作方法有很大的不同；除了維持各設計的最佳造型，還需在技術上兼顧整體的相容性。隨時間推進，感覺自己不再僅潛心於視覺感、設計，而在科技洪流漫溢時，勇於迎向隨之

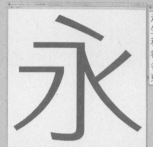

造字視窗（多 size 及序列組合）

而來的變遷。

　　曾聽過前輩告誡：「別讓字失去靈魂。」自此就一直以此提醒自己，不把這些工作只當成一份責任，也得去用心體會孕育字型的每個環節，對整個產業來說是多重要的貢獻。（但趕東西的時候就還是要專心趕東西啦。）

若想成為一位字型設計師該怎麼做呢？

我心目中的字型設計師定義是：可將相同邏輯的設計理念套用到規格中所有字，並完整參與設計加上製作，且最後製作出的字型產品可為人所用，才是合格的字型設計師。

　　以個性特質來說，穩定性和虛心求教都挺重要的；首先，字型產品少則近七千字，多則上三萬字，要完成一套完整規格的字型需要高超專注力和耐力；然後也得試著多看、多觀察、分辨字的個性、細節……。

　　接下來，就動手創作吧，多多嘗試創作，再透過任何方法（參加比賽、講座等）找到字型領域的專家檢視、修改自己的作品，藉由反覆不斷地討論來提升自己的能力。

　　最後，字型設計是產品、是工具，請找到可以適切使用自己設計的人；曾聽同事說過，要將字型完整詮釋，一半經由設計師，一半經由使用者，別讓字型僅是高塔中的藝術品，最適合它們的地方一定在人們的生活、文化裡。

每日都要面對的文字檔改審查

04

字型設計師分享：
Monotype 蒙納字型設計師
── 許瀚文

「對於走在最前線的人來說，這些都必須是義無反顧地進行的。」

進入字體公司的經過

我在中學時，就發現字型和排版之於視覺溝通上的魅力。後來在大學輾轉，直到獲得恩師譚智恆 (Keith Tam) 副教授的啟蒙，才了解到字型和排版於視覺溝通上的真正功能和價值，所以特別希望中文這一塊有人投身去推動發展和改變，在那個字型沙漠的年代，把自己投進去就是最合理的決定。

事前的生理和心理準備

我的親人和朋友都喜歡用「冷門」去形容字體設計這個職業。我想他們並不是想要冷嘲熱諷，畢竟對他們來說這份工作內容確實難以想像，我更願意去理解成「專精」、「專業」的意味，而字體設計的工作現實，多少也的確是這樣吧。

在我準備投身這個行業時，業界基本上是一片蕭條，後來碰到金融海嘯則更甚。無論是字體業界的前輩還是字體公司，對於聘請字體設計師的態度也是相當保守，第一，因為嚴重的侵權盜版，市場是一個爛攤子，字體開發的投資風險非常高，第二，在那個字體設計師寥寥可數的年代，新血是天方夜譚。

所以有新人想要入行，前輩基本都會冷眼看待，開出的條件也很嚴苛，因為當時這個領域從各方面看都的確處於冰河時期。然而現實就是如此：跟歐文字體設計師不同，要成為成功的中文字體設計師，在入行前，對於平面設計的黑白、空間處理、線條處理的基本能力就要純熟，因為那是日後每天的基本工作內容，也必須抵得住重覆、枯燥和無聊的工作日程，因為字數多而結構複雜，一位字體設計師每天能生產的字型都有限，要有心理準備工作比起平面設計師要來

得平淡而漫長。這些苛刻條件背後的潛台詞就是：「請先放下平面設計師的一切。」如對禪修有涉獵的話，或許反會發現字體設計的真正樂趣。

進入公司後的經過

對於我而言，不同的字就像是不同的拼圖，我覺得解決每個字的架構疑難，比起做海報，成就感要來得多。再加上我對於中文字型在平面設計上表現差勁的憤慨，投身進字體設計，由始至終都是義無反顧的決定。

所以大學畢業後，我向著名的儷黑體、儷宋體、信黑體的字體設計總監柯熾堅先生拜師。柯老師是中文世界裡一位最優秀、最受敬佩、作品也最燴炙人口的字體設計師，儷系列是中文字體設計裡的經典。他設計的正文字型重心穩固，既能顧及漢字的大小統一，也完美平衡了不同漢字的粗細，節奏感充實而連貫，兼能維持中性的閱讀質感，達致正文字型該有的最高素質。

而在進入公司前，我在大學二年級已經開始設計中文字型參加字體設計比賽，但沒有扎實基礎下，以別的字型作為底稿參考修改，卻又很幸運被老師拆穿，由於心理受創（？）後決定痛定思痛，立定決心堂堂正正學習起字體設計來。一年間透過以字體創作的平面設計作品、還有為畢業作品設計的歐文字型，終於獲得柯老師批准當上他的字體設計學徒。然而，學習在這時候才正式開展。

當字體設計學徒的日子

字體設計這一個領域要找上有相關經驗的前輩非常困難，所以學習是在每天不斷碰壁、不斷推翻昨天的自我下進行的。

進入公司後第一項工作是繪製各種漢字筆畫。筆畫是構成中文字體的元素 (elements)，作用相當於歐文字母，所以也必須了解歐文字母，學習每個筆畫的個性和素質關鍵，像直鉤的鉤畫必須有提起的力量，提畫必須有直線送出的筆勢，才能組成文字的靈魂。

即使自己對字體非常熱情，最初三個月還是做了不少心理上的調適。像每天看一條線、一個筆畫感覺都不一樣，到底要怎樣固定感覺；像發現原來自己一個筆畫也寫不好，灰度也掌握不好時所帶來的挫折。而在工作途中，必定會學習到怎樣去控制軟體鋼筆功能的輪廓線、下控制點，用回 AI 時輕易變成了鋼筆工具大神 (？)。

回想起來，單是一個豎鉤筆畫，從感受鉤畫的轉彎力度、筆畫提升速度和力度也花了三個月，柯老師才勉強接受，最痛苦的還是放下自我 (unlearn) 的階段。然而日後一步步學習每個筆畫的特性和應有素質，每天涉獵不同的書法樣本以學習書寫素質讓精氣神在字體上呈現，這些高強度的練習的確是打下了非常好的基礎。

現代字體設計師的責任

如此一直在字體工作裡打滾，才成為了今天在Monotype 公司工作的自己。

不難想像，一般人會以為字體設計師每天的工作就是做字。沒錯，做字是基本責任，不過在現實裡字體設計師的工作內容千變萬化，是有非常多不同所是要處理的。

字體設計，其職業性質上非常的問題解決導向，必須針對客戶要求、設計問題的要求從字體設計出發去思考解決辦法，也不免花上許多時間跟客戶反覆開會討論。也因為漢字字體設計的字數繁多和複雜程度，

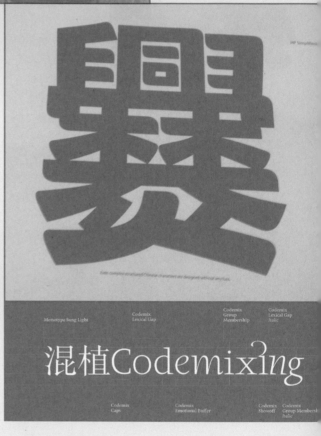

生產流程都讓同事非常頭痛。生產流程中遇到各式各樣的狀況，也需要提供及時而精準的意見解決問題，像華文地區之間的筆畫歧異便必須理清，延伸至日韓漢字之上。此外，也必須花大量時間和精神參與教育市場的工作，因為字體設計本質上高度精細而專業，對一般人來說難以理解也是情有可原。所以字體設計師自己就必須要能深入淺出，把字體設計的性質、用途、優點和價值向客戶和設計師有效率的傳達，長久養成肥沃的設計土壤，形成健康的字體設計生態循環，以養成足夠養分讓更多人才從事這行業，才是把握住這一波字體設計熱潮的正確做法。

　　對於走在最前線的人來說，這些都必須是義無反顧地進行的。

所以字體設計這個行業很難進入囉？

就當我是比較極端、自我要求高的一位吧，我總覺得過去數十年，我們有很多很多爛字型去選擇－－爛字型真的不欠人去做，社會欠的是好字型。現在雖然有了一波風潮，但資源還是有限，因此我還是希望社會能集中資源支持好字型的推出。我覺得這行業並不需要大量人手加入，因為在過去劣質的產品已經太多，需要的是精品，帶來全新面貌的設計。如果有信心迎接以上挑戰，誠心邀請你加入這個行業。

許瀚文

1984 年香港生。香港字型設計師 (Typeface Designer)、文字設計師 (Typographer)，畢業於香港理大設計視覺傳達科。五年大學期間專攻字體、文字設計和排版，畢業後跟隨信黑體字體總監柯熾堅先生當字體學徒，三年後獨立，先後替《紐約時報》中文版、《彭博商業週刊》等國際企業當字體顧問。2012 年中加盟英國字體公司 Dalton Maag 成為駐台港設計師，先後替 HP、Intel 設計企業字型。2014 年成立瀚文堂，並在 2015 年初加盟全球最大字型公司 Monotype，擔任高級字體設計師。且於同年奪得 Antalis 亞洲「10-20-30」設計新秀大獎。

05 字型設計師分享：
justfont 字型設計師
—— 劉芸珊

「若想成為字體設計師，決心是最重要的。」

進入字體公司的經過

進入 justfont 之前自己正處於最彷徨的階段，不確定什麼產業適合自己，在看到字體設計師的徵才訊息前，完全沒想過這是自己未來會走的路。以前對於字體僅有入門的認知，知道基本分類，在意美感，對相關議題文章有興趣，但不算太認真學習這些知識；由於非設計本科，不曾受過字體設計訓練，只有在學校報告或活動文宣需要排版時，才藉由觀察歸納逐漸掌握基礎概念，開始對細節有一些強迫症，這或許是引領我進入這門行業最重要的一項特質。

後來得知 justfont 在招募字體設計師的資訊，進一步了解這項職業的內容後，覺得在毫釐之差間反覆斟酌、在字體曲線細微差異中追求美感的這股執著十分迷人，從此才開始想像「這似乎是我非做不可的工作」。在應徵過程中，第一階段進行了字體設計小測驗，題目規定必須以明體與黑體混合風格做出「國父紀念館」此五字，並提供金萱半糖的範例字作為參考，完成品越接近金萱半糖正式字樣為優。

準備這項測驗的過程其實是我首次接觸字體設計，從前都只有「用字」的經驗，突然要進入到「做字」實為十分嚴峻的挑戰，尤其當時對貝茲曲線的掌握並不純熟，還要運用在精確度要求極高的字體設計則更為艱難。用彆腳的 Illustrator 技能造字的過程非常煎熬，在微調曲線時無法精確掌握錨點與控制桿是極大的阻力，所幸最後用某種程度上的完美主義逼出了在當時還算滿意的成品（但在正式訓練過後回頭看只想銷毀檔案）。

於第二階段的面談進行了一番「恐嚇利誘」的談話，恐嚇的是關於這份工作擁有諸多外人無法想像的

每天造字工作的例行事項之一，反覆檢視分配到的字數範圍，將品質不均的字標記出並修正。

辛苦，利誘的則是關於未來職涯的使命感與自我價值，由於未被嚇退，造字測驗的品質也受認可，最終很幸運被錄取了，雖然應徵過程已經夠驚險，但在進入公司的前三個月試用兼培訓期才是最挑戰的。

記得在等待錄取結果時遇到了人生至當時為止最嚴重的焦慮，無法想像若是未被錄取，自己還能做什麼工作？沒想到開始了正式的字體設計工作後，面對進度與品質等多重壓力下，焦慮早已是工作良伴，但在字體品質與技術不斷精進的過程中，成就感也是其他人生經驗無法比擬的。

進入公司後的工作

在 2016 年 3 月底進入 justfont 時，適逢金萱半糖漢字字數擴充完成，正在進行校對。到職首週都在檢查先前的字稿，檢查字碼是否正確，並確認筆畫寫法一致性，遇到不統一之處則提出與設計總監討論。

由於之前從未做過字體設計的工作，並無像這樣將每個字攤開——檢視比較的經驗，所以無論是在初期的訓練到現在正式的造字工作，在遇到字形結構特殊的罕用字時，時常需要不斷參考各家字體，藉由觀察其異同之處，以學習印刷字的寫法規範、架構平衡、漢字韻味等美感要素。

中文字型的開發時間相當長，每天的造字工作都要盡量兼顧進度與品質，若有一項未顧及，很可能之後

難以追上字數進度，如果需要回頭大幅修整早期的字樣，除了需耗費更多時間更是難免有疏漏，每個階段的工作狀況都環環相扣地影響整體品質。

字體設計的發想階段十分重要，大方向確定後，需要確定筆畫造型、字面率、寬度值等細節，甚至透過不同數值的測試，實驗出最適合的版本；在延伸出基本常用300字的過程中，可以開始組合成詞組甚至排成短文，隨著遇到的漢字架構與造型複雜度不同，會發現必須取捨某些參數值或造型，以求讓不同架構、筆畫數的字排列在一起時都會是和諧的。

在擴充字數時，每個人的造字範圍會依據相同部件分配，由同一人負責同樣部件較易統一造型，若有問題也更容易發現。當字數擴充完成後，則要不停地混排測試效果，確保每個字在各種排列狀況下都不會顯現出脫離規範的特徵表現。

由於金萱字體是 justfont 首次自行開發的字型產品，經驗與資源都還在逐漸累積中，製作程序也一直在檢討調整，希望像我們這樣小規模團隊的造字經驗，可以回饋給許多有志投入字體產業的設計師們。

另外，由於 justfont 其中一項重要使命是字體知識的教育推廣，所以平時也必須擔任推廣講座的講師，內容常會隨著造字經驗累積而不停調整或擴充，希望能盡量將自己的所學及心得與大家分享。

以字體設計師的身分面對工作

在入行兩年多來，目前仍在金萱字型家族的製作中，過程中總是長時間的細節琢磨，造字工作是極度孤獨的，儘管 justfont 是團隊合作，比起獨立設計師的造字環境已是熱鬧很多，但在心境上仍需善於獨處。設計師的狀態對造字品質影響甚劇，身心理與工作狀況之間都會互相影響，眼力與拉字技巧的進步會影響前後期的品質差異，再加上團體合作造字時更容易出現

風格及美感價值上的歧異；於是在這份工作中，非常重要的是必須放下自我，大家共同為了這套字型的品質而努力，甚至一起研究如何使技能進步、互相督促養成運動習慣也是工作之一。

自從金萱半糖發布後，不時會在商品包裝、廣告海報等處看到金萱被運用，原先 justfont 團隊們一起外出時，不小心就開始討論文字造型的職業病更加嚴重了；在便利商店大量使用金萱的商品櫃前駐足、看到有金萱的傳單要多留一份、隨時看到金萱都想回報分享，一方面是檢視自己產品在不同媒材或情境上的表現，一方面也是身為字體設計師的責任感、使命感與一點自豪，終於在長時間的投入後回報為成就感。

若想成為一位字體設計師該怎麼做呢？

近年來字體設計與議題討論風氣逐漸盛行，市面上相關書籍、教材課程等也越來越豐富，但資源再多，最重要的無非是對字體美感的熱愛與使命感。若想成為字體設計師，「決心」是最重要的，對字體的觀察力、曲線的掌握度都能透過不斷練習以克服，字體設計本身就是學無止盡的一門功夫。但造字工作既苦且長，彷彿在沙漠徒步前行，中途會歷經很多心境起伏，若是缺乏決心就無法完成一套字型產品。

在造字過程常常會有幾種複雜的心情狀態循環，這些情緒會在字體品質與美感逐漸精進的過程得以排解，例如在比較修改前後的差異時的滿足感非常奇幻，還有在製作中文罕用字時心情特別複雜：這個字做了也許從來不會被用，要花多少心力調整呢？但只要把字調好都會覺得非常幸福。字體設計師們如此執著與堅持的原因，無非是對字體的一份愛與責任感，不過看到自己的字體被運用在設計品上會非常感動的！（萬一看到沒調好的字也會揪心不敢直視。）

平常工作（最整齊時）的桌面狀態，生理與心理上的療癒小物都是必要的。

CHAPTER 3

CHAPTER 3

CHAPTER 3

CHAPTER 3

CHAPTER 3

CHAPTER 3

一直以來累積了很多列印字樣，儘管是雙面都印刷過的廢紙也不想直接丟棄，當辦公室消毒時需要覆蓋電腦，終於可以派上用場。（或是之後可以辦裝置藝術展⋯⋯？）

劉芸珊
2014 年畢業於國立臺北教育大學文化創意產業經營學系，
2016 年 3 月底加入 justfont 後參與「jf 金萱」的設計。

justfont
成立於 2010 年，首先推出「雲端字型（web font）」應用；
2012 年成立 justfont blog 與 facebook 專頁「字戀」等字型知識平台；2014 年開辦「字體課」，推出「識字」與「造字」兩種課程，也推出第一本介紹中文字型的普及讀物《字型散步》。2015 年的「jf 金萱」，則是世界首例以群眾集資贊助成立的中文字型。

06 字型設計師分享：
獨立字型設計師
—— 張軒豪 Joe Chang

「設計自己的字，
　　　　也使用自己設計的字。」

Joe Chang

因熱愛繪製與設計文字，於 2008 年進入威鋒數位（華康字體）擔任日文及歐文的字體設計工作，並在 2011 年進入於荷蘭海牙皇家藝術學院的 Type & Media 修習歐文字體設計。2014 年成立 Eyes on type，現為字體設計暨平面設計師，擅長於中日文與歐語系字體設計的匹配規畫，也教授歐文書法、Lettering 與文字設計。

進入字體產業的經過

雖然說在大學就讀的是印刷相關科系，不過系上並沒有與字體排印或是字體設計相關的課程，所以我當時可以說完全不知道有這樣的一個專業知識。不過畢業之後，透過當時在洋蔥設計工作的朋友邀請，去聽了洋蔥設計總監黃家賢的演講，開始對於字體排印產生了很大的興趣，漸漸對於字體設計有了初步的認識。接著，透過書籍與網路資料自學，開始自己學著設計歐文字體，並且決心進入字型公司學習更多關於字體的知識。

在自學了一陣子之後，我如願進入了威鋒數位，也就是我們所熟知的製作華康字體的字型公司工作。進入公司之後，一開始除了要學習造字的流程，還一邊要重新習慣公司造字軟體的操作方式。雖然我本身已經有使用造字軟體的經驗，不過當時台灣的字型公司所使用的軟體都是社內自行開發的，另外由於當時以日文字型市場為主，所以學習假名及漢字的設計也是必須的。雖然需要重新學習的事情很多，但多虧當時的主管還有同事的指導，給了我許多發揮的空間，也讓我更確定想持續在字體設計這條路上前進的念頭。

進入字體公司之後，才開始感受到這其實是一個軟體產業，一個專案會投入相當長的開發時間與人力成本，背後還有很多程式測試、法務和銷售的部分。在尚未對字體設計有所了解前，會覺得可能會有很多機會可以開發新的字體，但其實「設計新字體」所占的比例並不高，大部分的時間反而會是在「執行」的

工作上。不過每年還是會有一兩次社內字體提案的時期，但由於漢字的數量相當可觀，需要投入的大量的人力成本和較長的製作時間，因此在決定新字體的提案之前，除了設計層面的考量之外，還得針對市場取向、使用者意見、製作難易程度等做審慎的評估。

在工作了一段時間以後，我為了想要學習更多關於字體設計的知識，決定離開威鋒數位出國進修，很幸運地進入了位於荷蘭海牙的皇家藝術學院（KABK）。在荷蘭的這一年中，不但重新從基礎開始認識歐文字體設計，也進一步累積經驗，學習如何成為獨立字體設計師以及各方面的技術。（編按：關於 Joe 於 KABK 的留學詳細經歷可參考他於《字誌01》p.66～67 的分享。）

獨立字體設計師的工作

從海牙皇家藝術學院畢業之後，還是以「設計自己的字，也使用自己設計的字」做為工作方向，希望可以同時兼具字體設計與平面設計，畢竟字體設計的執行時間較長，能夠切換一下到節奏比較快速的平面設計，不只可以避免彈性疲乏，也是個可以思考字體如何應用的機會。

目前工作的部分還是以字體設計為主，會跟國外的字體公司和設計工作室合作，以接案與顧問的形式提供中、英、日文的字體設計和與歐文字體匹配的建議。目前雖然在中、日文的開發仍然是與國外的字體公司合作，但各個字體公司工作的流程與方式大不相

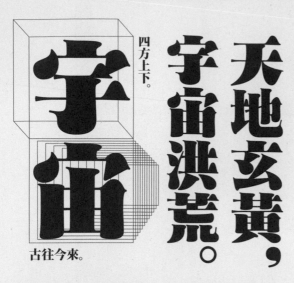

天地玄黃，宇宙洪荒。古往今來。四方上下。字宙

左：為 Across Borders 活動創作的海報視覺與字體。
下：以 Erik van Blokland 的 Action Condensed 為原型所製作的匹配中文字體設計。

同，而且是遠端作業，所以溝通、時程與版本控制上就顯得十分重要，在執行時也常會導入新的專案管理工具。除了與字體公司的配合之外，一方面也持續開發自己設計的字體，另外也會參與品牌與平面、展覽視覺的設計，偶爾還有歐文書法和字體排印的教學。

　　相較之下，獨立字體設計師與之前在字體公司內工作的形式還是略有不同，在公司內分工會比較仔細，有其他團隊成員會專門負責不同環節的工作，像是組字、資料蒐集與後端程式的作業，但獨立字體設計師除了設計之外，還需要花更多時間瞭解及掌握各個流程和技術。

獨立字體設計師的優勢與難處

我覺得獨立字體設計師最大的優勢在於時間和專案的選擇上，擁有比較自由的主導權，可以自己控制時間分配，除了字體設計之外，其他領域的設計也可以多方接觸。但相較於歐文獨立字體設計師算是非常常見，中日文字體開發時間長且工作量大，對於個人或是小規模團隊是比較吃力的。在台灣，軟體、字型的付費購買意識還正在起步階段，另外在發展企業視覺識別上，對於字體的重要性與價值的認知也較為薄弱，也導致客製化字體設計的需求較少，相對而言是一個比較艱辛的市場，不過這也代表還有很多的成長空間。此外，在經濟全球化的現在，了解不同語系的字體設計和加強溝通能力，也是拓展市場的一個途徑。

CZ & SK

Czech　　　Slovak

捷克＆斯洛伐克
平面設計一百年

捷克＆斯洛伐克

100 Years of
Czech & Slovak
Graphic Design

松山文創園區
台灣設計館 06 展區

10.16'18
02.24'19

TUE-SUN

Taiwan Design Museum ＿＿＿＿ Room 06

右頁：張軒豪目前正在製作中的字體 Kilo Condensed

左頁：由張軒豪設計的「捷克與斯洛伐克平面設計 100 年」展覽視覺

Kilo Condensed Family

—

Kilo Condensed Bold
ABCDEFGHIJKL
MNOPQRSTUVWXYZ
abcdefghijklm
nopqrstuvwxyz
0123456789@!?&.,

Kilo Condensed Regular
ABCDEFGHIJKL
MNOPQRSTUVWXYZ
abcdefghijklm
nopqrstuvwxyz
0123456789@!?&.,

Kilo Condensed SemiBold
ABCDEFGHIJKL
MNOPQRSTUVWXYZ
abcdefghijklm
nopqrstuvwxyz
0123456789@!?&.,

Kilo Condensed Light
ABCDEFGHIJKL
MNOPQRSTUVWXYZ
abcdefghijklm
nopqrstuvwxyz
0123456789@!?&.,

Kilo Condensed Medium
ABCDEFGHIJKL
MNOPQRSTUVWXYZ
abcdefghijklm
nopqrstuvwxyz
0123456789@!?&.,

Kilo Condensed Thin
ABCDEFGHIJKL
MNOPQRSTUVWXYZ
abcdefghijklm
nopqrstuvwxyz
0123456789@!?&.,

083

TYPE TRIP

Text by Shōko Mugikura (pp. 84~91), Keiko Shimoda (pp. 92~95)
Photo by Gianni Plescia
Translated by 廖冠澐

ベルリン、ライプチヒ、ロンドン、

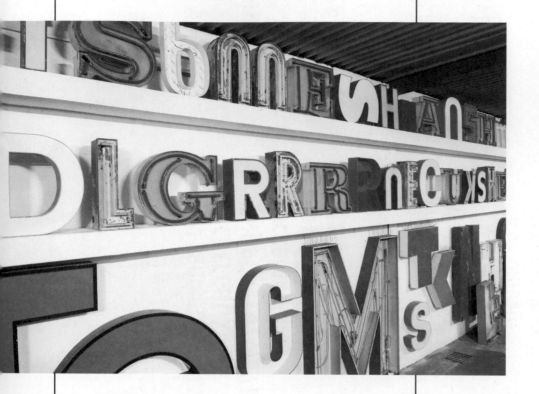

第 2 特輯・ 字旅 ＼ 文字をめぐる旅

Berlin,　　　Leipzig,　　London,　　Tokyo,

在歐洲裡頭與文字有關係的博物館或商店、
活動等等特別多的柏林 / 萊比錫 / 倫敦。
在此介紹出差或旅行造訪這些城市的時候可以隨意順道前往的
景點和活動。

麥倉聖子 (Mugikura Shouko)
旅居德國的字型編排師，
與 Tim Ahrens 共同經營 Just Another Foundry。
justanotherfoundry.com

下田惠子 (Shimoda Keiko)
住在倫敦的歐文書法家，
2001 年前往英國，
曾任職於 Wedding Stationary Studio，
現為自由接案者。
www.kcalligraphy.com

刊登資訊為 2019 年 2 月當時的。
因為營業時間等有時候會隨著季節而改變，出發前請務必確認最新資訊。

BERLIN

德國・柏林

即使在設計大國德國，柏林對於字體控來說也是個特別的城市。擁有 Type Capital City 這個別名的城市裡頭，住著以 Erik Spiekermann 與 Lucas De Grote 為首，將近 50 位的字體設計師。幾乎每週都有字型編排相關的活動，藝廊或書店也非常豐富。就算只是隨意地漫步在街上，也會經常邂逅 20 世紀初期的招牌或者是地下鐵標誌的手繪字型等有趣的文字。字體公司「FontShop」的德國總公司也位於這個城市。每年 5 月舉辦的 TYPO Berlin 中集結了來自世界各地的字型編排師與字體設計師。筆者想要將自己一直居住到最近為止的柏林市字型編排相關景點介紹給大家。

MUSEUM / SHOP

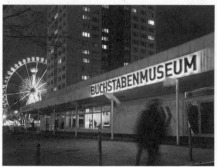

© Andrea Katheder

01 Buchstabenmuseum
字型博物館

《字誌》第三期當中也有介紹過的字型招牌博物館，展示著被一片式的招牌或展示型標誌取代而從街角消失蹤影的文字招牌和霓虹標誌等等。不僅看著開心，還能夠了解到製造日期、材質、製作過程等文字招牌的幕後知識，是很珍貴的博物館，希望大家一定要在這裡盡情地享受與印刷文字截然不同的 3D 文字魅力。

| DATA |
址 Stadtbahnbogen. 424, 10577 Berlin　時 造訪需提前預約 http://www.buchstabenmuseum.de

02 Bauhaus-Archiv
包浩斯資料館

「包浩斯資料館」是對近代德國設計有興趣的人絕對不能錯過的景點，在常設展覽當中可以參觀到於包浩斯試驗過的繪畫、建築方案及家具設計等等，也經常舉辦以現代文字排印學或字體設計為焦點的企畫展覽。因為不時會邀請知名的文字排印師和字體設計師策畫活動或對談，所以在造訪柏林之際記得要先做個確認。

© VG Bildkunst, Bonn 2013 et al.
Image credit: Bauhaus - Archiv Berlin
Photo: Hartwig Klappert

| DATA |
址 Bauhaus-Archiv | Museum für Gestaltung knesebeckstr. 1-2, berlin-charlottenburg　時 週三～週一 10:00–17:00 | http://www.bauhaus.de

03 Museum der Dinge
物品博物館

這座小型博物館位於大受年輕人喜愛的十字山地區，裡頭緊密陳列著誕生於20世紀的日常雜貨、包裝設計及家具等等。對文字愛好者來說趣味濃厚的展示品也很多，包括德國20世紀初期的外包裝上可以見到的手繪字型或是東德的俗氣設計等等，是個頗受柏林文字排印師們喜愛的博物館。

image © Armin Herrmann / Werkbundarchiv - Museum der Dinge

| DATA |

🏠 Werkbundarchiv – Museum der Dinge Oranienstr. 25 10999 Berlin 🕐 週四～週一 12:00–19:00 |
http://www.museumderdinge.de

Die Akademie der Künste Berlin Pariser Platz Foto: Mayer

04 Die Berliner Sammlung Kalligraphie
柏林歐文書法典藏館

位於布蘭登堡門正前方這種豪華地段的柏林藝術學院，其內的圖書館中藏有新舊歐文書法家的名作可供閱覽。除了 Hermann Zapf 等人的歐文書法之外，也收藏了 Adrian Frutiger 與 Friedrich Poppel 的字體設計原圖等等。

| DATA |

🏠 Academy of Arts, Pariser Platz 4, 10117 Berlin 🕐 需預約｜請先以 E-mail 告知負責人想要看的作品。
bibliothek@adk.de ｜ http://www.berliner-sammlung-kalligraphie.de/bestand/index.htm

ベルリン、ライプチヒ、ロッテルダ

⁰⁵ Motto Berlin

總公司位於瑞士的藝術設計類書店。相較於其他的書店，它的特徵在於販售有許多包含藝術創作書在內的獨立系實驗性作品。推薦給比起「正統派的設計與字型編排」，更想瞭解目前受到歐洲年輕人喜愛的作品傾向的人。

© Motto Berlin 2014

| DATA |

📍 Skalitzer Str. 68, 10997 Berlin　🕐 週一～週六 12:00–20:00 |
http://www.mottodistribution.com/site/?page_id=1020

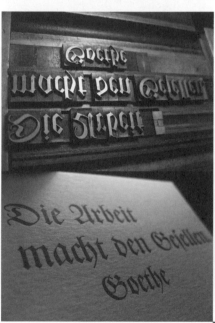

© Martin Z. Schröder, Drucker

⁰⁶ Martin Z. Schröder, Drucker

Martin Z. Schröder 印刷廠

位於普倫茨勞地區的一間凸版印刷廠，麻雀雖小但五臟俱全，由出身東德的 Martin Z. Schröder 先生經營。不只是信封、信紙或傳單等小型紙品，也有經手書本印刷，這樣的凸版印刷廠即便在德國也屬為數稀少。

© Alexander Ziegler

| DATA |

📍 Meyerbeerstraße 62, 13088 Berlin　🕐 造訪需提前預約 sekretariat@drukerey.de |
http://www.druckerey.de

ベルリン、ライプチヒ、ロンドン

ベルリン、タイプもめぐり

07 **Small Caps**

這一間凸版印刷廠也是位於時髦的普倫茨勞區。經營者
Sabrina 女士還親自操作印刷機，做出可愛的信封信紙和訂
製的作品，在附設的商店中可以買到卡片或筆記本、月曆
……等等。（目前暫時休業中，如欲前往請先透過網路預訂
確認。）

| **DATA** |
🏠 Greifenhagener Str. 9, 10437 Berlin | http://www.smallcaps-berlin.de

© Small Caps

08 **Letters Are My Friends**

以「文字與技術」為主題，舉辦裝置藝術展和活
動的藝廊空間。將古老的打字機與螢幕連在一
起，敲打鍵盤的同時會播映出該文字動畫的藝術
作品，以及與音樂連動的動態圖像等等，能夠看
到在別的地方看不到的互動式文字作品。

© Letters Are My Friends

| **DATA** |
🏠 Boppstrasse 7, 10967 Berlin 🕐 依季節、活動而定，事前請先上網站確認 |
http://www.lettersaremyfriends.com

對文字控來說能發現有趣事物的地方並非只有美術館或書店，在柏林市中每週日都會舉辦的跳蚤市場裡頭也能夠挖掘出許多書籍、舊招牌等文字相關的好東西。在這邊介紹可以找到發燒級「文字物品」的 Arkonaplatz 跳蚤市場，和「紙類物品」豐富的東站古董跳蚤市場。

FLEA MARKET

09 Arkonaplatz Flohmarkt
阿爾科納廣場的跳蚤市集

這個阿爾科納廣場的跳蚤市集規模雖然小，但可以挖到舊文字招牌或者是木製、金屬活字等令字體控歡喜的寶物。在字型博物館中盡情享受了 3D 文字之後，到這裡買點字型招牌當伴手禮如何？

© Gianni Plescia 2014

| DATA |

📍 Arkonaplatz, 10435 Berlin　🕐 週日 10:00–16:00 |
www.berlin.de/special/shopping/flohmaerkte/1998213-1724959-flohmarkt-am-arkonaplatz.html

ベルリン、タイプと、旅と、ドイツ

<u>10</u> Antikmarkt am Ostbahnhof

東站的古董跳蚤市場

大量的老郵票或明信片、書籍和雜誌等紙品夾雜在古董家具與雜貨之間。因為位在舊東德的腓特烈斯海因地區，所以東德出身的參展者也很多，尋找社會主義時代的活字物品也很開心。

© Gianni Plescia 2014

| DATA |

址 Erich-Steinfurth-straße 1,10243 Berlin zum Stadtplan　時 週日 9:00–17:00 |
www.berlin.de/special/shopping/flohmaerkte/1998249-1724959-grosser-antikmarkt-amostbahnhof.html

除了美術館或書店巡禮，如果時間配合得上，參加文字相關活動也是很有趣的。很多外國人定居的柏林裡使用英語的活動也很多，造訪柏林之際不妨參加看看吧？

在柏林舉辦的文字活動資訊網站「Type In Berlin」
http://www.typeinberlin.com　Twitter:@TypeInBerlin

TYPE EVENTS

© Ivo Gabrowitsch 2013

© Jens Jenhach 2013

<u>11</u> Typostammtisch Berlin

位於十字山地區，人氣酒館「Max & Moritz」兩個月會舉辦一次的文字活動。每次會邀請客座演講者，以各式各樣的主題針對字體設計或文字排印做深入挖掘。簡報結束之後，大家會一手拿著德國啤酒，在輕鬆的氣氛中享受談論文字排印的樂趣。

| DATA |

址 Max & Moritz, Oranienstraße 162, 10969 Berlin
時 大約兩個月一次，週四 19:00–（日程 Twitter 公布）
Twitter:@typostammtisch

<u>12</u> TYPO Berlin

每年 5 月中舉辦，由 Monotype 主導的大會。比起重視字體設計的 AtypI，偏向文字排印的簡報較多是它的特徵。除了世界知名的設計師外，來自瑞士或奧地利等德語圈國家的演講者也很多，不過簡報的時候全部都有英文同步口譯，所以不會講德文也沒問題。

| DATA |

址 Haus der Kulturen der Welt, John-Foster-Dulles-Alle 10, 10557 Berlin
時 2018年於5月17日～19日舉行，但2019年停辦一次，2020年是否再辦需待官方公布 | http://typotalks.com/berlin

LEIPZIG

德國·萊比錫

位於從柏林可當天可來回的萊比錫，也有著為數眾多的景點。這個城市直到二次大戰前都是印刷出版之都，同時也是文字排印學大師 Jan Tschichold 的故鄉。

如今依然於每年春天舉辦的萊比錫國際書展上，集結了來自世界各國的書籍相關專業者，呈現出熱鬧非凡的氣氛。

MUSEUM/MESSE

01 Museum für Druckkunst Leipzig

萊比錫印刷博物館

不僅展示有 100 種以上的新舊印刷機，每個房間裡也都有工匠可以詢問，還能夠參觀金屬活字鑄造機、活字排版、印刷、裝訂等工作流程，也可以實際操作印刷機。亦有樂譜的活字印刷區等，能夠瞭解到特殊印刷品的相關知識。

© Museum für Druckkunst Leipzig

| DATA |

🏠 Nonnennstrasse 38, 04229 Leipzig　🕐 週一～週五 10:00–17:00，週日 11:00–17:00 |
http://www.druckkunst-museum.de

Photography by © Stephen Jockel, Deutsche Nationalbibliothek

02 Deutsche Buch-und Schriftmuseum

德國書籍·書寫物博物館（萊比錫國立圖書館內）

這座博物館位於萊比錫國立圖書館新館內，從中世紀的手稿或印刷早期的聖經，乃至於現代的藝術創作書，展示了各種類型的書籍，字體樣本集的收藏也很豐富（閱覽貴重資料必須事先預約）。

| DATA |

🏠 Deutsche Buch - und Schriftmuseum der Deutschen Nationalbibliothek Deutscher Platz 1, 04103 Leipzig
🕐 週二～週日 10:00–18:00（週日至 20:00）|
www.dnb.de/EN/DBSM/dbsm_node.html

Photography by © Leipziger Messe GmbH / Stephen Hoyer 2013

03 Leipziger Buchmesse

萊比錫國際書展

在德國規模僅次於法蘭克福書展的國際書展。除了看得到世界各國最新的書籍之外，還有「德國最美麗的書籍展」等展覽。還能在古騰堡博物館的展區中體驗活版印刷，另外還有古董書和舊書市集可以挖寶。

| DATA |

🏠 Messe-Allee 1,04356 Leipzig
🕐 每年 3 月中舉辦，為期 4 天（2019 年為 3 月 21 日～24 日）| https://www.leipziger-buchmesse.de

LONDON

英國‧倫敦

倫敦有著許許多多值得推薦的設計景點，像是收藏字體相關資料的博物館、印刷愛好者無法抗拒的書店或文具店等等。即使只是在街上稍微走走，也能發現許多可看之處，還能與酒館標誌、建築名稱、道路標示以及里程碑等迷人的文字邂逅。

MUSEUM

01 London Transport Museum
倫敦交通博物館

利用原本位於柯芬園市場裡的建築物改造而成的鐵路相關博物館。由 Edward Johnston 設計的 London Underground 倫敦地下鐵文字就不用提，還能欣賞到書寫在車輛上的文字或是車票、宣傳單、海報類的展覽品。館內商店當中也有很豐富的原創商品。

© London Transport Museum

| DATA |

址 Covent Garden Piazza, London WC2E 7BB　時 每日 10:00–18:00 | http://www.ltmuseum.co.uk

02 British Library
大英圖書館

由大名鼎鼎的 David Kindersley 所設計、魄力十足的大門，內部是各種文字的寶庫。常設展當中除了必定會有的英語之外，還可以免費看到各種不同國家語言的手抄本，只要登記並且事先聯絡就能夠閱覽藏品。紀念品店裡也有各式各樣豐富的字體相關書籍及有趣的周邊商品。

| DATA |

址 96 Euston Road, London NW1 2DB　時 週一～週四 09:30–20:00，週五 9:30–18:00，週六 9:30–17:00
週日及國定假日 11:00–17:00 | http://www.bl.uk

03 St Martins-in-the-Field

聖馬丁教堂

雖然展示品所剩不多,但有展示當代首屈一指的歐文書法家所參與的計畫,以及與 St Johns Bible 相關的摹本跟說明。有販售書籍和紀念品的店鋪,地下室的咖啡也很好喝,可以待上很久。另外教會後方的地面上有為了讓地下室獲得採光所開設的天窗,其周圍的扶手上鏤刻著一圈 Tom Perkins 製作的金屬文字,也很值得一看 (請參閱照片)。

| DATA |

🏠 Trafalgar Square, London WC2N 4JJ
🕐 週一 ~ 週五 8:30-18:00,週六、週日 9:00-18:00 |
http://www.stmartin-in-the-fields.org

04 Westminster Cathedral

西敏寺

建築物雖然也很獨特,但注目焦點是位於寺內柱上的 Eric GIII 早期作品 (請參閱照片)。這14片在完成當時評價兩極的石版畫可用連作的方式來欣賞。這些作品的草稿現收藏於維多利亞與艾伯特美術館 (下頁) 裡。其他還有馬賽克或花窗玻璃等許多可看之處。

| DATA |

🏠 Cathedral Clergy House, 42 Francis St, London
SW1P 1QW 🕐 平日 7:00-19:00,六日 8:00 開始。
彌撒時間不可參觀 | www.westminstercathedral.org.uk

05 Tate Modern

泰特現代藝術館

泰特美術館 (Tate Britain) 的分館,由原本是發電廠的建築物改建而成,於 2000 年開幕,專門展示近代和現代藝術。底層的大型博物館紀念品店中總是充滿著饒富興味的書籍,在地上層還有另外一間小型的紀念品店,討喜的明信片、海報類是常備商品。使用了 Tate 專用字體的該館美術展海報也值得注目。

| DATA |

🏠 Bankside, London SE1 9TG 🕐 週日 ~ 週四 10:00-18:00,週五、週六 10:00-22:00 | www.tate.org.uk

ベジツ、テイプトモ、ロンドン、

於 Cornwell Road 側的入口附近展示著由 Eric Gill 所設計的一戰亡者紀念碑

06 Victoria and Albert Museum
維多利亞與艾伯特美術館

圖拉真皇帝的巨大石柱複製品是擁有令人震懾之美的羅馬大寫文字的典範。中世紀區裡有 SanVito 的手抄本，雕刻藝廊裡有 Eric Gill 的石版畫。除了雕刻之外，各個不同時代的工藝品上頭也充滿了文字。Pietro Bembo 的十四行詩一定要看 (想閱覽必須要事先申請)。

| DATA |

- 址 Cromwell Rd, London SW7 2RL
- 時 週六～週四 10:00–17:45，週五 10:00–22:00 | http://www.vam.ac.uk

07 St Bride Library
聖布萊德圖書館

收集了與印刷或文字相關資料的圖書館，只要事先做申請，就能夠在 Reading Room 裡頭閱覽古老的活字樣本集等圖書。也會舉辦當地歐文書法家團體的展覽或工作坊、研討會等各式各樣字體相關活動。

| DATA |

- 址 Bride Lane, Fleet Street, London EC4Y 8EE
- 時 Reading Room 週一–11:00–18:00 | http://www.stbride.org

BOOKSHOPS

08 magMA

這間書店雖以平面設計類書籍為主，但其他類型也相當豐富。從科普類書籍到攝影集、漫畫等都有蒐羅，亦有招牌繪製相關書籍，馬克杯或是 T 恤之類的紀念品數量也很多。在倫敦市內有兩間店，但推薦去書店和紀念品店比鄰的柯芬園店。

| DATA |

- 址 magMA Covent Garden〔Bookshop〕29 Shorts Gardens, Covent Garden, London WC2H 9AP
- 時 週一～週六 11:00–19:00，週日 11:00–18:00 | http://www.magmabooks.com

09 Cecil Court
Cecil Court 書店街

從 Charing Cross Road 往北走一小段路即可到達這個位於小巷道裡的書店街。書店之外，也有印製古早舞台劇宣傳單、舊書、老地圖、明信片、銅版畫的印刷。與這條街相鄰的 Charing Cross Road 沿路上也有著為數眾多的舊書店。

| SHOP LIST |

- hatchards http://www.hatchards.co.uk 王室御用的老店，店員們無論問什麼均無所不知。
- Daunt Books http://www.dauntbooks.co.uk 文學、旅行、紀行類是強項，書店本身很迷人。

10 L. Cornelissens & son

位於 Tottenham Court Road 站，靠近大英博物館的美術社。創立於1855年，店裡放置的材料從以前到現在都沒變，這點在國外也很出名。木製層架上排滿了裝著顏料的玻璃瓶，也有販售日本的墨和硯台，並且隨時備有歐文書法用的各式筆尖。

11 Shepherds Bookbinders
(原 Falkiner Fine Papers)

這間店結合了紙專賣店與書籍裝訂廠。從千代紙或楓葉紙等裝飾用紙，到版畫用紙、古書保存用紙、和紙、羊皮紙，庫存種類之廣泛令人讚嘆。店內亦販售裝訂工具，並且受理書籍修復的服務。另有紙製商品，日本的積木橡皮擦和 mt 紙膠帶也有販售。

| DATA |
址 105 Great Russell Street, London WC1B 3RY
時 週一～週六 9:30–18:00，週日公休 |
http://www.cornelissen.com

| DATA |
址 30 Gillingham Street, Victoria, London SW1V 1HU
時 週一～週五 10:00–18:00，週六 10:00–17:00，
週日公休 | http://www.falkiners.com

12 London Graphic Centre

藝術、設計、建築所使用的材料和道具一應俱全的現代美術用品店，作品集手提包與各種筆具的庫存豐富，還有書籍和平面藝術雜誌，特製商品也很討喜。在倫敦市內除了位於柯芬園的旗艦店之外，另有 Fitzrovia 店、Clerkenwell 店、King Cross 店等分店。

| DATA |
址 Covent Garden Flagship Store 柯芬園旗艦店 16-18 Shelton Street, Covent Garden, London WC2H 9JL
時 週一～週六 9:30–19:00，週日 12:00–17:00 | http://www.londongraphics.co.uk

TYPE TOUR

TypeTour：探尋城市的文字肌理
by Type is Beautiful

<div style="text-align:right">台北，香港，マカオ，東京，ベルリン，ドレスデン</div>

第2特輯 · 字旅 ＼ 探尋城市的 文字肌理

Tokyo, Taipei, Hong Kong, Macao, Berlin, Dresden

TypeTour 是由關注文字設計的中文媒體 Type is Beautiful
策畫的主題旅行，前往世界各大城市中與字體設計、印刷出版、
平面設計、手工藝等相關的目的地，和當地設計師深入對話。
跟普通的主題旅遊項目不同，TIB TypeTour 主要希望聚集更多
對文字設計感興趣的朋友們，在旅行的同時促成更有價值的
交流。從 2016 以來，TypeTour 在東京、台北、香港、澳門、
深圳、柏林等地都留下了足跡，並還在不斷拓展著新的疆域。

Type Is Beautiful
Type is Beautiful 是一個關於文字設計和視覺文化的媒體計畫。我們關注的
話題包括字體、排版、平面設計、公共設計、技術和視覺文化。

TAIPEI

台北・台北

台北，香港，マカオ，東京，のタイポグラフィ，

01 日星鑄字行

成立於1969年，專門生產金屬活字提供給印刷行業。40餘年不間斷，以火鑄造鉛字，在光與電的現代社會中守護傳統工藝的遺產。目前日星鑄字行是台灣唯一僅存的金屬活字工廠，廠內庫藏30餘萬字的中文鉛體與字模。同時，它與中央研究院數位文化中心合作，耗時兩年多，成功把堪稱華人世界最後一套的「繁體中文鉛字字體」數字化，成立專屬網站、做成字型檔提供給民眾下載，命名為「日星初號楷體」，也使得日星鑄字行成為台灣字體文化交流重要的平台。

| DATA |
📍 台北市大同區太原路 97 巷 13 號 | http://rixingtypography.blogspot.com

02 **Oval-Graphic**
卵形工作室

卵形平面設計工作室，成立於2015年，主理人葉忠宜，通過策畫引進並翻譯知名字體設計師小林章的數本著作《字型之不思議》、《歐文字體1：基礎知識與活用方法》、《歐文字體2：經典字體與表現手法》、《街道文字》，他成為了台灣「字體熱」產生的關鍵一環。之後他從版權洽談、統籌、改版方向、整個設計等一路親自操刀到底，製作了日本字體設計專業雜誌《TYPOGRAPHY 字誌》的繁體中文版，是華語圈第一本字型 Mook，通過實際努力對台灣設計界生態起到了重要改善作用。

| DATA |
📍 台北市中山區龍江路 37 巷 9 號 1F 🕐 不向公眾開放，需預約 | https://www.facebook.com/ovalgraphic

03 大稻埕

大稻埕是台北市漢人早期聚居地之一，興起於 1854
年，因為清朝對外條約的關係成為貿易港口，從日
治時期到 90 年代以前，都是台灣國際貿易最為興盛
的地區。同時，大稻埕也是台灣近代化建設、引入
國際思潮的起源地，在 90 年代末至 21 世紀初期開
始出現歷史街區保存的概念，至今大稻埕有大量政
府登記在案的文化資產，而老街老店的匾額、政府
規畫的招牌格式、創意小店的新式店面、傳統廟宇
內的各式文字，都從方方面面面折射出台灣的文字應
用設計。

| DATA |

🏠 台北大同區西南方，捷運大橋頭站

台北，香港，成都，東京，めじろ，ドスデディ

04 justfont

justfont 和字戀小聚

justfont 是世界最先進的中文雲端字型應用，也是
華文第一個推出「中文雲端字型 (web font) 服務」
的公司。團隊以改善台灣的中文字型產業為願景，
致力於推廣台灣的字體排印學，深耕和推廣字體排
印學各種知識，並匯整相關材料、師資。「字戀小
聚」是 justfont 每月固定舉辦的活動，廣邀相關專
業人士、字體愛好者參與每次不同主題的字體相關
議題討論、講座或工作坊。

| DATA |

🏠 台北市信義區基隆路一段 180 號 7 樓　　🕐 參與字戀小聚需預約 ｜ https://justfont.com

05 行人文化實驗室

行人出版社由陳傳興先生於1998年創立,後更名為行人文化實驗室,包含出版、影像及文創等部門。除了既有的經典著作翻譯品,也陸續拓展新書系,關注時下議題、前衛論點、趨勢前端等,出版品屢屢獲獎,近年來則開始發展完全由編輯們策畫製作的書目,提供更廣闊的閱讀視野。此外,行人也協助成立了廣州和成都的「方所」書店。

📍 出版社不向公眾開放 ǀ http://flaneur.tw

06 柏祥號刻字鋪

柏祥號刻字鋪從日治時代開業至今已經是第三代。鐵皮刻字就是在鐵皮上用鑿子將鐵皮依照設計的字型挖空,再以噴漆將鑿出的字型顯現在物體上。早期貿易繁忙的年代,這項技術曾經被廣泛用來噴塗茶行貨箱的信息。在大稻埕早期凡是有貨物要出口,這些公司行號就會向柏祥號刻字鋪下單。隨著時代與環境的變化,噴字需求大幅下降,柏祥號成為大稻埕目前僅存的刻字鋪,在民樂街巷弄中默默守護逐漸失傳的工藝。

📍 台北市大同區民樂街 173 號

台北,香港,マカオ,東京,のタイポトリップ、

HONGKONG

香港・香港

01 李炎記花店

「花牌」是一種香港本土的傳統工藝,是慶祝商鋪開業、傳統節慶、搭棚開戲等喜慶場合的必需品。全盛時期,花牌店遍布港島、九龍與新界。李炎是花牌店的創始人,50年代從內地帶領家人逃難來港,1954年開設店鋪,自此一代傳一代,成為家族生意。1993年父親去世後,李志南、李翠蘭兄妹一直守著這家花牌店。如今都年過六十,一做便跨越了半個世紀。

| DATA |
🏠 新界元朗舊墟南門口29號 | https://www.facebook.com/traditianalcrafts

02 西營盤:北魏楷書招牌

香港自二戰後至70、80年代,招牌流行採用北魏風格的楷書,其追求的是共通性而非書法家本人的自我個性。在光學或電腦放大設備仍未普及的年代,用於招牌上的書法字體大多直接用極粗毛筆書寫原大小的字,再勾畫外框然後立體切割出來。北魏楷書廣為不同行業所採用,酒家茶樓、五金行、肉食公司、藥行、同鄉會、醫務所,以至大廈的命名,都會見到它的蹤跡,是香港本土自成一派的人文景觀。

| DATA |
🏠 香港西營盤

⁰³ 華戈書法工作室

馮兆華，人稱華戈，從80年代中期開始就是很多電影片商御用的片名書寫者，在當今電腦造字風行的時代，他別樹一格的手寫字體仍是港產片的寵兒。一代代香港導演的電影都有他書寫的片頭：徐克、王晶、王家衛、杜琪峰、麥浚龍、周星馳、葉偉信、彭浩翔、黃進⋯⋯。除此之外，華戈還做商業題字、開辦書法班，他的書法藝術已經深深滲入香港人的生活，是香港流行文化和集體回憶重要的成分。

| DATA |

🏠 九龍彌敦道552號龍馬大廈12字樓後座 ｜ https://www.wahgor.hk

⁰⁴ 香港地鐵導視系統

港鐵的中英雙語導視文字設計，自1979年港鐵通車起便世界知名。其中選用宋體而非黑體作為導視文字，可謂特立獨行於其他漢字使用國家。在不同的年代，曾有不同版本的「港鐵宋」出現，從站牌、通道貼紙，到月台金屬字、路線指示，配合近年統一出現的月台書法字體，形成了香港文化中一道特別的風景線，會是地鐵迷不可錯過的尋覓之旅。

台北，香港，マカオ，東京，ベルリン，ドレスデン，

台北，香港，マカオ，東京，ベルリン，ドレスデ

05 巧佳小巴用品店

巧佳小巴用品店店主麥錦生，昔日為香港小巴 (紅
Van) 製作紅藍文字膠牌，膠牌上大多標示著小巴車站
的站名，也有商鋪常用的「冷氣開放」等提示，如今
開發成紀念品，又增加了許多民間俗語。在店內還開
設手寫小巴字體工作坊，可自行用顏料漆在塑料牌上
創作美術字，回味手書的集體記憶。

| DATA |

📍 香港油麻地砲台街39號 | https://www.facebook.com/HAWKLTD

MACAO

澳門・澳門

台北，香港，マカオ，東京，ベルリン，ロンドン

01 白鴿地基督教墳場

舊基督教墳場中，安葬有近代中文金屬活字的先驅羅伯特・馬禮遜 (Robert Morrison) 等人。澳門因其獨特地理位置，成為早期傳教士建立印刷所、將西方金屬活字技術中國化的重要試驗場。墳場內還設有一羅馬風格小教堂，二戰後墳場轉交聖公會管理，教堂以馬禮遜命名，為「澳門歷史城區」的一部分。

| DATA |
址 澳門聖安多尼堂區白鴿巢前地

02 天眞印務館

「天真印務館」經營了半個世紀，仍保留著鉛活字字房和正常運作的活版印刷機。活版印刷業曾經的興旺和對社會商業的推動影響，能從鏡框中老品牌玲琅滿目的商標中略窺一二。

| DATA |
址 澳門爐石塘吉慶里

03 字裡城間放映交流會

在2014至2015期間，設計師陳子揚與幾位澳門同僚穿梭街頭，從舊招牌、老師父的手製美術字、80年代後的書法茶譜等各種材料中收集「被遺忘的字體」。他們訪問青年設計者和書法家，記錄城市的書法文字，以及年輕一輩對手寫字體的看法。一部關於字體的記錄片——《字裡城間》便應運而生，旨在向大眾重現被忽略的美學，敘述澳門本地的故事，與觀者共同展開一場字體探索之旅。

| DATA |

地 https://movie.douban.com/subject/26937454

04 博彩業字體集錦

即使不親身參與，也絕對要去澳門賭場感受一下氣氛。不僅是去觀察形形色色的賭客，還可以觀察賭場如何通過設計來影響人們的心理，賭桌上、老虎機上、海報上、通道標牌上的字體如何設計與選擇。

05 騎樓街區招牌字體

在澳門的騎樓保護街區能夠看到中西混雜的建築風格和文字設計，集中於此的商鋪充分利用了騎樓的結構，在左右廊柱、門楣上安裝和黏貼字形醒目的招牌。招牌上的漢字往往採用筆畫厚重有力的楷書，其中部分還是區建公書寫的北魏楷書，歐文部分大多用葡萄牙文表示，匹配的字體也常有樸拙之感。

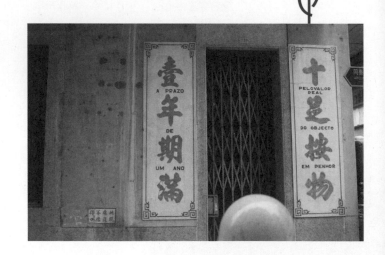

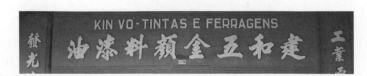

TOKYO

東京・東京

01 Typography 雜誌社

Typography 雜誌是介紹全球字體設計、文字排印的半年刊日文雜誌，2012 年首發，是亞洲乃至全球最全面介紹字體排印的刊物。主編宮後優子以極精簡的團隊和廣泛的專業字體設計師網絡，從不同主題方面深入挖掘字體的相關知識和新聞。除了刊物，編輯部還舉行 TypeTalks 系列線下活動，成為設計師交流字體設計的平台。

| DATA |
🌐 http://typography-mag.jp

02 朗文堂

朗文堂社長片鹽二郎是活字、印刷史研究者。公司主要開發印刷機械、出版活字相關書籍、並組織排版印刷相關的培訓，還代理電腦字體產品。我們參觀了他們的活版印刷研修教室。

| DATA |
🏠 東京都新宿區新宿 2-4-9 中江ビル 4F
http://www.ops.dti.ne.jp/~robundo

03 堪亭流、寄席文字書法課程

在江戶時代使用的各類廣告書體，今日仍是日本極具特色的景觀。在演藝廳的海報、相撲館的節目單，歌舞伎座的招牌、餐廳的提燈上，不同風格的江戶文字俯拾皆是。我們在寄席文字傳人橘右龍先生和勘亭流中傳川田真壽女士的指導下，學習了寄席文字和勘亭流兩種書體的不同的筆法與技巧。(該活動是為 TypeTour 活動所企畫的特別課程，非一般常設課程。)

台北，香港，マカオ，東京，ベルリン，ドレスデン，

04 印刷博物館 & 高岡昌生工作坊

由日本凸版印刷株式會社於2000年設立的印刷博物館，除了展示各個技術時期的印刷設備之外，還設有可親自動手體驗的「印刷之家」。其中備有金屬活字、木活字、日文字體設計原稿等，以及各種凸版活字的印刷設備。我們特別邀請到有「日本歐文排版第一人」之稱的嘉瑞工房主理人高岡昌生老師，為我們講解歐文金屬活字排印的操作流程，學習徒手調整鉛字排版的空距，並在圓盤機上印刷。（該活動是為 TypeTour 活動所企畫的特別工作坊，非一般常設工作坊。）

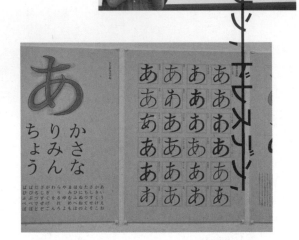

| DATA |
址 東京都文京區水道1丁目3番3號 トッパン小石川ビル | http://www.printing-museum.org

05 多摩美術大學

創建於1935年的多摩美術大學，至今已有70多年歷史，是日本著名的私立美術大學，培養了五十嵐威暢、佐藤可士和、深澤直人、佐野研二郎、永井一史、三宅一生等知名設計師。現為日本規模最大的美術大學。其圖書館為建築師伊東豐雄設計，整體建築全部採用厚度200mm 的拱跨交叉而成，為建築設計師及愛好者必去景點。

| DATA |
址 東京都八王子市鑓水2-1723 | http://www.tamabi.ac.jp/index_j.htm

BERLIN

德國·柏林

<u>01</u> LucasFonts

由著名的荷蘭設計師 Luc(as) de Groot 在柏林建立的字體工作室，他最有名的代表作是擁有龐大家族的 TheSans、TheSerif 等字體，也是一位插畫家、字體技術研究者，他研究的字體差值變換的計算理論帶給了全球字體設計師很大的影響。在工作室中，他向我們展示了豐富的設計資料、書寫工具、作品樣稿，還有他多年以來積累的手繪速寫本。

| DATA |
址 https://www.lucasfonts.com
工作室不向公眾開放

<u>02</u> MetaDesign

歐洲最大的品牌設計公司之一，由德國字體設計巨匠 Erik Spiekermann 於 1979 年創立，他最具影響力的 FF Meta 字體也一度是公司的企業字體。經過多年發展，MetaDesign 已經成為了一家全球化的品牌設計公司，以品牌設計與定製化字體著稱，在北京、柏林、杜塞道夫、日內瓦、舊金山和蘇黎世均設有辦公室，為大眾汽車、博世、DHL、德國聯邦政府，西門子等眾多大公司與政府機構提供專業服務。

| DATA |
址 Eisenacher Straße 56, 10823 Berlin
https://en.metadesign.com

<u>03</u> p98a

由 Erik Spiekerman 和多位德國、英國、法國、盧森堡的多領域設計師共同運營的實驗型活字排版工作坊，通過設計、印刷、研究、收藏、出版和創作探索21世紀凸版印刷的全新可能。工作坊中有傳統的滾筒印刷機、鉛字印刷機和 Spiekermann 收藏的大量活字，也能直接通過數位文件生成印板直接上機印刷。由 p98a 出品的大型木活字海報和用 risograph 印刷的刊物 Paper 也十分值得收藏。

| DATA |
址 Galerie P98A, Potsdamer Straße 98a, 10785 Berlin
https://www.p98a.com （工作坊需付費預約）

04 Studio Wu

吳褘萌出生在上海，從小跟隨家人移民德國，現居柏林，經營自己的設計工作室。在中西文化的雙重影響下，她的設計獨樹一幟，尤其在書籍設計與插畫上，得過多項歐洲設計獎。此外，她與漢儀合作的「柏京體」也給中文字體市場帶來了新鮮的風格。我們拜訪了她的工作室，了解了許多她正在進行的與跨文化話題相關的創作，以及其他有趣的設計項目。

| DATA |
址 R11 Rudolfstr. 11, 10245 Berlin-Friedrichshain
http://studiowudesign.com

05 Berliner U-Bahn

柏林地鐵 (Berlin U-Bahn) 於1902年開始運行，與柏林 S-Bahn (輕軌) 同為柏林公共運輸系統骨幹，加上有軌電車、公車等，組成了世界最複雜的交通網絡之一。乘坐柏林地鐵穿梭於城市，除了可以看到經由 MetaDesign 設計的地鐵整體視覺系統、Spiekermann 設計的德鐵字體 Deutsche Bahn，每個站點月台都還保留著早期的瓷磚貼面字母組成的站名，風格各異，東西柏林的字形也迥然不同，值得逐一觀察。

DRESDEN

德國・德勒斯登

01 Offizin Haag-Drugulin

位於德勒斯登的這家活字工作坊擁有 180 年的歷史，在巨大的廠房倉庫裡有著德國最完整、種類最豐富的鉛字收藏，工坊中還有 Monotype 排鑄機、原版字模，冒著熱氣的古董機器上依然還在生產著鉛字。活字工作室配有專業指導人員，可以在這裡體驗動手排版與印刷的完整過程。除了接受印刷委託，他們也有自己的出版工作室。

| DATA |
址 Großenhainer Str. 11a, 01097 Dresden | http://www.offizin-haag-drugulin.de | 工作坊和鉛字訂製需預約

C

Columns

專欄連載

文 / 小林章　Text by Akira Kobayashi　　翻譯 / 高錡樺 Translated by Kika Kao

歐文字體製作方法 Vol. 05

FF Clifford 和 Next/nova/Neue 系列徹底解剖
FF Clifford と Next/nova/Neue シリーズ徹底解剖

FF Clifford 徹底解剖

當字型設計師著手進行一款新字型時，都在思考什麼樣的問題呢？本專欄由 Monotype 字型設計總監小林章親自解說製作過的字型，這一次要談到的是襯線體 FF Clifford。

　　於1999年發行的 FF Clifford 這款字型，在決定文字形狀時，特別針對要如何舒適地整理留白部分，包括從文字內側的形狀到文字與文字之間下了許多工夫。這款字型的製作動機來自於一本18世紀以金屬活字印製的書籍（右下照片），當時我一邊閱讀，一邊不斷想著「好想擁有這樣的數位字型啊！」。後來我以蘇格蘭的 Wilson 鑄造所製作的 Long Primer Roma 為參考範本，但並不是單純仿效或復刻這套金屬活字。

　　上一篇以「節奏感」為中心，經由範例分析帶大家了解了無襯線體。這一篇則將討論襯線體（羅馬體）的字形細部及閱讀舒適度。襯線體通常是以用於長文、內文為前提開發製作。因此，除了節奏感，接著該考量的是如何讓字看起來是舒服的，我認為這應該和某種面向上的易讀性有關。而所謂的「閱讀舒適度」和「判別性」是不同的，這裡所討論的「閱讀舒適度」，是指字型在讀者翻開書籍閱讀的瞬間，是否給人想讀的慾望，以及讀者開始閱讀後，能讓他的集中力保持不間斷，這與在評估道路指標時測量幾秒內駕駛能清楚辨識的「判別性」是不同的。雖然如果說這很憑「感覺」，應該聽起來很不可靠，但在設計內文用字型時，這種需要靠感覺、經驗才能判斷拿捏的狀況意外地多。

　　開始製作這個字型數年前，我曾在倫敦待了一段時間。當時閱讀的一些英文書籍，有些書的排版總會讓我由衷感到驚嘆「好美」、「令人安心」，和其他書相比更令人產生想讀的慾望。仔細端倪這些書的文字造形後，發現大部分的字型（幾乎都是金屬活字）都有些微傾斜或不那麼整齊統一，和那些單純只是將文字整理對齊的排版，感覺上就是多了一點「什麼」。

　　那種字型到底有什麼特殊之處？數位字型是否能接近這樣的效果？因此我興起了創作自己也會想要讀的字型的念頭，這就是我著手製作 FF Clifford 的開端。

設計「舒服的氛圍」

當我們閱讀文章時，雖然不會逐字端倪每個文字的細節，但許多的小細節累積下來會間接影響文章的整體呈現，而營造出不同的氛圍。讓我們再次複習過去經常提到的「當圓弧線與直線相接會產生不圓滑」的現象。

（圖1）左圖為正圓，中央則是在將正圓一分為二的半圓之間放入兩條直線，而右側為將兩者相接之後的結果。相接的地方看起來有隱約突出的角，而應該是直線的部分看起來卻有些向內凹陷，圓弧線也不是那麼的圓滑。

大家可能會認為「圖歸圖，文字歸文字」，兩者分開來看比較合理，或覺得襯線體的字形那麼複雜，上面這個現象應該不能完全套用。事實上，這個現象在文字上意外地經常發生。我們將同樣也是襯線體、適用於長篇文章的 Times Roman（圖2）和 Clifford 比較來看，差異就會更明顯。

不過，這絕不是對錯或是好壞的問題，而是在於用途不同的關係。Times Roman一開始是為了新聞等報章雜誌所開發的活字，適合中立而沒有多餘情感的文章；而 Clifford 則是適合像小說或歷史相關等需要長時間閱讀的文章，讓讀者能夠平靜閱讀，因此 Clifford 當然不能取代 Times Roman。即使如此，在歐洲好像經常看到 Times Roman 被 Clifford 替代的例子。

圓弧線與直線相接的不自然線段，總有些令我在意。如同範例中 Times Roman 的字母n、e，簡化後輪廓看起來就像藍色線條的形狀。而 Clifford 特別減少了這些不圓滑的現象，讓一個個字母看起來較圓滑順暢。

讓我們再仔細看看n的下半部。襯線的部分，我採用了更安定厚重的形狀。多數研究發現，人們在閱讀拉丁字母文章時，視線的移動不只是由左至右單一方向，有時會逆向返回看。而考慮到視線往返來回時，有較厚重的襯線做為引導的話，能夠減少上下看錯行的機率。一部分襯線也做了「導角」的修飾處理，盡量減少銳角出現，不過並非將所有輪廓統一圓滑化，在必要部分仍保留適當的堅挺感。

圖1

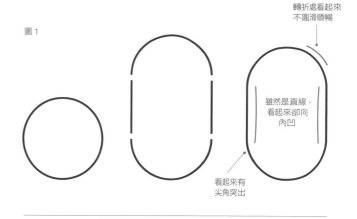

轉折處看起來不圓滑順暢

雖然是直線，看起來卻向內凹

看起來有尖角突出

圖2

Times Roman
ꜰꜰ Clifford

圖3

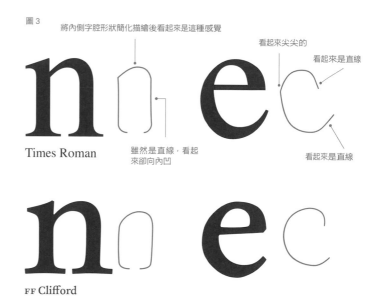

將內側字腔形狀簡化描繪後看起來是這種感覺

看起來尖尖的

看起來是直線

Times Roman

雖然是直線，看起來卻向內凹

看起來是直線

ꜰꜰ Clifford

「動線」的設計

處理完垂直方向的安定感後，只要輕微讓小寫字母的垂直線（重心）自然地向右傾斜，就能夠引導出往右閱讀的視覺動線。這邊說的並不是單純讓整個字母傾斜，而是讓字母「整體看起來」有傾斜的感覺，傾斜角度沒有一定，不同字母需要傾斜的程度也不一樣。

以 Times Roman 為例，發現一部分字母看起來是稍微向左傾斜的，令人在意：比起向左傾，向右傾看起來會較自然。這要回溯到碑文時代，原本以雕刻精雕細琢而成的大寫字母，進入筆具時代後開始被書寫在沙草紙或羊皮紙上，經過幾百年的演化筆跡漸漸變圓，成為了現在的小寫字母。而一般來說右手執筆書寫的人較多，因此書寫直線筆畫時，實際上都會感覺微微向右傾斜，看起來比較自然。如果試著像平常在文具店試寫一樣，連寫約一個單字長度的直線筆畫，大多都會像這樣（右下照片）。要寫很筆直的直線或是向左傾斜的連續直線，會需要特別專注控制手部，是無法快速書寫的。

在評斷拉丁字母的設計時，我們通常會將向左傾的稱作「向後倒」，而向右傾的稱作「向前倒」，這是因為眼睛閱讀動線是向右的，因此右是「前方」，設計上即會花工夫讓字母看起來自然地向前微傾。雖然單看 s 或 t 等字母時或許會有快向右倒的感覺，不過針對內文使用所設計的字型，應該以字母組成單字時的感覺為準，而非單看一個字母。

具有安定感　　視覺上向左傾斜

nes

excellence in typography is the result of
nothing more than an attitude.

Times Roman

向前微傾

nes

excellence in typography is the result of
nothing more than an attitude.

FF Clifford

大寫字母、小寫字母及數字的細部解析

● 大寫字母

襯線也向外側延伸是英國及蘇格蘭的活字特徵

與 Stemple Garamond 這個以法國活字為範本的字型相比可以看出差異

ABCDEFGHIJK

黑度明顯的襯線

凹型的襯線左右未對稱

M 稍微「八」字形向外擴張是舊式羅馬體的特徵

LMNOPQRSTU

微 S 形的微妙曲線

和 C 一樣有著英國及蘇格蘭的活字特徵

承襲 18 世紀活字範本裡字母 Q 的特別字形

S Stempel Garamond

VWXYZ

些微向外膨脹，XY 也做了相同調整，幾乎沒有直線。

● 小寫字母

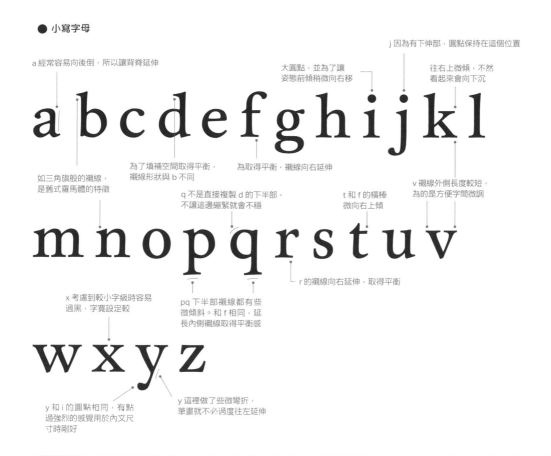

a 經常容易向後倒，所以讓背脊延伸

大圓點，並為了讓姿態前傾稍微向右移

j 因為有下伸部，圓點保持在這個位置

往右上微傾，不然看起來會向下沉

如三角旗般的襯線，是舊式羅馬體的特徵

為了填補空間取得平衡，襯線形狀與 b 不同

為取得平衡，襯線向右延伸

v 襯線外側長度較短，為的是方便字間微調

q 不是直接複製 d 的下半部，不讓這邊繃緊就會不穩

t 和 f 的橫棒微向右上傾

x 考慮到較小字級時容易過黑，字寬設定較

pq 下半部襯線都有些微傾斜。和 f 相同，延長內側襯線取得平衡感

r 的襯線向右延伸，取得平衡

y 和 i 的圓點相同，有點過強烈的感覺用於內文尺寸時剛好

y 這裡做了些微彎折，筆畫就不必過度往左延伸

● **數字**　數字的種類相當多，這裡介紹其中 2 種。

舊體數字
Old Style Propotional Figures

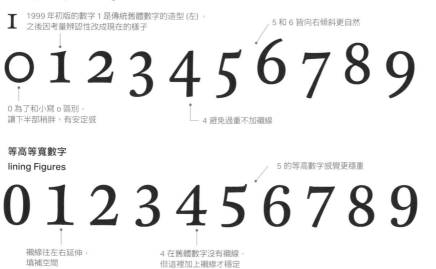

1999 年初版的數字 1 是傳統舊體數字的造型 (左)，之後因考量辨認性改成現在的樣子

5 和 6 皆向右傾斜更自然

0 為了和小寫 o 區別，讓下半部稍胖、有安定感

4 避免過重不加襯線

等高等寬數字
lining Figures

5 的等高數字感覺更穩重

襯線往左右延伸，填補空間

4 在舊體數字沒有襯線，但這裡加上襯線才穩定

將從過去學到的事物活用於設計上

在讀到這本 18 世紀的書籍時，我感覺其中有也能運用於現代數位字型的元素，而著手創作了這款字型，但我並不是完全照著範本將字形復刻，而是看著實際大小的文字，將獲得的感覺繪製成草圖。在這裡，我試著比較了一下這樣製作出來的 Clifford 和當初的範本有多相似。雖然讀者可能會覺得「現在才比？」，但在製作時我並沒有來回對照查看，因為我的目的並不是製作出與範本活字相同的字型。一比較，Clifford 確實和參考範本的活字不大相同，但我從範本中感受到的氛圍確實融進了這款數位字型中，成為了一款適合內文排版的字型，這才是最重要的。

De Callidromo Laberii Maximi fugitivo.

做為範本的 18 世紀書籍

De Callidromo Laberii Maximi fugitivo.

FF Clifford

我從過去的活字裡所學到的東西還有一個。在金屬活字時代，如果要用於標題，就會依照所需的標題字大小去製作進而印刷，內文亦然，會另外製作內文大小的活字，並不是將同一個設計直接放大縮小。將標題用和內文用的活字放在一起比較看看，會有驚人的差異。

雖然到了數位字型時代或是先前的照相排版時代，將相同的字形直接放大縮小使用是很正常的，但看到在金屬活字時期深受好評的字型被數位化後反而變得不易閱讀，我不禁懷念起金屬活字的時代。這也是讓我興起製作 Clifford 念頭的原因之一。

abutere Catilina,

標題用 Two Lines Great Primer（36point）活字＊。接近原尺寸。

abutêre, Catilina,

接近原尺寸。內文用的 Pica（12point）活字。

abutêre, Catilina,

將內文用的 Pica 活字放大到標題字大小。

嘗試將 Pica 活字放大成小寫字母和 Two Lines Great Primer 同高。比較粗細後發現內文用字型的粗細差異較小，字間和標題用字型相比也留有較多空間。C 的下半部有時有襯線，有時沒有，在各個字形細節上並沒有統一。

＊註：來自 18 世紀 William Caslon 的活字範本。

因此，我在製作時如金屬活字時期一樣，根據不同字級大小去思考適合的設計，做了以下的區分。也因此，我並沒有製作 bold 等不同字重，而是改以使用大小區別來製作出整個字型家族。字型名稱也以建議使用的字級大小命名。以使用大小來看，Eighteen 建議大約用於 18 point 上下，Nine 是 9 point，Six 則是 6 point。

Clifford
Eighteen

Eag Qwy

Clifford
Nine

Eag Qwy

Clifford
Six

Eag Qwy

Clifford
Eighteen
18pt

Excellence in typography
Excellence in typography

Clifford
Nine
9pt

Excellence in typography is the result of nothing more than an attitude. Its appeal comes from the understanding used in its planning; the designer

Excellence in typography is the result of nothing more than an attitude. Its appeal comes from the understanding used in its planning; the designer

Clifford
Six
6pt

Excellence in typography is the result of nothing more than an attitude. Its appeal comes from the understanding used in its planning; the designer must care.

Excellence in typography is the result of nothing more than an attitude. Its appeal comes from the understanding used in its planning; the designer must care.

我曾經收到同時也是平面設計師的美國活字排版職人來信說：「我找了容易閱讀的數位字型好久了，謝謝你製作了這樣好用的字型。」我幾乎沒收過這樣的來信，對於製作者來說，能夠讓使用者開心真的是很大的鼓勵。因為這讓我了解到，我在各個細節用心製作的這款字型，並不是只營造了「氛圍」，而是確實適用於長文編排上的。

註：Clifford 是 FontShop International GmbH 的註冊商標。Times 是 Monotype 的註冊商標。

Next/nova/Neue 系列徹底解剖

Monotype 公司一直致力於修正及優化過去頗具人氣的數位字型。本篇將我曾經手過的系列做為範例，跟大家說明分析改良前後的差異，也可以比較出字型品質的優缺如何判斷。

過去曾販售過的字型為什麼需要改良呢？這是因為在約1980年前後的數位化時代，有一波將從金屬活字時代就頗具人氣的字型數位化的風潮，而現在回頭檢視這些字型，總會發現許多令人感到困惑的部分，大多是因為受限於早期技術不佳，以及檔案大小有所限制等。而 Next / nova / Neue 系列，就是在2000年代為了提供專業使用者使用而推出的。

2001年春天，我剛進入當時的 Linotype 公司，第一件工作就是改良 Hermann Zapf 所設計的 Optima。當時我整理出了三個改良原則，這也是我後來持續進行其他字型改良時的目標。

1. 實現早期技術無法執行的部分
2. 擴充字型家族以符合現代需求
3. 重新評價原版設計的優點

接下來讓我們透過以下範例，比較分析字型改良前後的差異，到底修正了哪部分的設計，以及做了什麼樣的調整吧！

1 ——— 實現早期技術無法執行的部分

即使是金屬活字時代的有名字體，也不代表是最佳的設計參考範本，這是因為字體原設計師會因當時技術上的種種限制，不得不將文字形狀做調整，導致成品其實並不是他們的原始設計。因此我們在製作改良版時，會盡可能還原設計師原先設計。而改良版的特徵中，大致上有以下三個。

解放限制1　根據不同文字去設定合適的字寬

將當時金屬活字技術上的限制未經修正而沿用至數位時代的例子不少，這裡大略說明所受的限制和原因來自何處。19世紀末問世的 Linotype 自動鑄造植字機（右圖1），符合新聞、雜誌等需快速排版及大量發行的需求，到20世紀後半都相當活躍。這款自動鑄造植字機會根據鍵盤所輸入的文章內容排列黃銅製活字母型（右圖2），排完一行後即會注入融化的活字合金，鑄造出一整行完整的文字塊。當我們放大母型來看（右圖3），會發現 Regular（一般）和 Bold（粗體）其實是在同一個活字母型上的上下層，因此這個黃銅母型的厚度就是字寬。雖然這讓文章中需要更換成 Bold 時，上下滑動母型就能切換，相當便利，兩者的字寬卻因此被迫相同，使 Bold 粗體在視覺上過於窄仄。當時字寬有所限制的原因，簡而言之就是如此。

© Monotype photo archives

© Monotype photo archives

數位版的 Optima Bold 就是未經修正而沿用至數位時代的一例，受到 Linotype 自動鑄造植字機的機構限制的設計未經修正，於1980年代迅速被製作成數位字型。雖然後來中間似乎有改過版，使 Optima Regular 和 Bold 的字寬不完全相同，但使用 Optima Bold 時仍會感覺過於窄長，視覺上安定感也不足，這些現象可能是受到下面範例中舉出的幾個字母影響。

Frutiger 65 Bold 也有字幅和55 Roman 相同、感覺被擠壓的文字，改良後的 Neue Frutiger 使其線條上更為流暢自然。（圖1）

圖 1

Optima Regular / Bold

nmgbpd
nmgbpd

Optima家族的Bold的很多字母，都為了和Regular的字母保持相同字寬，在加粗線條時犧牲了很多文字內側空間。這樣左右向內擠壓，會讓黑度變得很高，字體也無法優美地呈現。

Optima nova Regular / Bold

nmgbpd
nmgbpd

Optima nova則從這樣的字寬限制中解放，線條較自然流暢，也有充分的字腔（文字內側空間）。這樣的做法分散了過度集中的黑度，使節奏感和諧。

Frutiger 55 Roman / 65 Bold

nmcbpd
nmcbpd

Frutiger家族中Bold的小寫字母c，乍看可能不容易察覺，但在知道早期存在字寬限制問題後再看，就會感受到被擠壓的拘束感。相同字寬裡擠了三條直線的m也顯得有點過黑了。

Neue Frutiger Regular / Bold

nmcbpd
nmcbpd

Neue Frutiger 將「自然的線條」這個基本構成要素做為核心，重新檢視修正了設計。大寫文字、小寫文字、數字等主要文字是和原設計師Adrian Frutiger共同確認。

圖 2

Picasso's *Guernica*

圖 3

Avenir Medium / Medium Oblique

Strokes
Strokes

Avenir家族中的斜體Oblique，是把一般體
直接向右傾斜做成的。以較多曲線構成的文
字，因而右上和左下變得較粗，而左上和右
下則變得纖細。k的第二筆畫看起來較細，
第三畫則較粗。Sot的傾斜度也不統一。

Avenir Next Medium / Medium Italic

Strokes
Strokes

Avenir Next的義大利體是特別另外進行
設計改良的，因此在傾斜文字後更進行
了視覺的補正調整。此外，這個義大利
體會比羅馬體稍微纖細一點。

圖 4

Optima Regular

FLOURISH
Tschechien
Yves & Eve

範例是以舊版Optima Regular所排，字間設定為「公制」
（metrics kerning）。L-O、T-s、Y-v、E-v這幾組並沒有進行
特別的字間微調，因此看起來文字間空隙較大。第二行雖然
是德語，但日本語「ツ」的羅馬拼音為「tsu」，因此使用到這
對組合的頻率也相當高。

Optima nova Regular

FLOURISH
Tschechien
Yves & Eve

相同的單字以Optima nova Regular排版的結果。L-O之間以
及E-v之間有著細微調整，稍微拉近距離，讓空間感和節奏
感更加均衡。細看大寫字母R會覺得稍微較瘦長，這是因為
金屬活字的Optima的R也是這樣瘦長，是保留了原本活字的
樣貌。

解放限制2　正確的義大利體

　　義大利體是歐文排版裡不可或缺的，當文章中出現
外來語、書籍、藝術作品名或是想特別強調的詞語等
都必須使用（圖2）。在字體剛數位化的25年前，硬
體設備的容量很小，因此 PostScript / TureType 形
式的字型需要刻意壓縮檔案大小。

　　像圖2使用的 Times Roman 等襯線體，同樣的小
寫字母 a，因為羅馬體和義大利體在字形上有完全不
一樣的設計，所以一開始義大利體就是當作另一個
字體來製作。反觀無襯線體中，大多數兩者的字形
都很相像，因此在 Avenir 字型家族裡就直接以斜體
（Oblique：直接將羅馬體的檔案向右傾斜的版本）
取代義大利體，但直接向右傾斜會讓曲線歪斜。後
來到了2000年代左右容量大小已不是問題，我們在

Avenir Next 家族中增加了正確的義大利體。曲線的
差異可以參考圖3。

解放限制3　字間設定資料庫的完整度

　　早期因為容量大小限制的關係，儲存字間微調設
定（Kerning：特定字母組合的間距設定）資料庫的
檔案大小也有限。雖然後來為因應 DTP 排版環境有
經過小改版，但範例中可以看到 Optima 即使有187
組特定的字間設定，資料庫仍不是很足夠。當然字間
微調的設定並不是越多組合越好，只是使用字間微
調設定過少的字型，在組成單字時光是調整字間就
會相當辛苦耗時。改良後的 Optima nova，由於每一
個字型都包含小寫大寫字母（Small Cap）和附有重音
（Accent）符號等的文字，無法一一計算，但特定的
字間設定擴充至約9000組。（圖4）

2 ——— 擴充字型家族以符合現代需求

這指的是重新審視字型家族的組成，加入金屬活字時期與照相排版時期無法實現的極細字重，或是原設計所沒有的字重，以增加可應用的用途。追加更多連字及特殊記號等也算在此類調整。

擴充程度極大的，應該是從 Linotype 時代開始穩定銷售的 DIN 了。原本只以基本款 Mittelschrift 及窄體 Engschrift 兩種字重組成了一個迷你的字型家族。後來隨著 DIN 的人氣增長及各種字重的需求產生，從原本的設計再延伸出新的字重，最後完成了 DIN Next 系列，共有 7 種字重。(圖 5)

而 Avenir Next 則與 DIN Next 不同，不是擴充字型家族，而是調整了內容。原本的 Avenir 家族雖然有 5 種字重，但線條的粗細差異幅度太小，大部分的人反應即使有 5 字重，使用起來效果也不明顯。改

良版的 Avenir Next 即修正了這個問題，提高各個字重的粗細對比度。(圖 6)

Frutiger 一開始是以用於機場的指標設計所開發，是一款可讀性高的字體，以 55 Roman 和 65 Bold 為中心，被世界各地所採用。後來原設計師 Adrian Frutiger 提到：「55 Roman 原本是為了指標設計所製作的，如果用在內文大小印製，黑度會有點太黑。」加上因緣際會，看到公司業務部門所蒐集的歐洲企業或團體的廣告文宣裡，有不少使用 45 Light 排內文的範例，太細而不容易閱讀，綜合以上種種因素而決定改良。除此之外各字母上的細節與設計也有些需要調整，因此與 Adrian Frutiger 共同校正後改良推出的即是 Neue Frutiger。(圖 7)

圖 5

DIN 1451	DIN Next		
DIN 1451 Mittelschrift	DIN Next	*DIN Next*	DIN Next
	DIN Next	*DIN Next*	DIN Next
DIN 1451 Engschrift	DIN Next	*DIN Next*	DIN Next
	DIN Next	***DIN Next***	DIN Next
	DIN Next	***DIN Next***	DIN Next
	DIN Next	***DIN Next***	DIN Next
	DIN Next	***DIN Next***	DIN Next

DIN 1451 家族只有 2 種字重，而 DIN Next 家族加上窄體共有 21 種字重，各字重也補足了 DIN 1451 沒有的義大利體版本。

圖 6

Avenir	Avenir Next
Avenir Light	Avenir Next Ultra Light
Avenir Book	Avenir Next Roman
Avenir Roman	Avenir Next Medium
Avenir Medium	**Avenir Next Demi Bold**
Avenir Heavy	**Avenir Next Bold**
Avenir Black	**Avenir Next Heavy**

舊版的 Avenir Heavy 雖然稱作「Heavy」，但卻不夠粗，理論上這款字型的設計應該有通用於各種用途的潛力，使用時卻因粗細對比不明顯而不易使用，因而透過改版重新修正。此外也新增了上圖中因篇幅省略的窄體。

圖 7

Frutiger	Neue Frutiger
—	Neue Frutiger Ultra Light
—	Neue Frutiger Thin
Frutiger 45 Light	Neue Frutiger Light
—	Neue Frutiger Book
Frutiger 55 Roman	Neue Frutiger Regular
—	**Neue Frutiger Medium**
Frutiger 65 Bold	**Neue Frutiger Bold**
—	**Neue Frutiger Heavy**
Frutiger 75 Black	**Neue Frutiger Black**
—	**Neue Frutiger Extra Black**
Frutiger 95 Ultra Black	

我們想，如果在 Frutiger 家族中 45 Light 和 55 Roman 之間增加一個字重，應該會更適用於內文且易於閱讀，因此增加了新的字重「Book」，以及兩種原版沒有的細字重。各文字的字形細節也做了設計上的微調，是全面性的改良。

此外，有些字型會針對比較高級的排版而附加小寫大寫字母 (Small Cap) 或舊式羅馬數字 (Old Style Roma Figure) 等其他符號 (圖8)。而在2000年代字型以 Opentype 格式標準化以前，一個字型檔大概只能存入250個文字左右，因此小寫大寫字母和舊式羅馬數字會獨立成另一個字型。比如說1999年

推出的 Clifford (詳細分析可以參考前面的解說)。PostScript 版的字型手冊或是磁碟片上 (右下照片) 可看到，即使只是一個 Clifford 字型，如果想用小寫大寫字母和舊式羅馬數字等檔案，竟需要三個字型份量的檔案。這並不是刻意牟利，而是受限於技術無法全數存入一個字型檔。

圖8

Optima nova SMALL CAPS
Optima nova 123456789
Established 1876

Optima nova Regular 所包含的小寫大寫字母和舊式羅馬數字。小寫大寫字母使用在標題字的效果非常好。而舊式羅馬數字在小寫字母的文章中不會過於顯眼，最近也稱為 lowercase figures，直譯就是「小寫數字」。

3 ———— 重新評價原版設計的優點

任何一款字型的改版計畫，都會從與活字印製的原始範本做比較開始。當比較結果有所差異時，設計上會以「最接近字型原本期望的形狀」為原則重新檢討與調整。有時候活字時期的設計是會優於後來的數位字型的。

1960年代推出的 Eurostile，因為設計具有未來感，在當時蔚為流行。即使過了50年，現在仍被廣泛使用。以用於標題字為主的這款字型，最令人矚目的是它優美的弧線。不過我們看一下左側的 Eurostile 的數位版字型 (圖9)，是不是有點晃動扭曲？這是因為數位化時將相當和緩的曲線直接改為直線，造成了視覺錯覺。這也是前面經常提到的，「當圓弧線與直線相接，會產生不圓滑現象。」(圖10) 因此改良版的 Eurostile Next，是以恢復活字時期的美麗弧線為目標進行製作。

活字時代的 Eurostile，在重音符號類的設計上也有優異顯著的表現，因為追求未來感，在字形上追求極端簡潔。相較之下數位版 Eurostile 的重音符號設計則顯得中庸平實，沒有將 Eurostile 的未來感和力道表現出來。因此在進行改良計畫時，我們希望能呈現一點「進攻的節奏感」，朝這樣的方向重新調整。(圖11)

之前我曾與設計師 Hermann Zapf 和 Adrian Frutiger 一起評估及修正過他們設計的字型，但 Eurostile 的原設計師 Aldo Novarese 已於1995年過世，因此沒有機會與他一同討論。Eurostile Next 改版計畫開始進行時，我記得我曾將原始的活字體範本 (右下照片) 以及設計師 Aldo Novarese 的照片交給助理，對他說：「如果有任何疑問就直接問他吧！」因此改版後的 Eurostile Next，我想 Aldo Novarese 應該是會接受的吧！

圖 9

Eurostile Extended 2

Eurostile Next Regular Extended

Bold Extended 2

Bold Extended

「圓弧與直線直接相接」的數位字型 Eurostile。為什麼看起來會這
樣，請看以下圖 10 的解說。

原版的活字設計，文字像由內側向外膨脹，有彈力的感覺。

圖 10

半圓

直線

雖然是直線
但看起來
向內凹

Eurostile 的
大寫文字 O

圖 11

Eurostile Bold Extended 2

Eurostile Next Bold Extended

C 的下半部所出現的重音符號（cédille），主要是法語等語言使
用。前後所出現的引號（guillemets）也是。字形在設計上雖然沒
有出錯，原設計比較有像是進攻般的力道感。

cédille 原本的設計，字形既單純也清楚明瞭。而引號等符號在筆畫末端
都切出斜面以產生統一感。改良版忠實保留了這個特徵，只在字形大
小上做了些微調整。

註：Avenir、DIN Next、Eurostile、Frutiger、Optima、Times 是 Monotype 的註冊商標。FF Clifford 是 FontShop International GmbH 的註冊商標。

JAPAN

Vol.04 吉祥寺 神保町

字型探險隊

フォント探検隊が行く！

撰文・攝影／竹下直幸　Text & Photographs by Naoyuki Takeshita
插畫／タイマ タカシ　Illustration by Taima Takashi
翻譯／黃慎慈　Translated by MK Huang

竹下直幸｜字型設計師。部落格「城市裡的字型」(街で見かけた書体，d.hatena.ne.jp/taquet) 的作者。曾製作「竹」、「大家的文字」(みんなの文字) 等作品。

吉祥寺

常被提為「最想居住的區域」的吉祥寺，地點接近東京都的中心，一到週末就都是觀光客。從車站交錯延伸出去，有因繽紛的店面而顯得熙攘的商店街，以及自然風光富饒的公園，我巡遊著這些地點，從點綴在街頭的字型近距離感受街道的魅力。

→ 人行道　街區由人行道開始

吉祥寺車站周邊的人行道有許多色彩繽紛的標誌或警語。因為設置在地面，感覺容易讓人在不知不覺中被洗腦。

街上禁菸與禁止亂扔垃圾的標籤。不知道是不是託這些標籤的福，路上沒有菸蒂非常乾淨。字體不明。

書在消防栓蓋子上的圖讓人很容易辨識出其用途，在緊急的狀況下也能隨時應對。另外也有防火水槽。兩者皆字體不明。

❶面向住宅用地的道路上默默存在的標語是平成明朝。語調不像一般禁止標語強烈，而是使用有起伏頓挫的明朝體假名，能悠悠地進入腦中。❷也有使用 JTC ウィン M 的。

❶被 Copperplate Gothic 圍繞的是自然文化園內的大象花子。這塊金屬牌是 2009 年應商店會的要求所設置。花子已於 2016 年離世。❷兩兩並排的市民之樹與花圖示板。實際上這個圖示板共訂做有 3 種樹木和 9 種花，都是市區內常見的種類。使用的是 HG 丸ゴシック。❸吉祥寺所在的武藏野市所使用的垃圾袋上全都印了標語，可以看出希望提高民眾環保意識的訴求。外型強烈的 JTC ウィン Z10 提醒丟垃圾的人再次確認袋內是垃圾還是可資源回收物。

122

→ 各類商店　與地區緊密連結的居民好夥伴

創英プレゼンス同時存在看起來正式筆挺的漢字與具手作感的假名。招牌透露出這間襯衫訂製專門店的品味。

雖然這不是電腦字型，但假名讓人聯想到江戶文字般獨特的筆觸，具有獨創性。光是「從過去到現在不曾改變」這點就很有意義。

❶烤雞肉串老店使用的是瀟灑的 DFP 行書体。
❷比起樓上的店家，地下室的店家更肉感。這間根據不同部位變化使用般若、創、黃龍、花神等字體，使用了各種「食材」。

高腰的瘦長文字是 DFP 金文体。看似義式卻又帶有亞洲韻味的奇妙風格。

雖然是最近新開的店家，但キリリス讓人像是真的回到了昭和年代。「昭和 88 年」這個說法很諷刺 (昭和只到 64 年)。

讓姊妹城市的特產品在此匯聚一堂的批發直營店，形式罕見。鐵捲門上的油漆手寫文字是將 POP 字體加上書法般的運筆，風格接近 DFP 流麗体。

→ 甜點　明亮柔和清爽

甜甜圈推薦介紹文使用的セプテンバー，將日常不經意的安心瞬間也一起揉進麵團裡。

在明朝體加工過後的 LOGO 上，再點綴裝飾些與眾不同的正經。字體不明。

DFP 風雲体經常在 moomin 的店裡登場。這個字體可以說是 moomin 裡的其中一個角色了。

→ 在○裡加入文字 不知為何有許多圓框的招牌

拉麵老店以前的店名是「ホームラン軒」。不確定當時是不是也有圓框。字體不明。

店的名稱裡也有「圓」的內臟燒烤店。DFP 勘亭流的運筆與剛勁有力的圓完美融合在一起。

強而有力具有男人味的楷書 MCBK1，不管從哪個角度看來絕對都是肉湯滿滿的大分量餐點。

時尚的圓圈樣式搭配運筆不同於明朝體的「ふ」GL–アンチック。うどん是 DFP 宗楷書，なつかしい似乎是使用 GL- 築地五号去調整的。

❶這間是直接叫做○（圓圈）的一間店。並不是中間忘了加上字。❷❸店名叫做「どいちゃん居酒屋」。以圓圈框起平成角ゴシック的標示，給人一種親切感。

......

→ 復古 老派的圖形文字依然健在

❶❷這裡是中古世紀歐洲童話世界的入口？不，這只是一般的餐飲店，可不要跟隔壁的占卜咖啡店搞錯了。

❸❹從裝飾的豐富度可以讓人想像出這家牛排館的店內氛圍到餐點香氣。

❺❻新舊並蓄的「白耳義館（比利時館）」，散發著高不可攀的氣息。

フォーク＋エレガントの旗幟。也許是從街道名稱「吉祥寺 Roman」衍生出來的形象吧。

→ 井之頭公園　鄰近車站的祥和綠洲

位在吉祥寺車站南側的井之頭公園，自然景觀豐富而少有顯眼的文字。相反地，公園裡的自然文化園（動物園），則在一些重要景點純熟運用了具有特色的字型。❶大大地寫在路線圖上的是小塚明朝。❷路標上的是小塚ゴシック，清楚明確，從遠處看也能輕易看懂，有系統地整合了整個公園。

展示間內井之頭池的說明圖。正在盡力找回池塘應有的面貌。使用的是傳承了活字時代以來歷史的秀英角ゴシック金。

排乾池水並加以清潔的「かいぼり」活動正在進行中。❶旗幟上的文字是爽朗的般若。❷生態系的圖使用タヌキ油性マジック表現出絕佳的手作感。

自然文化園（動物園）的入口。❶屋頂上有讓人聯想到蜘蛛絲元素的くもやじ，與彩繪玻璃的風格絕配。❷門口的文字則像是用細水管折出般，表現方式也同樣有趣。似乎是以POP體為基底製作，但細節不清楚。

可愛的園內商店。這個好像是自創的LOGO標準字而非字型。

展示標題的花胡蝶。呈現出像鹿隻優美姿態般的端正宋朝體。

由於動物園是馬年創設的，園內四處可見生肖相關解說。改造得更有趣的タカライン看起來很歡樂。

神保町

書店一間接著一間，這樣的景象在這個街區並不罕見，浩瀚的書海之間飄散著香辛料的氣味與濃醇香氣。在這個留存著昭和風格的區域，會發現什麼樣的字型呢？

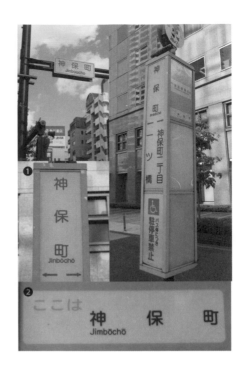

→ Jimbocho or Jinbocho 是m？還是n？

神保町車站周邊的羅馬拼音標示，「ん」的部分有翻成m跟n的。不管是哪一個都沒有錯，如果是按照發音的話b的前面因為嘴形會閉起來，所以會是m，但要忠實呈現日文標示的話則會是n。似乎不同的交通機關，標示的方法也都各有不同。

公車站不知為何m跟n混淆不清。❶直排的是ナール。❷橫排的是平成丸ゴシック跟じゅん搭配組合。不論哪種，o的上方都有表示長音的macron長音符號。

鐵路的站名標示上，b前面的「ん」統一用m表示。使用了廣泛用於指標設計的新ゴ + Frutiger。

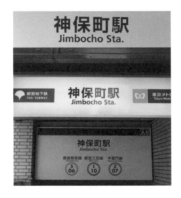

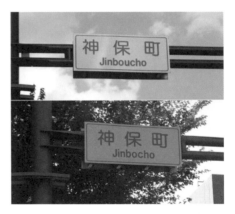

只有一個地方在Jinboucho的標示裡多加了「u」。但十字路口的號誌旁、對側並沒有「u」，是誤植嗎！？羅馬拼音標示混亂不清。

早期規模較大的大樓看來很多都是用n來標示。❶石井明朝 + 石井ゴシック的歐文。❷Frutiger。

交通標示則統一用n。這個是ナール + 好像稍微上下拉長的Helvetica。

→ 咖哩　激戰區內種類豐富

以キアロ為底的LOGO。位在車站出口附近，最早將「神保町＝咖哩」這個口號打響的店家。

黃色的招牌大大地放上DFP超極太楷書体，樸實不造作。還沒踏進店裡就能夠想像會端出什麼樣的咖哩。

街上招牌的淡古印有種詭異的氛圍，地下室入口的圓體才稍稍讓人安心。後者字體名稱不明。

展示櫃上的LOGO像是舊時代的產物，藏在店面現代化的LOGO底下。入口像是樂園，店內像是祕境般狂野。

個性十足的懷流体所做出的霓虹招牌與老建築相互輝映，呈現強烈復古感讓人懷念。外觀和餐點都與咖哩老店有所區別。

→ 咖啡館、茶館　書店總伴隨著茶館

店名是稍微拘謹的陸隸。結合說書場與咖啡館，成為有別於兩者的新空間。門上有看似手寫的寄席文字貼紙。

與磚砌外觀非常相襯的DFP隸書体，既雅緻也復古，像是經過縝密調音般的形象。

以活字的長宋体為基礎做出的LOGO。帶有幽默風格的假名耐人尋味。歌德體風格的歐文則不清楚細節。

→ 酒館　個性店家有增加的趨勢

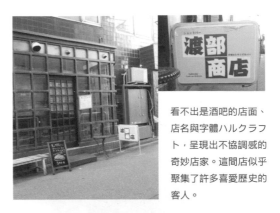

乍看以為是書店，但其實是用書店改裝的炭烤店。刻意保留了當時書店的店名與招牌JTCウィンM。

看不出是酒吧的店面、店名與字體ハルクラフト，呈現出不協調感的奇妙店家。這間店似乎聚集了許多喜愛歷史的客人。

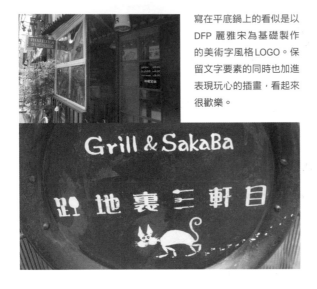

寫在平底鍋上的看似是以DFP 麗雅宋為基礎製作的美術字風格LOGO。保留文字要素的同時也加進表現玩心的插畫，看起來很歡樂。

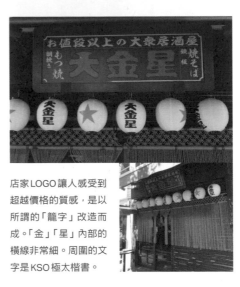

店家LOGO讓人感受到超越價格的質感，是以所謂的「籠字」改造而成。「金」「星」內部的橫線非常細。周圍的文字是KSO極太楷書。

→ 工會　不知為何很多都位於大樓角落

耿直的石井明朝讓人覺得可以原諒人生中許多事。橫線調整的比原來粗。（譯注：質屋是當鋪的意思。）

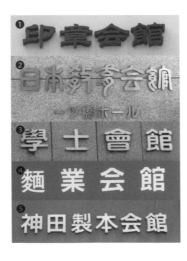

❶有效運用白舟隸書的手寫質感，直接做成印章好像也不錯。❷由篆書做成的「日本教育會館」字樣，「日」非常接近圓體。好像不是字型，但來歷不明。❸JTCウィンR，只是用了舊字形（編按：現代日文以「会」表示）就能強烈感受到莊嚴感，很不可思議。❹整體使用的是JTCウィンS，只有「麵」字是不同字體，字體不明，也許是因為這款字體沒有收錄舊字形。神保町有許多製麵業是因為這邊有會館的關係？❺字體不明。「製」的重心平衡很獨特，可能是手寫美術字。

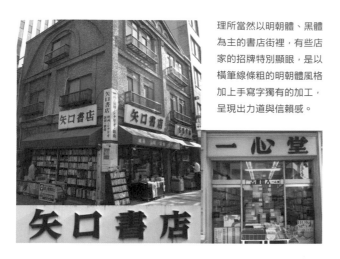

理所當然以明朝體、黑體為主的書店街裡，有些店家的招牌特別顯眼，是以橫筆線條粗的明朝體風格加上手寫字獨有的加工，呈現出力道與信賴感。

這個是改造程度較明顯的橫筆線條粗的明朝體。明朝體似乎也是線條越粗則越有流行感。

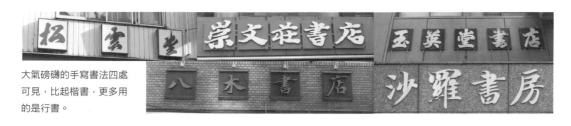

大氣磅礡的手寫書法四處可見，比起楷書，更多用的是行書。

充滿個性的書法字零星可見。❶讓人誤以為是魏碑體的楷體，稜角分明。❷運筆剛勁厚實的隸書。帶有些許江戶文字的氛圍。像這樣一個字一個字分別鑲在金屬牌上的也很多。

黑體、圓體，跟介於中間的（？）❶手寫美術字與平假名的店名引人注目。❷幾乎不太會看到的圓體，像這樣的老舊招牌也已經很少看到了。❸只有轉角是圓體，要分在那一類呢？

用イナミン改造的店名。金魚插畫很有特色。

文 / akira1975 Text by akira1975　　翻譯 / 廖紫伶 Translated by Iris Liao

國外經常使用的字體 Vol. 04

展示字型 display fonts
海外でよく使われるフォント・ディスプレイ書体

您是否有感覺到，自己老是使用同樣類型的字型呢？對於歐文字型非常了解的 akira1975，將在這個專欄中為各位介紹一些國外常用的熱門字型。

這次特地將展示字型 (display fonts) 做整合，並介紹給大家。截至目前，這個單元已陸續為各位介紹了無襯線體、書寫體、襯線體等字型。因此，這次想為各位介紹之前沒有提過的展示字型。

展示字型通常不會使用在文章內容中，而會以大尺寸使用在標題等地方。本次將以基本款為主，連同新款字型為各位介紹常見的展示字型。

akira1975

除了 MyFonts.com 以外，也在其他海外網站中擔任 Font ID：指有人詢問廣告或雜誌 LOGO 使用的字型名稱時負責解答的人員，同時也是 WTF Fourm 的版主之一，在 WTF Fourm 的解答件數已多達 30,000 件以上。

typecache.com

用語解說

Inline —— 在文字中加入線條的字型。
Handtooled —— 在文字中添加亮面的字型。
但 Handtooled 字型也會被稱為 Inline 字型。
Outline —— 只有字框，內部中空的字型。
Engravers —— 銅板雕刻類的字型。

1 Inline / Handtooled / Outline 類字型

在這個類型中，常被使用的新進字型大概就是 Hoefler & Co 的 Cyclone、Landmark Inline 及 House Industries 的 Neutra No.2 Display Inline、Typofonderie 的 AW Conqueror Inline 這幾種了。《Wallpaper》雜誌所使用的 Portrait Inline (Commercial Type) 今後或許也會變得熱門。而以基本款字型來說，較為常用的有 Academy Engraved (ITC 等)、Castellar (Monotype)、Imprint Shadow (Monotype)、Chevalier (Linotype 等)、Colonna (Monotype)、Augustea Open (ITC 等)、Delphian (Monotype)、Viva (Adobe) 等字型。此外在最近的新字型中，有些品質稍差的免費字型，例如 Ostrich Sans Bold、Rex、Homestead Inline 等也常被使用。

《The Expats》
Chris Pavone

● 字體樣本

CYCLONE INLINE
LANDMARK INLINE
NEUTRA NO. 2 DISPLAY INLINE
AW CONQUEROR INLINE
PORTRAIT INLINE REGULAR
PORTRAIT INLINE SANS
Academy Engraved
CASTELLAR
Imprint Shadow
Colonna
Viva

[其他字體]

Smaragd (Linotype)	Goudy Handtooled (Monotype 等)	ITC Garamond Handtooled (ITC)
Caslon Openface (Bitstream)	ITC Cheltenham Handtooled (ITC)	Monotype Gallia (Monotype)
Cloister Open Face (Linotype 等)	ITC Century Handtooled (ITC)	ITC Mona Lisa Recut (ITC)

《Wired UK》雜誌

《控制》Gone Girl
吉莉安・弗琳
Gillian Flynn

● 字體樣本

Engravers Gothic
Copperplate Gothic
Sackers Gothic
ITC Blair
Luxury Gold
Trade Gothic Extended
Capline
Engravers Roman
Luxury Diamond
Niveau Serif
Garçon Grotesque
Luxury Platinum

2 Engravers 類字型

接著來介紹常被用在高級品上的 Engravers Gothic
(Bitstream、Paratype 等)及 Copperplate Gothic
(Linotype 等)類的字型吧！首先，跟 Engravers
Gothic 相當類似的字型是 Sackers Gothic
(Monotype) 和 ITC Blair (ITC)。最近才出現的新字
型則有 Luxury Gold (House Industries)。有時也會
以 Trade Gothic Extended 這種字幅較寬的無襯線字
體代替。另外，Hoefler & Co. 的 Idlewild、Jeremy
Tankard 的 Capline、Sweet 的 Sweet Sans、
Insigne 的 Aviano Sans 及 Aviano Gothic (Aviano 還
有其他多種字型變體) 等字型，雖然使用案例還不太
常見，但這些都是相似系列的字型。

至於襯線體風格字型方面，大概就是 Engravers
Roman (Monotype 等)、Engravers Bold Face
(Linotype 等)、Sackers Roman (Monotype)、
President (Linotype 等)、Luxury Diamond (House
Industries) 這些字型了。襯線較小的字型有前面
介紹過的 Copperplate Gothic 以及 ITC Newtext
(ITC)。另外，雖然還沒有什麼使用案例，不過
Sweet Gothic Serif (Sweet)、Niveau serif (HVD
Fonts)、Garçon Grotesque (Thomas Jockin) 等也
是同系統的字型。若想使用介於襯線體和無襯線體
之間的字型，那麼會推薦 Luxury Platinum (House
Industries)，若喜歡較圓滑的字型，推薦使用 Trio
Grotesk (Bold Monday)。

3 Techno 類字型

Techno（高科技感）類的字型跟其他類型相較比較容易製作，因此可以找到許多這類的免費字型。除了免費字型之外，在這裡為各位介紹一些常見的同類商用字型。較新的字型中比較常見的是 House Industries 的 Bullet、House3009 Spaceport、Simian，以及 Constellation 的 Ultra Bronzo（停售中）Mata (T-26) 這些字型。基本款則有 Serpentine（Linotype 等）、Crillee（Linotype 等）、Slipstream（ITC 等）、Stop（Linotype 等）、Handel Gothic（Bitstream、ITC 等）、Digital Sans（Elsner & Flake。這個字型曾被 Canda Type 以「Sol」這個名字重新推出復刻版，但 Digital Sans 似乎才是原名）、FF Trademarker (FontFont) 等字型。

「Superboat」官方網站的 LOGO http://www.superboat.com.au

● 字體樣本　　　　　　　　　[其他字體]

Bullet　　　　　　　　　　Shatter （ITC 等）
Serpentine　　　　　　　　ITC Machine （ITC）
Handel Gothic

《One Summer: America, 1927》
Bill Bryson

● 字體樣本

Broadway　　　Futura Black
Parisian　　　　**Braggadocio**
Peignot　　　　DAVIDA
BREMEN　　　　Britannic

4 Art Deco、Art Nouveau 類字型

來介紹一下裝飾藝術 (Art Deco) 和新藝術 (Art Nouveau) 類型的字型吧！以前者來說，比較常見的是 Broadway（Monotype 等等）、Parisian（Linotype 等等）、Peignot（Linotype 等等）、Bremen（Bitstream 等等）、Dolmen（Linotype 等等）、Koloss（CastleType 等等）、ITC Juanita (ITC)、Jass（ITC 等等）、Zinjaro（ITC 等等）、Sinaloa（ITC 等等）這些字型。以噴漆字型來說，最常見的莫過於 Futura Black（Linotype 等等）了。另外 Braggadocio (Monotype) 也很常見。至於新藝術類型的字型方面，Algerian（URW++ 等等）、Victorian（ITC 等等）、Davida（Linotype 等等）都很有名。這裡稍微離題一下。既然上面已經介紹了 Broadway 和 Bremen 等字型，那麼順便知道一下 Britannic（Linotype 等等）、Castle（Linotype 等等）這些字型會比較好。

A Sense of Place

ASHLEY MANGUS ♡ BENJAMIN CRAWFORD
SANTA LUCIA PRESERVE, CARMEL, CALIFORNIA
OCTOBER 6, 2012

PHOTOGRAPHY BY LARISSA CLEVELAND | TEXT BY SHAUNA NYGREN

65

64

《Pacific Weddings》雜誌

《第七道試煉》The Accidental Apprentice
維卡斯 · 史瓦盧普 Vikas Swarup

5 手寫體、輕鬆草書體類字型

近幾年很流行以模仿手寫字的方式製作的字型。其中最受歡迎的莫過於 Strangelove (FaceType) 和 YWFT Hannah (YouWorkForThem) 了。此外，Lady Rene (Sudtipos)、LiebeErika (LiebeFonts)、Amatic SC (Vernon Adams)、Populaire (Pintassilgo Prints) 等字型也常被使用。同樣地，輕鬆的草書體也很受歡迎，之前在介紹草書體時也有介紹到這類字型，其中最受歡迎的是 Emily Lime 的 Bombshell Pro 和 Carolyna Pro Black。此外，Peoni Pro (Emily Lime)、Anna Clara (Trial by Cupcakes)、Cantoni (Debi Sementelli Type Foundry) 等也很熱門。House Industries 也出版過許多添加了手寫感的字型，這部分就留到之後再來介紹。

● 字體樣本

STRANGELOVE
YWFT Hannah
AMATIC SC
Bombshell Pro
Carolyna Pro Black

[其他字體]

Mandevilla （Laura Worthington）
Jacques & Gilles （Emily Lime）

日文版撰文 / コントヨコ Text by Rose Toyoko Kon　　翻譯 / 黃慎慈 Translated by MK Huang

InDesign Vol. 04

用 InDesign 進行歐文排版

InDesign で欧文組版

Kon Toyoko｜書籍設計師 / DTP 排版員。任職於講談社國際部約 15 年，專門製作以歐文排版的書籍。2008 年起獨立接案。於個人部落格「I Love Typesetting」(typesetterkon.blogspot.com) 連載「InDesignによる欧文組版の基本操作 (InDesign歐文排版的基本操作)」。也因為部落格的關係，以講者的身分參加了「DTP Booster」、「DTPの勉強会 (DTP讀書會)」、「CSS Nite」、「TypeTalks」、「DTPの勉強部屋 (DTP練功房)」等。

在使用 InDesign 進行歐文排版時，有三個需要突破的瓶頸。第一個就是「文字‧段落的基本設定 (語言 / 視覺調整 / 字間微調)」，第二個則是「連字」，這兩者於本誌的 02 ～ 04 期裡已經介紹過。在這最後一回裡要介紹的是第三個瓶頸，也就是如何使用「羅馬字元齊行」設定，有效率地調整文章整體的單字間距與字母間距。

在看到樹之前先想像整片森林「羅馬字元齊行」

　　本誌02–04期為止解說了「語言 / 視覺調整 / 字間微調 / 連字」設定，是為了在使用中文版 InDesign 進行歐文排版時，能像那些以歐文為母語的人一般，注意到「排版時重視細節的服務精神，也就是禮貌」，並且依這些設定加以實踐。

　　有這麼一句話叫做「見樹不見林」，到前一篇的內容為止，就像是調整森林中每一棵樹之間的間距與高度等等。那麼接下來請退後一大步，想像一下我們所要創造的森林全貌。是鬱鬱蔥蔥的茂密森林，還是留有些許空間、疏落有致的森林呢？請像這樣，一邊看著要著手進行排版的歐文原稿，一邊想像整體的畫面吧。而此時，「羅馬字元齊行」功能就能夠在我們要實現想像中的畫面時，幫助我們同時掌握文章整體的字母間距與單字間距。

　　假設我們決定要做出留有些許空間、疏落有致的森林。我想這時候大家應該都會先確保頁面外邊的空間，並且嘗試出適中的字距與行距吧。接著置入文稿，決定字型，視字型大小調整與行距之間的平衡，似乎就要完成了想像中的樣本設定⋯⋯。

　　「但是，嗯，字母間距好像有一點擠，單字間距也滿窄的⋯⋯，對了，可以使用字間調整 (tracking) 來增加空間！那麼～先加個 20，很好很好，間距變大了，感覺不錯！現在看起來像是疏落有致的森林了，接著就來調整一棵棵樹木吧！！」你是不是也用這樣的程序來進行歐文排版的設定呢？其實，這樣的字母‧單字間距的設定方法有個大陷阱。

The samisen is a very simple instrument consisting of three strings stretched along a long neck, or fingerboard, and square wooden body covered on both sides by animal skin. It is sometimes called a three-stringed plucked lute or banjo in English.

圖 1：未調整羅馬字元齊行直接置入文字

The samisen is a very simple instrument consisting of three strings stretched along a long neck, or fingerboard, and square wooden body covered on both sides by animal skin. It is sometimes called a three-stringed plucked lute or banjo in English.

圖 2：未調整羅馬字元齊行，字間調整 +20

　　圖 1 是使用 10pt 的 Clifford Pro Nine Roman，整體未經字間調整，羅馬字元齊行也僅以原始設定置入文字的例子，可以看出每一行的單字間距不一。圖 2 則是將圖 1 以字間調整 +20。雖然字母間距增加了，但是單字間距完全沒有調整，甚至變得更差。單獨使用字間調整的方式用在 LOGO 或是短標題或許很方便，卻不適用於內文排版。就算特地用了優質字型，但是沒有正確設定 InDesign，像是這樣「靠蠻力完成排版，一開始就將文章整體以字間調整 +20」，只會編排出雜亂無章的歐文排版。因此，如果要美化整

片森林，要點就是使用能夠整體調整字母、單字間隔的「羅馬字元齊行」(justification)。只要使用這個功能統一控管文章整體，就能夠有效率地完成更美觀的歐文排版。

那麼，在解說設定方法之前，先來了解 InDesign 的羅馬字元齊行功能吧。

羅馬字元齊行設定面板

圖是 InDesign CC 的面板，不論是哪個版本，羅馬字元齊行都是在段落面板的下拉選單裡。在設定視窗內，可以就「單字間距」、「字母間距」、「字符縮放比例」設定「最小 / 最佳 / 最大」的數值。

圖3 (上)：從段落面板的下拉式選單開啟羅馬字元齊行設定面板。

圖4 (下)：羅馬字元齊行設定面板。可以設定整體文章的單字間距、字母間距。顯示的數值為原始設定。

如何決定單字間距設定

單字間距設定可以在「0% ~ +1,000%」的範圍內調整。將基本的1格半形空格的空間當作100%時，0%的單字間距為0，也就是說，即使加入1格空格也完全不會產生空隙，而1,000%則是原本1格空格100%的10倍空間。

圖5是以10%為單位遞減單字間距數值(中央100%之前)，以及以100%為單位遞增單字間距數值(中央100%之後)的狀態。在檔案上雖然皆為1個半形空格，但只要設定好數值，就可以統一控制整篇文章的單字間距，不需要追加多餘的空格或是字間微調與字距調整。

最適值

0%	Iloveyou.
10%	Iloveyou.
20%	Iloveyou.
30%	Iloveyou.
40%	I love you.
50%	I love you.
60%	I love you.
70%	I love you.
80%	I love you.
90%	I love you.
100%	I love you.
200%	I love you.
300%	I love you.
400%	I love you.
500%	I love you.
600%	I love you.
700%	I love you.
800%	I love you.
900%	I love you.
1,000%	I love you.

圖5：單字間距數值由0%~1,000%的變化。
檔案狀態皆為1個半形空格。

原始設定「最小80%‧最佳100%‧最大133%」在強制齊行（左右對齊）時，假定單字間距應為2mm的情況，實際上會出現1.6mm到2.6mm之間的誤差。因此要是最小值與最大值上下行並排時就會有將近1mm的差距產生，這樣的話，就不能說是座優美的森林了（這邊是為了方便所以使用公釐來說明，正常情況下不會以公釐思考單字間距）。

如何決定字母間距設定

字母間距可以在「-100 ～ +500%」的範圍內設定。系統會把字型原本的字母間距，也就是以字型設計師內嵌在字型內的字間微調值做為0，而我們可以以此為原點設定字母間距的寬窄。圖6分別是將字母間距的最佳值設為 -100%、0%、+50% 的比較圖。即使不使用字間調整設定，也能夠做到這個程度的調整。

最適值

-100%　flower

0%　flower

+500%　f l o w e r

圖6：字母間距最佳值的極限數值比較

最適值		最適值	
0%	flower	0%	flower
-2%	flower	+1%	flower
-4%	flower	+2%	flower
-6%	flower	+3%	flower
-8%	flower	+4%	flower
-10%	flower	+5%	flower
-12%	flower	+6%	flower
-14%	flower	+7%	flower
-16%	flower	+8%	flower
-18%	flower	+9%	flower
-20%	flower	+10%	flower

圖7：字母間距的最佳值±10%範圍內的變化

實務製作上，不大會用到像是 -100% 或是 +500% 這麼大的數值設定，所以先試試看 -20% ～ +10% 範圍內的變化吧（圖7）。以有歐文連字（編按：如圖中的 fl）的單字為例，在使用歐文連字的情況下，只要數值超過9%，就可以發現歐文連字會自動斷開，因此建議最大值以8% 為限作為數值設定的基準。相較之下，最小值從 -10% 開始就會覺得看起來很擠。-10% 大約是字間調整值設定在 -25 左右，這樣一來是不是可以稍微想像突然把整體都調成 -20 會是什麼樣的感覺了呢？

「單字間距100%，字母間距0%」不能只這樣設定就好嗎？

只要不左右對齊（文字同時對齊左右邊界，平均分散配置），並將單字間距設為100%，字母間距設為0%，是可以放心以字型預設設定排版的。但是實務上經常會用到左右對齊。如果使用了左右對齊，卻沒有好好設定羅馬字元齊行，則會出現整段文章只有最後一行看起來特別擁擠的情況發生。

此外，就算選了一款很適合文章內容的字型，以預想中的文字尺寸或行距來排版時，也有可能會發現版面整體稍微過度濃黑。這時就可以透過「羅馬字元齊行」設定來消除過黑的狀況，設定出看起來像是單字間距100%、字母間距0% 的狀態。透過羅馬字元齊行設定掌控版面與字型之間的平衡是非常重要的。

也試著調整字符寬度吧

比較一下圖8、9、10的排版吧。字型是 Clifford Pro Nine Roman，文字尺寸9pt，行距10pt，連字設定、歐文視覺調整、語言設定都相同，只改變羅馬字元齊行設定。如此一來，就可以容易比對出段落最末行與其他行的單字、字母間距的留白差異。圖8的左段由下往上第三行的單字間距，與右段上面數來二、三行，以及最後一行的單字間距差異讓人很在意。右段的地方產生了多餘的空間 (p.65⑦)，整體不必要的留白很醒目。圖9即使將單字間距設為100%，但是

The samisen is a very simple instrument consisting of three strings stretched along a long neck, or fingerboard, and square wooden body covered on both sides by animal skin. It is sometimes called a three-stringed plucked lute or banjo in English. The same kind of instrument can be seen in wall paintings dating back to ancient Egypt. The generally accepted theory is that this kind of instrument was later transmitted from China to the Ryukyu Islands (present-day

Okinawa), and then about 450 years ago it was introduced into Sakai (a city in present-day Osaka Prefecture), where it was transformed into the samisen that we know today. The player plucks the strings with a plectrum, and the sound vibrates in the hollow body. The samisen is said to be a unique instrument in the world, since it combines elements of both percussion and stringed instruments.

圖8：原始設定值（單字間距：最小80%、最佳100%、最大133%，字母間距：0%）

The samisen is a very simple instrument consisting of three strings stretched along a long neck, or fingerboard, and square wooden body covered on both sides by animal skin. It is sometimes called a three-stringed plucked lute or banjo in English. The same kind of instrument can be seen in wall paintings dating back to ancient Egypt. The generally accepted theory is that this kind of instrument was later transmitted from China to the Ryukyu Islands

(present-day Okinawa), and then about 450 years ago it was introduced into Sakai (a city in present-day Osaka Prefecture), where it was transformed into the samisen that we know today. The player plucks the strings with a plectrum, and the sound vibrates in the hollow body. The samisen is said to be a unique instrument in the world, since it combines elements of both percussion and stringed instruments.

圖9：單字間距：最小／最佳／最大皆為100%，字母間距：最小／最佳／最大皆為0%

The samisen is a very simple instrument consisting of three strings stretched along a long neck, or fingerboard, and square wooden body covered on both sides by animal skin. It is sometimes called a three-stringed plucked lute or banjo in English. The same kind of instrument can be seen in wall paintings dating back to ancient Egypt. The generally accepted theory is that this kind of instrument was later transmitted from China to the Ryukyu Islands (present-day

Okinawa), and then about 450 years ago it was introduced into Sakai (a city in present-day Osaka Prefecture), where it was transformed into the samisen that we know today. The player plucks the strings with a plectrum, and the sound vibrates in the hollow body. The samisen is said to be a unique instrument in the world, since it combines elements of both percussion and stringed instruments.

圖10：單字間距：最小90%，最佳100%，最大120%，字母間距：最小−1%，最佳0%，最大1%，字符縮放比例：最小99%，最佳100%，最大101%。實際排版時會在這個設定之外，再以手動進行字間調整與單字間距功能調整。這個例子裡，右段第六行 sound，應該要再加上−2的字間調整讓它縮到上一行。字間調整請最多以±2為單位調整。以±10為單位調整的話會看起來很雜亂。

字母間距仍然設為0%，因此在設定上會產生矛盾，導致看得出來無法發揮單字間距100%的效果。最後一行的單字間距與其他行的差異也相當明顯，整體排版鬆散且節奏混亂。相對地，圖10的設定則能夠適度的根據文字動態靈活變化，讓最後一行的單字、字母間距的差異不會過於明顯。字符也留些餘裕±1%，增加單字換行的自由度。「字符縮放比例」這個設定是透過調整文字水平比例來稍微改變字型寬度，使換行能夠更順暢。寬度調整的比例與文字面板上可調整的設定相同，但是在使用羅馬字元齊行設定時 InDesign 會自動計算以取得單字、字母間距的平衡，呈現出最自然的狀態，因此比起文字面板上的水平比例設定，能夠更低調地發揮功用。請注意圖10的數值設定單純是針對這個例子，如果版面寬度與字型尺寸變動，實際的版面呈現也會有所不同，因此請注意這個數值並不是絕對的。請大家以1%為單位，一邊調整設定一邊預覽，找出更佳的排版平衡，做出自己想像中的那座森林，這才是最重要的。

TyPosters × Designers

TyPoster #05 by Ahn Sang-Soo

第五期《Typography 字誌》中文版獨家海報 TyPoster，邀請到韓國的平面設計巨匠——安尚秀。可以見到安尚秀先生如何以他對於台北街道的獨特觀察來替這期字誌設計專屬海報。

用紙：采憶紙品｜日本丹寧紙 JEF1214,116gsm
規格：Poster 33 X 50 cm
印刷：Pantone 877

單寧紙：以日本丹寧布為紋路發想，紙張紋路看似粗曠但印刷效果與加工效果卻極度的
細膩且富有層次。紙張因壓紋特殊所以硬挺度更為堅硬，紙張本身獨特且強烈的觸感以
及有些許棉絮在紙中的感覺使紙張與丹寧布更為相似，皆是單寧紙的不同之處與優點。

采憶紙品成立於 1990 年，至今已邁入 20 個年頭。 美術紙本身潛藏著無限的可能性等
著我們去發現它將它的潛能激發出來，但要如何從茫茫紙海中選擇出合適的紙張卻成了
很多業界朋友的頭疼問題，畢竟沒有最適合或是最不適合的紙張，只有是不是心裡所想
的那一種感覺，因此近幾年采憶出現了選紙顧問這個新的名詞，有別於一般業務之名字
而使用了顧問一詞，從顧問的角度客觀的提供最佳的方案和最專業的服務並且全力協
助每位喜歡采憶的朋友選到心儀的紙張，將每位客戶都當成朋友是采憶紙品這 20 年以
來唯一不變的宗旨也會是未來一直堅持的不便的宗旨。

安尚秀 Ahn Sang-Soo

1952 年生，韓國平面設計師、字體設計師及教育家，是當代東亞最具影
響力的設計師及藝文工作者之一，也是韓國首位加入國際平面設計聯盟
（AGI）的設計師。他最重要的貢獻之一，是於 1985 年發表「安尚秀體」，
大膽打破韓字 (Hangul) 的傳統字體方正結構，重新設計使其更符合現代數
位工具上的需求與實用性，同時拓展了其於設計上的可能性，影響當代韓國
文字排印學及平面設計發展至深。

自弘益大學畢業後，他先於廣告公司工作了一段時間，而後離職開設自己的
工作室 Ahn Graphics，開始他爾後多方發展的設計之路。除了「安尚秀體」
外，也於書籍裝幀、標誌、海報等平面設計上多有建樹，並曾創辦實驗藝術
文化雜誌《報告書 / 報告書》(Bogoseo/Bogoseo) 同時擔任其藝術總監。

除設計外，他也是韓國當代重要的設計教育家，任教於母校弘益大學平面設
計學系逾 20 年，培育出眾多當代設計新秀，並有諸多設計相關著作及研究
論文產出。2013 年，他辭去弘益大學教職，於坡州出版城創辦了「PaTI 坡
州文字排印設計學院」(Paju Typography Institute)，打造了有別於傳統
的設計教育體系，為栽培下一世代的設計者投注莫大心力。此外，他也於
2008 年創立韓國文字排印學會，為韓國未來的文字排印學發展奠定了一塊
穩固的基石。

安尚秀對韓國文字排印學的貢獻以及社會影響力，讓他獲頒 2007 年德國古
登堡獎 (Gutenberg Prize) 及 2016 年香港 DFA 亞洲設計終身成就獎，此外
他也曾獲 1998 年國際平面設計 Zgraf8 Grand Prix 大獎，擔任 1997-2001
年國際平面設計協會 (ICOGRADA) 副會長、世界字體設計協會執行委員
長。近年，他在國際舞台上更受矚目，大型團體展及個展已舉辦超過 40 場，
並持續增加中。以設計教育及推廣亞洲設計為己任的他，至今仍以先行者之
姿持續活躍於世界各地。

Part 1. 「安尚秀's．活－字．」展 ｜ 안상수의．삶－글짜．

本篇文字及照片由學學文化創意基金會提供，《字誌》編輯部整理。
安尚秀個人簡介請參照 p.138–139。

「安尚秀 's．活－字．」展起源於 2017 年首爾市立美術館所策畫的安尚秀大型回顧展「翅膀 .PaTI」，是他首次在台灣舉辦的展覽。本展從 1985 年發表的安尚秀字體到 2018 年的新作發表，精華回顧安尚秀平面設計作品所帶來獨特且多樣化的實踐設計以及生涯各階段的發展變化，進而呈現安尚秀的設計理念全貌。

安尚秀長期致力於創造並實踐字體的設計，對安尚秀而言，字體就像「生物」或是「生命」，所有的字體創作，包含字母組成的書，都帶著大量的知識與符號存在於生活的網絡之中，接收訊息的過程就宛如「將生命注入到無生命

個體」。他關心文字與生命之間關連的設計哲學，也體現在他為本次展覽設計的新字標上：由漢字中「安」與「文字」的甲骨文原型組合設計而成的字標，就像一個人安坐屋頂下，而我們可以將屋頂下的空間詮釋為一個家宅，或

是與神靈甚至宇宙溝通的祭祀空間。不過這個字標把屋頂下的人放大了。他站起來，穿透屋頂，與世界透過各種感官進行精神互動，代表了安尚秀希望讓文字保有最初誕生時的純粹、傳遞最本真的意義。

此外，作為本次重點展品的新作〈中文版道德經〉也是一例。安尚秀透過此作品挑戰了比韓文版道德經更高難度的字母系統設計，第一次拆解中文語系中的漢字符號，詮釋老子道德經的哲學，試圖從文字系統和東亞地區共有的哲學思想，進而揭示東亞文字排版學與設計的未來。

除了探索字母中所包含的生命元素這一主題，本展關注於安尚秀大師過往的創作與各項成就，包括 1988 年與其摯友──雕塑家 Gum Nuri 共同創辦的實驗藝術文化雜誌《報告書 / 報告書》（bogoseo/

bogoseo）、闡述其教育理念與生活哲學的紀錄片〈設計之路〉、以 1985 年發表的「安尚秀體」為出發點的各式海報、2017 年標示他創作方向上重大轉變的一系列新字母繪畫〈心流〉(Hollyeora) 等。

Pic 1.

⭕ 「活-字」 以下文字整理自開幕講座

謝謝大家。其實這一次的展覽我以為可以放鬆心情，結果沒想到今天這個講座又讓我緊張起來了，滿擔心各位會不會滿意。我今天的講座沒有資料，隨意演講。那我要從何說起呢？這次的展覽其實是學學邀請我來，延展去年在首爾市立美術館的展覽。去年十月受邀後，我和這次展覽的策展人權辰（Kwon Jin）女士來到台灣做了考察會議。為了重視這次展覽，權辰和我交換了意見，要不要為了這次台灣個展做一個新的主視覺設計圖。現在畫面上看到的這個圖案（即本次主視覺圖）就是在那次討論後設計的。當初這個圖案，其實是從我筆記本上的一個隨筆手稿發展而成。這樣的圖騰是如何從手稿開始，經過

我和權辰女士的討論演變成一個成熟且適合這個展覽的圖案？我想先介紹一下這個過程。首先，對於「文字」這兩個字，我很想用圖案呈現出來，而權辰女士跟我說，我是不是可以加入一個生命到文字設計上？所以（在展覽名稱上）我用「活」這個字代表生命，與「字」以一條橫線來做連接，希望能夠賦予它生命（圖1）。「字」這個字，如果寫成從象形文字演變而來的甲骨文，會是這樣寫的（圖2），但我們可以看到，這個字是已經被放在一個框框裡頭，被一個屋頂遮蓋住了。所有的文字都是有意義的，但文字同時也被意義所侷限，以我看來，「字」這個字就像是一個小孩被關在家裡頭，「意義」就是這個家，因此

文字是非常受到束縛的，它希望不要被這個家綁住。讓我們回想，就像達達主義的實踐家們一樣，文字也希望能夠從意義中得到解放，但它沒有這個能力，因此很煩惱。但我們可以看到創作者或設計師們，如果能夠從意義跳脫出來，就會產生另外一個型態，才能去追求美麗以及力量。所以我（在這個圖案中）讓這個小嬰兒從這個家突破屋頂，從這個家跳脫出來。

Pic 2.

⭕ 對文字要有景仰之心

據我了解，台灣的年輕男子都要服兵役吧？韓國的男士也都要，我也不例外。當我去當兵時，我周圍的人都為我擔心，想說我能不能平安退伍。其中有一位學長送了我一本書，書名是《死亡的監獄》，這本書給了我很大的力量。

這本書是一位猶太作家所寫的，內容是關於在德國納粹時期被關進監獄的猶太人，在德國戰敗後監獄的門被打開，因此獲得了自由，可以離開這個監獄。但在白天他們逃離之後，晚上他們又全都回到監獄裡來了。在製作這張

設計圖時，我就連想到了這本書，希望（文字）你能夠安定，在被釋放之後應該是要「安」全的，能夠在這個世界找到平安。此外，我有一位非常景仰的僧人，是西元七世紀新羅時代的元曉大師。在那個時代有很多知識層的人，會

到當時唐朝的中國學習佛法，元曉大師也是其中之一。在他回國之後開始教化工作之餘，他也非常喜歡喝酒，喝了酒就會在路上一邊走一邊快樂地唱歌，唱的是「大安、大安」這樣的歌詞。所以我在設計這個字標時，就也將大安的這個「安」字放到我的設計當中。那我們回到這個字標上。在倉頡發明了文字之後，我們終於透過文字可以跟宇宙有訊息的交

流，將我們的世界跟宇宙相連，進而解密宇宙的一切。字上的這個圓圈（圖3），代表的就是解放後的狀態，而中間的直線路徑，就像是電視天線般有傳遞訊息的功能。這個圖騰代表的，就是文字讓我們可以和宇宙有訊息的交流，對於具有這樣功能的文字，我們在看文字的時候必須要有一種景仰之心。我常常說中文的「晚安」，晚安這個字其實是非常美麗

的問候，而我們或許也可以跟文字打招呼，說「文字安」，我真的希望這樣珍惜文字的心情可以傳播出去，這也是我們這次展覽非常重要的象徵。

Pic 3.

○ 和世宗大王談戀愛

畫面上這位是世宗大王。小時候我們常常講「世界最好的、最大的」，但自從我懂事之後，基本上就不太用「最」這樣的字眼，但是這位君主，在我心裡他是世界上最棒的一位設計師，也是我目前唯一會稱之為「最棒」的人物，因為世宗大王這位聖君，他設計出了韓國文字，是全世界的文字當中唯一一被「設計」出來的。

從小，教科書上就有很多讚揚世宗大王的教科書內容，但那些故事對我來說都很遙遠，只是知識上的取得，一直到四十歲的時候，他才突然進到我的心房。我想這樣比喻可能各位會比較清楚：就像青少年時，同班有個漂亮的女同學，但當時並沒有感覺，直到長大後兩個人才發生了戀愛的情愫，這時候對這個女生的觀感完全又是另一個境界，我與世宗

大王之間就是這種感覺。

在韓國，大部分從事學術工作的人都有出國留學的經驗，但我沒有，雖然我也很想，也曾提出申請，但被駁回了。所以我年輕的時候對於國外、尤其是設計領域有一種奇怪的複雜感覺，經常透過訂閱海外雜誌，希望能夠得到海外的設計觀念。當時我認為巴黎、紐約或者米蘭這些地方是設計的重鎮，而韓國就像是偏遠鄉鎮。直到四十歲的時候，我認知到六百年前有一位世宗大王，他當時就在這塊土地上做了設計，從那時起，我才轉換了原來種種的自卑感，重新誕生出新的自己。在那之前，我不知道有這樣棒的一位設計師，有這麼好的創作能力發明了韓國的文字，跟我這麼接近。我可以跟大家說，我就像是跟世宗談戀愛了，而「安尚秀

體」就是我們初戀時所設計的。據我所知，世宗大王接近五十歲時才設計出了韓字，那時他的生活、歷練及知識都已經有了很充足的累積。我將世宗當作我一個很親近的朋友，為了設計出韓字，我相信他當時也一定有他非常迷惘的階段，也曾努力或經驗痛苦，也有設計出來的歡喜和成就感。世宗大王當時是在什麼樣的狀況下創造出韓文的，在《訓民正音》裡記錄得非常詳細，這本書也是我個人非常重要的設計手冊，可以從中了解世宗大王的思想和過去經驗。我想，當時的社會只用漢字書寫，因此世宗大王是在方塊的侷限中設計出韓字的，如果是現在的話，他應該也會設計出像安尚秀體這樣的設計吧。

○ 設計與「名可名，非常名」

我並沒有訪問很多台灣書局或是參訪台灣當代藝術的經驗，但我對 AGI（國際平面設計聯盟）裡對於台灣設計師的介紹倒是有很深的印象。另外對於台灣的書籍設

計，我覺得是很現代、很棒的。我發現台灣有很多小型的書店，我覺得小型書店展現出來的書籍，幾乎都是獨立設計師的設計，我覺得那是非常強而有力的設計展

現。到台中參觀趙無極展覽時，也跟年輕朋友有對談的機會，我發現他們的想法非常現代。另外到大學造訪時，也發現年輕設計師的能力是非常強的，我個人非

常期待台灣設計發展的未來性。

　　最後，我想跟各位講幾句感謝的話。我個人非常喜歡《道德經》，特別是裡頭的第二句：「名可名，非常名。」是我最喜歡的一句。我們稱為設計師或者設計的事物，也許並不是設計；而有時看到好像不是設計的東西，或許它也是一種設計作品。我們認定一個好的設計作品時，也許它並非是一個好作品；有時候我們忽略了一個好作品，那其實是一個佳作。我認為在五千年前，老子已經像這樣對我們在設計方面的認識做了一個新的提示，也可以說是一個警示吧。我希望不管是亞洲的設計或是設計教育領域，都能重新審閱觀看這樣的一個設計觀點，它是我們亞洲地區生活中非常重要的一環。「設計究竟是什麼？」我最後希望把這個問題丟給大家思考。今天的演講到此結束，謝謝大家。

Part 2.「島」：字型提案概念展

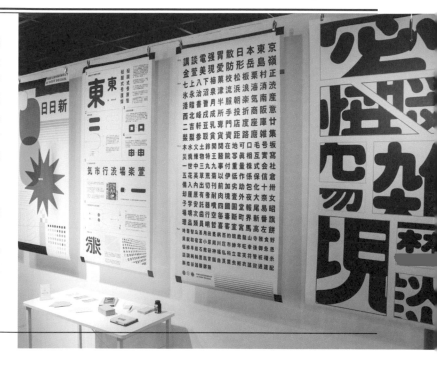

2015 年，金萱字型群眾募資，讓許多人第一次意識到原來字型背後有這麼多人事物：它們是人手一字一字調配出來的產品，也必須傾團隊之力開發、行銷與推廣，可以是一個特色產業。但恐怕金萱募資計畫背後的理由，才是台灣社會現狀的縮影：發源於台灣的創作太少。這是一件可惜，甚至可怕的事。justfont 在「島：字型提案概念展」中邀集 5 位新世代字型創作者展出所謂的「字型提案」。「提案」，是概念到成品之間的過渡階段，在還沒有實際的產品之前，先讓大家了解這個字型可以做到什麼。

○ 一起浮出水面

由於中文字基數龐大，以一人之力，恐怕要三年五年才得以完成，必須深藏於水面下默默工作。我們說，這些人是在字的汪洋中填海造陸的人，「島」就是這些人的象徵。有做字的專業態度、日夜努力的堅持，卻可能不受社會矚目。雖然這不影響他們對於字的熱忱，但一般人不理解其價值與堅持，卻可能對字體行業帶來負面影響。因此我們提議，將這些島嶼展現出來，一起浮出水面，讓全世界都看見他們的努力與堅持，也讓更多人了解島嶼構築的過程。

○ 六件字型提案

———— 激燃體 ————

由林芳平創作，其理念源自於對集會遊行、運動產業廣告的觀察，以「斜體」的形式呈現出速度感，筆畫極粗、無彎曲線條的筆形，讓字表現出極大的聲量，適合做為大標題使用。

———— 凝書體 ————

由施博瀚創作，他將烘焙上凝霜的型態做為橫筆末端的參考，結合印刷明體及楷書，結構方正、中宮緊收，在筆畫細節考慮運筆的力道變化，整體呈現理性、優雅、溫潤的質感。

———— 淚體 ————

由楊宗烈創作，其架構以明體的橫細直粗結合圓體的特徵，點與撇捺的形狀類似淚滴，並在筆畫中加入了針筆的書寫形態，加強手寫感，部分刻意不相連的筆畫，更顯文字間的流動感。

———— 日日新 ————

由陳冠穎創作，以台灣在「明治—昭和」間舊報紙上的手寫圓體為發想，筆形及架構皆揣摩當時廣告師傅的手寫韻味，並在筆畫接續處以圓角處理，展現出懷舊的氣息。

———— 台灣道路體 ————

由劉獻隆創作，他思考到「窄體」一直是中文字體市場的缺口，台灣的招牌與平面刊物容易因為擺放空間不足而壓縮字體，因此他參考了同為窄體的道路標線體。道路體適合用在交通運輸、戶外活動、人文地理等主題上。

———— 金萱全糖 ————

由 justfont 的設計師們創作，風格為「明黑融合」，以台灣手搖茶的概念命名，使用甜度表示字體的粗細程度，「全糖」為金萱家族中的「粗體」，以寬筆的優勢帶給觀者更醒目的視覺衝擊。

在島展覽當中，還有一面「島」字所構成的牆，邀請所有參與過字體課的學生，造出屬於自己的「島」字，讓更多字體設計的面向能展現出來，共有60個島字，每個字都是嶄新的可能，每個字在未來也可能成為另外一座島嶼。

○ 更好的文字風景

字型設計議題在台灣尚在萌芽階段。雖然最近幾年來越來越多讀物、參考書相繼問世，網路上的討論也成為常態，但以目前字型的數量、多元性、成熟度，離東亞領先的日本仍有極大距離，仍有諸多市場空缺等待填補，但至少新一輩的設計師已經開始行動。「島」所展出的6件字型提案，以及場地中的那面「島牆」，可彰顯這層意義。我們不只可以欣賞這些作品，更能期待這些創作者在不遠的未來有更具野心的行動。

而能夠支撐這些行動的力量，仍來自於社會整體對「設計」乃至「字型設計」的價值認知。「島」展所提供的，不僅是6件吸引目光的嶄新字型提案，更是一個讓所有不同背景的人一起親近字體創作過程的平台。期望能透過這些理解，匯聚各界更多的支持力量。向來被取笑美學零鴨蛋的台北市長柯文哲，到了現場看到了「淚體」，也會心一笑的說：「這一看就很有溫羅汀的感覺，讓我想到鬆餅。」

這是否也啟發了他對台北城市美感願景的更多想像呢？不管是市長、總統、升斗小民，設計師、設計麻瓜，這場活動其實傳達出了這樣的深層意念：歡迎來「島」玩，請隨意欣賞，找個喜歡的作品，跟它的設計師聊聊，瞭解它背後的成因與創作的故事。隨著大家對字體的理解加深，懂得如何善待字、善用字，進而支持創作者，培養好環境，我們一定可以一起創造更好的文字風景。